U0031224

天橋上的魔術師

圖像版

小莊 卷一 吳明益 原著

A graphic novel adaptation by Sean Chuang of selected stories from
The Illusionist on the Skywalk and Other Stories
by Wu Ming-Yi.

目 次

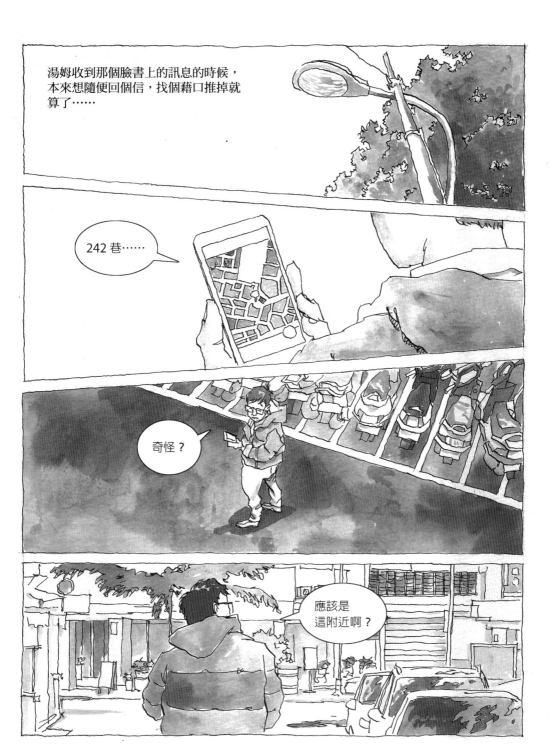

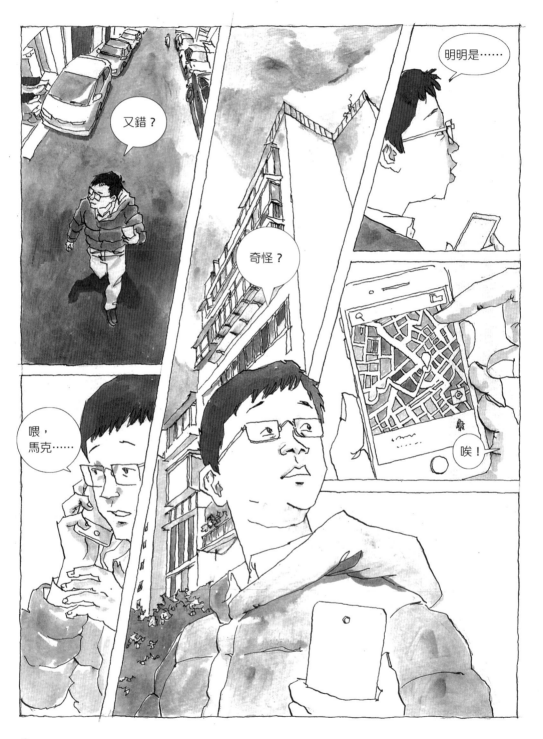

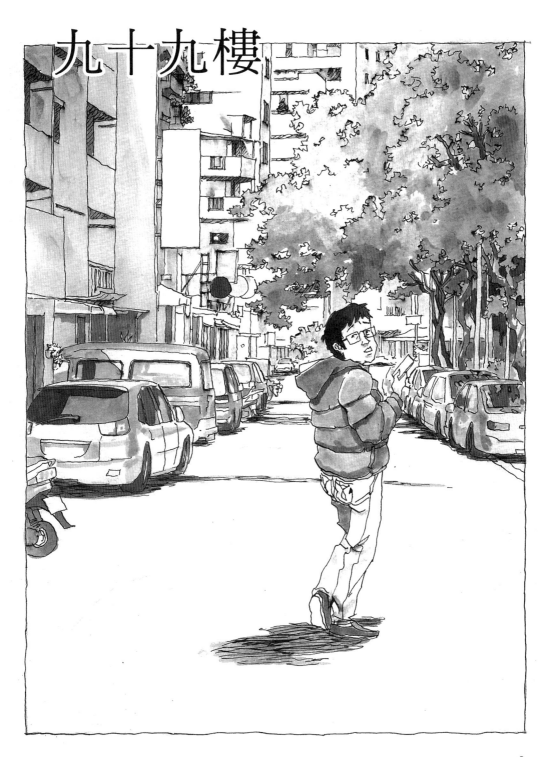

九十九樓

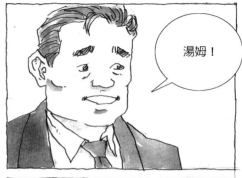

湯姆！

真是的，竟然就錯過這一條巷子，

明明就在這裡的。

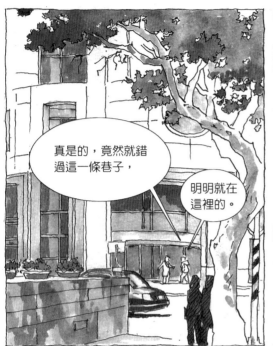

嗨，馬克。

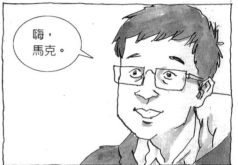

真是太久不見了。

是啊。

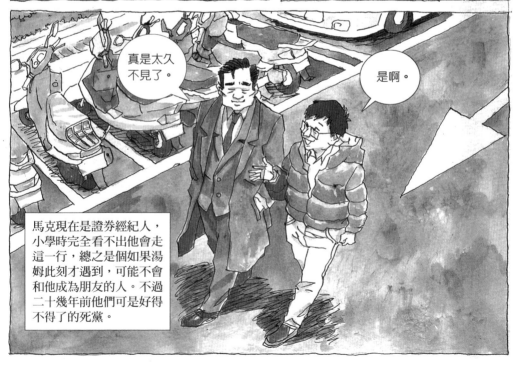

馬克現在是證券經紀人，小學時完全看不出他會走這一行，總之是個如果湯姆此刻才遇到，可能不會和他成為朋友的人。不過二十幾年前他們可是好得不得了的死黨。

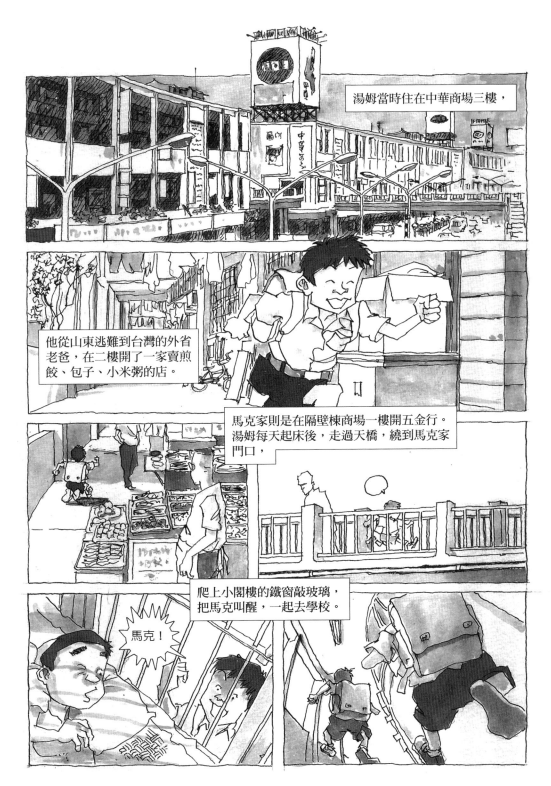

湯姆當時住在中華商場三樓,

他從山東逃難到台灣的外省老爸,在二樓開了一家賣煎餃、包子、小米粥的店。

馬克家則是在隔壁棟商場一樓開五金行。湯姆每天起床後,走過天橋,繞到馬克家門口,

爬上小閣樓的鐵窗敲玻璃,把馬克叫醒,一起去學校。

馬克!

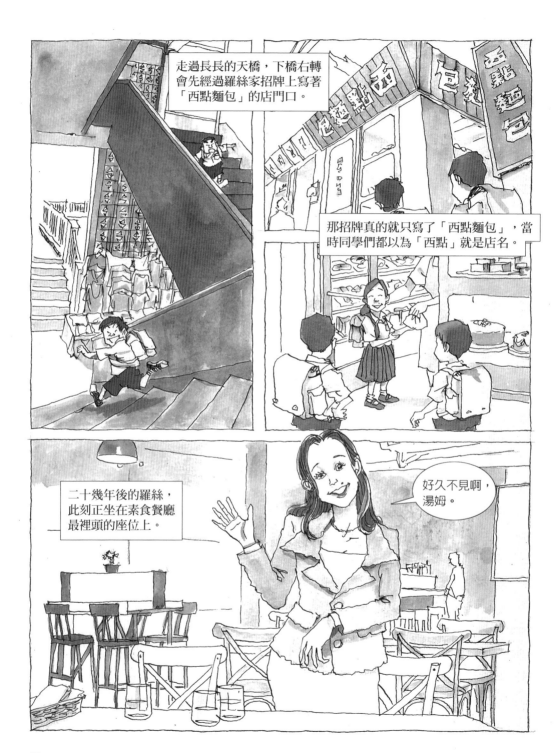

走過長長的天橋，下橋右轉
會先經過羅絲家招牌上寫著
「西點麵包」的店門口。

那招牌真的就只寫了「西點麵包」，當
時同學們都以為「西點」就是店名。

二十幾年後的羅絲，
此刻正坐在素食餐廳
最裡頭的座位上。

好久不見啊，
湯姆。

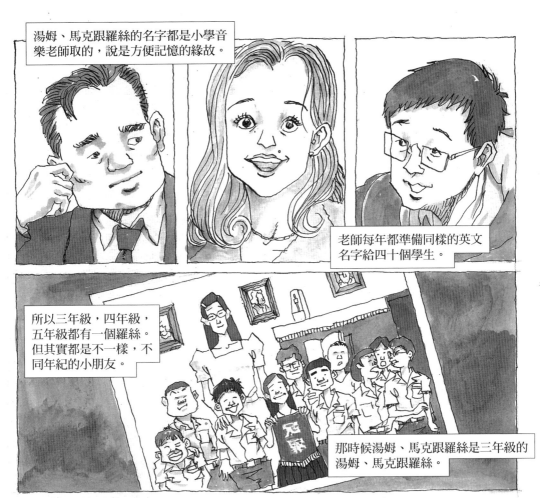

湯姆、馬克跟羅絲的名字都是小學音樂老師取的，說是方便記憶的緣故。

老師每年都準備同樣的英文名字給四十個學生。

所以三年級，四年級，五年級都有一個羅絲。但其實都是不一樣，不同年紀的小朋友。

那時候湯姆、馬克跟羅絲是三年級的湯姆、馬克跟羅絲。

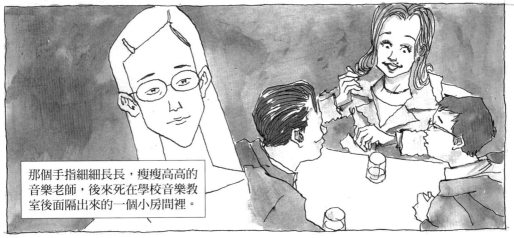

那個手指細細長長，瘦瘦高高的音樂老師，後來死在學校音樂教室後面隔出來的一個小房間裡。

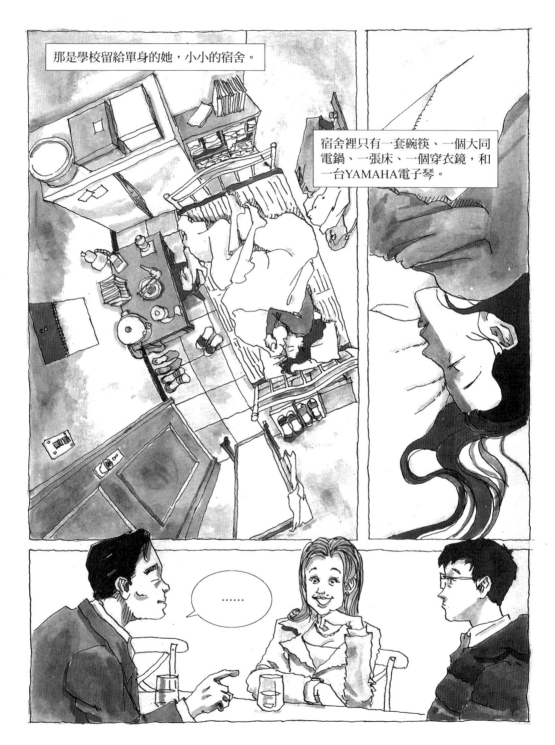

那是學校留給單身的她，小小的宿舍。

宿舍裡只有一套碗筷、一個大同電鍋、一張床、一個穿衣鏡，和一台YAMAHA電子琴。

……

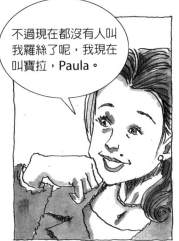

不過現在都沒有人叫我羅絲了呢,我現在叫寶拉,Paula。

還是很漂亮啊!

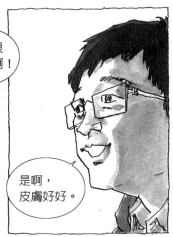

是啊,皮膚好好。

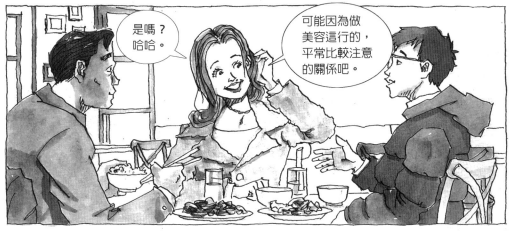

是嗎?哈哈。

可能因為做美容這行的,平常比較注意的關係吧。

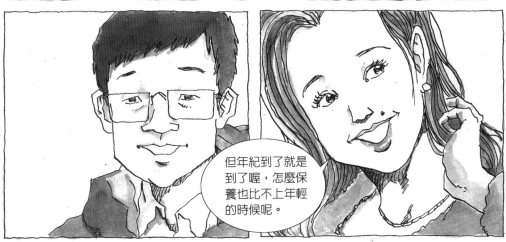

但年紀到了就是到了喔,怎麼保養也比不上年輕的時候呢。

15

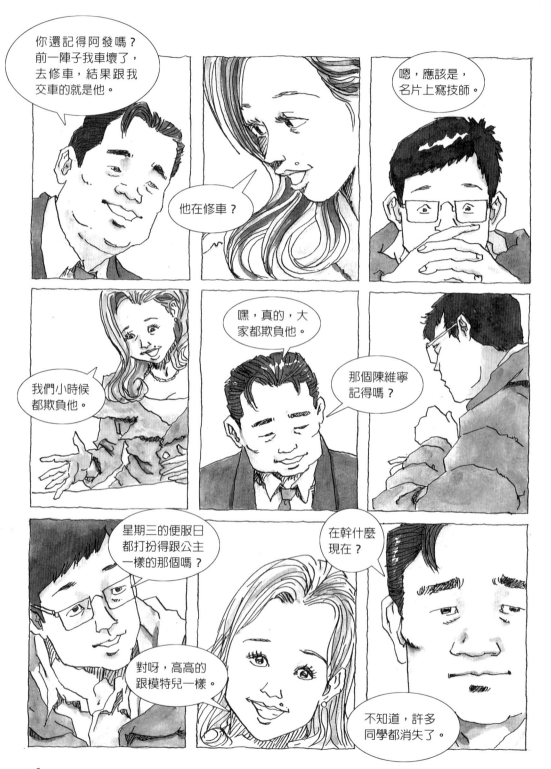

16

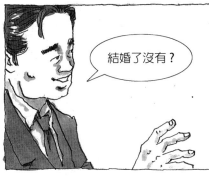

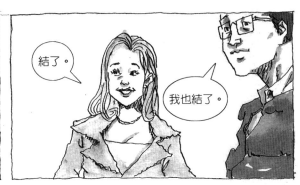

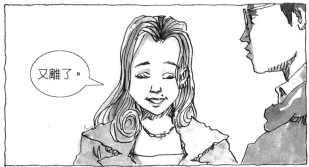

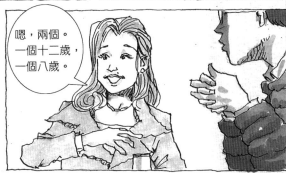

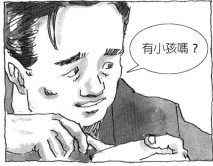

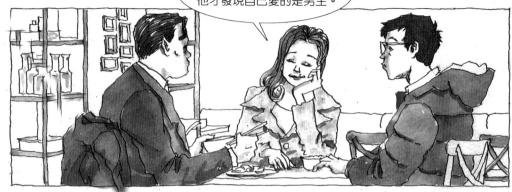

我先生說，過了十幾年，他才發現自己愛的是男生。

……

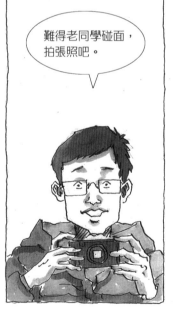

難得老同學碰面，拍張照吧。

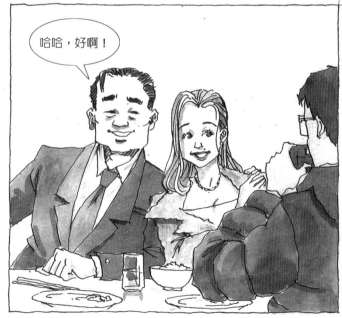

哈哈，好啊！

他看著觀景窗裡的馬克，知道馬克此刻也正透過觀景窗看著他的眼，湯姆不由自主地想到馬克十歲時發生的那件事。

馬克的父母當時是信棟很有名的一對夫婦，主要是他們太常吵短暫而激烈的架。

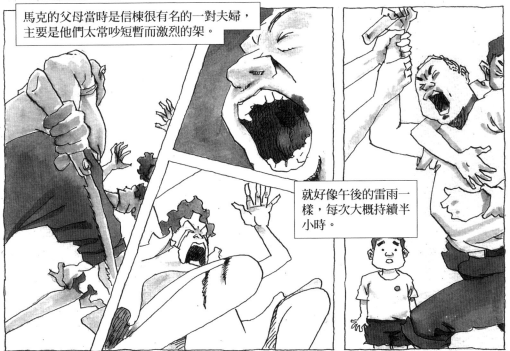

就好像午後的雷雨一樣，每次大概持續半小時。

19

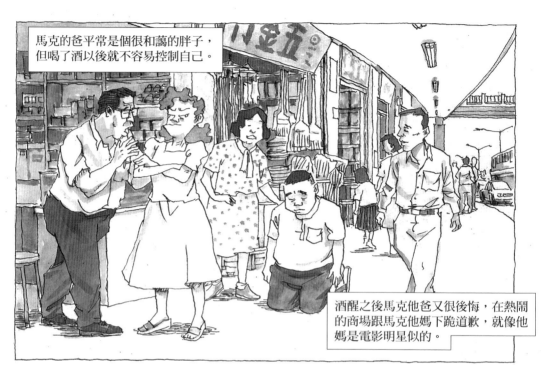

馬克的爸平常是個很和藹的胖子，但喝了酒以後就不容易控制自己。

酒醒之後馬克他爸又很後悔，在熱鬧的商場跟馬克他媽下跪道歉，就像他媽是電影明星似的。

湯姆有時會到馬克家買鐵釘，有時候買螺絲，有時候買螺絲起子。

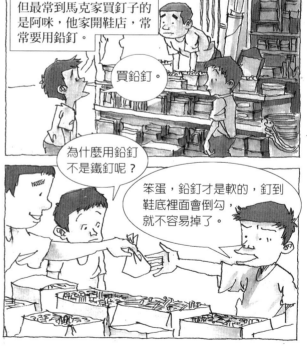

但最常到馬克家買釘子的是阿咪，他家開鞋店，常常要用鉛釘。

買鉛釘。

為什麼用鉛釘不是鐵釘呢？

笨蛋，鉛釘才是軟的，釘到鞋底裡面會倒勾，就不容易掉了。

原來釘子有那麼多種，每一種釘子都有它專門打來對付的材料。

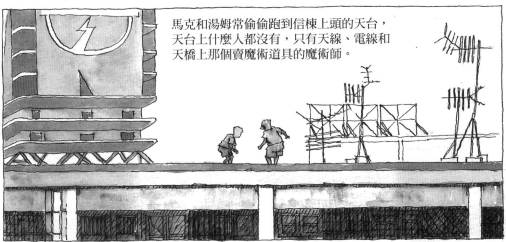

馬克和湯姆常偷偷跑到信棟上頭的天台，
天台上什麼人都沒有，只有天線、電線和
天橋上那個賣魔術道具的魔術師。

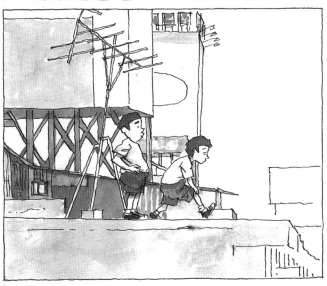

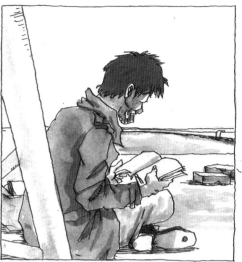

是那個
魔術師。

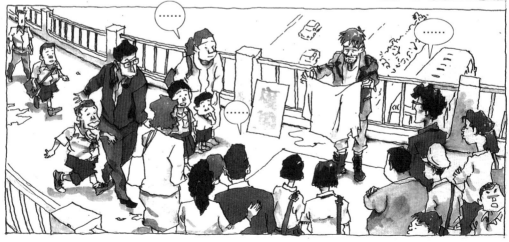

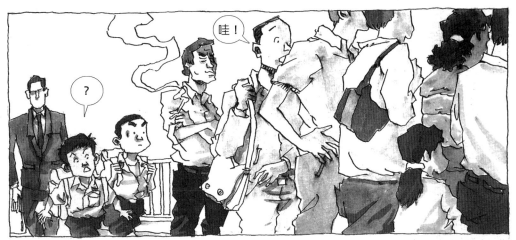

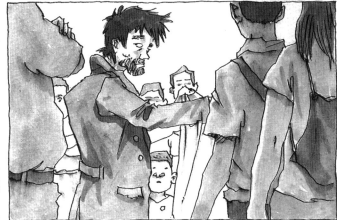

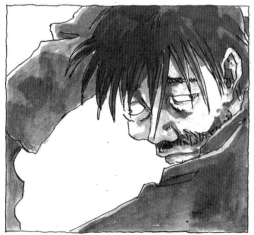

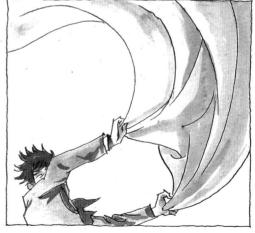

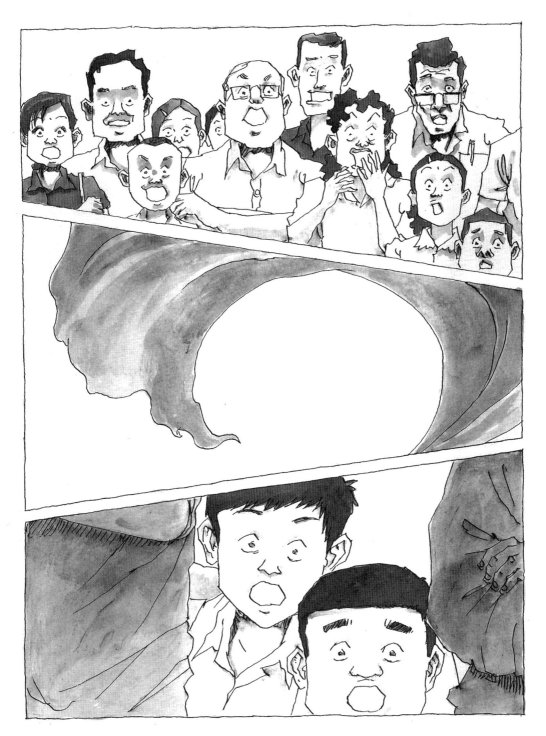

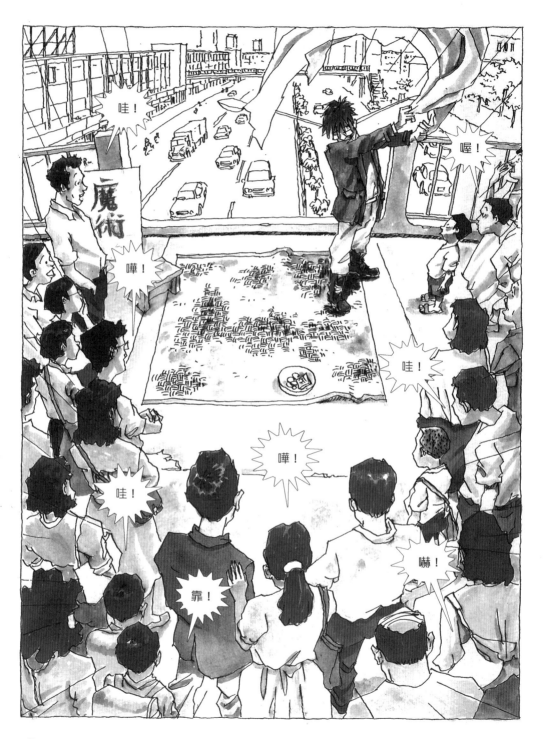

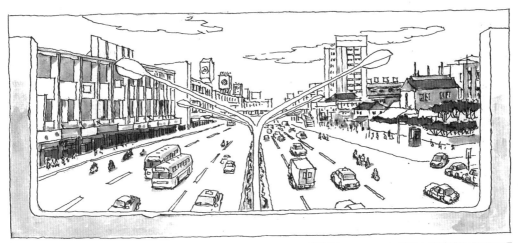

欄杆？

不見了?!

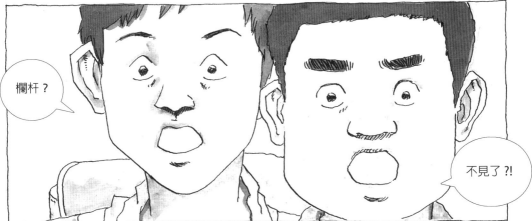

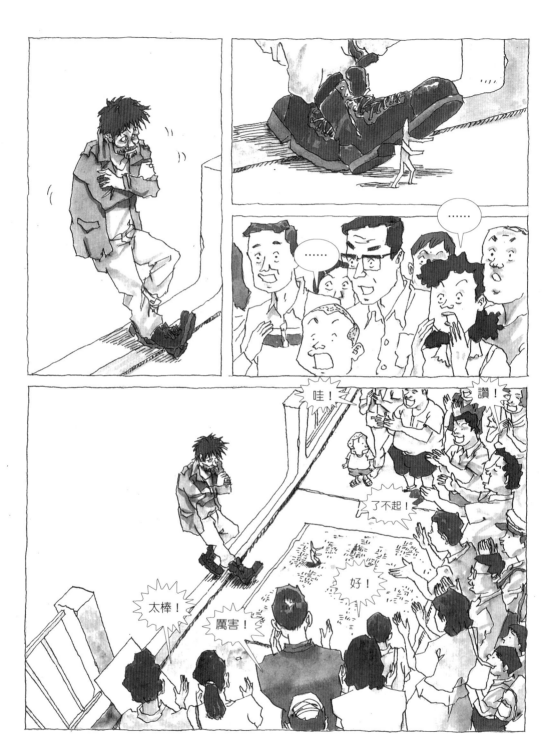

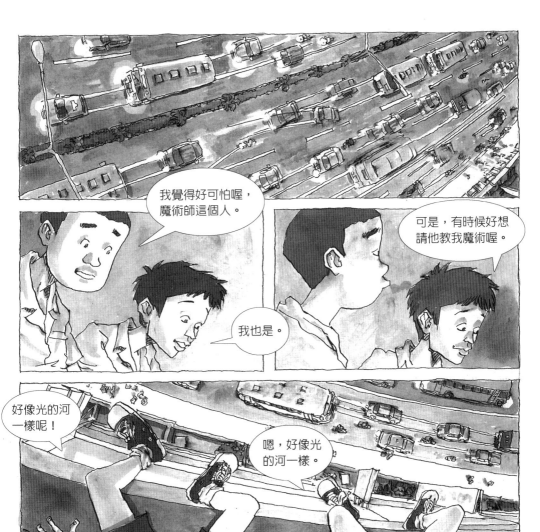

我覺得好可怕喔，魔術師這個人。

可是，有時候好想請他教我魔術喔。

我也是。

好像光的河一樣呢！

嗯，好像光的河一樣。

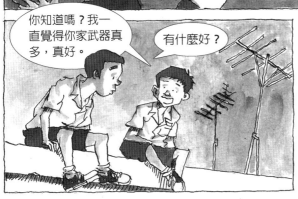

你知道嗎？我一直覺得你家武器真多，真好。

有什麼好？

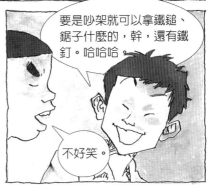

要是吵架就可以拿鐵鎚、鋸子什麼的，幹，還有鐵釘。哈哈哈

不好笑。

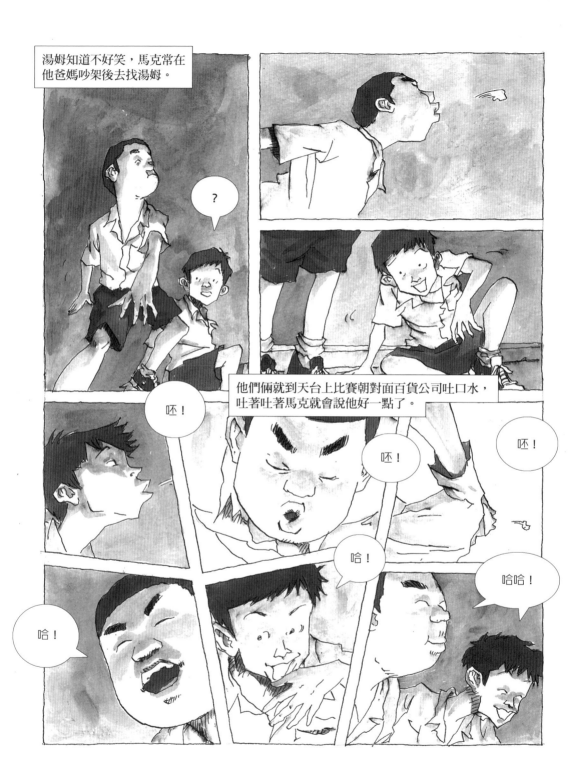

30

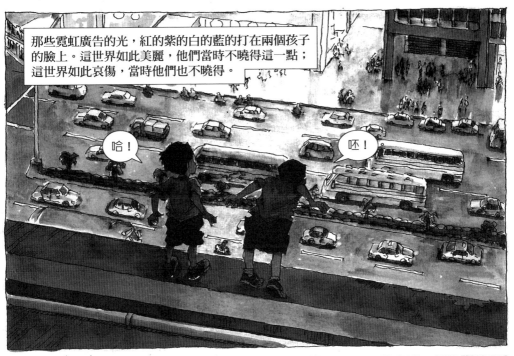

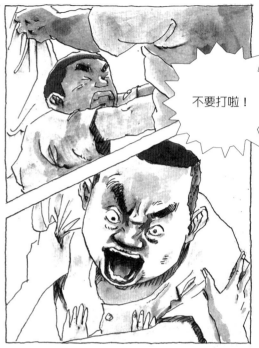

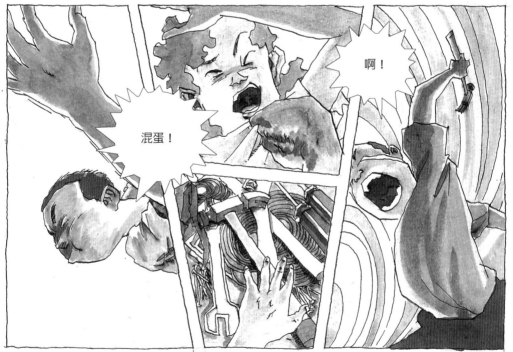

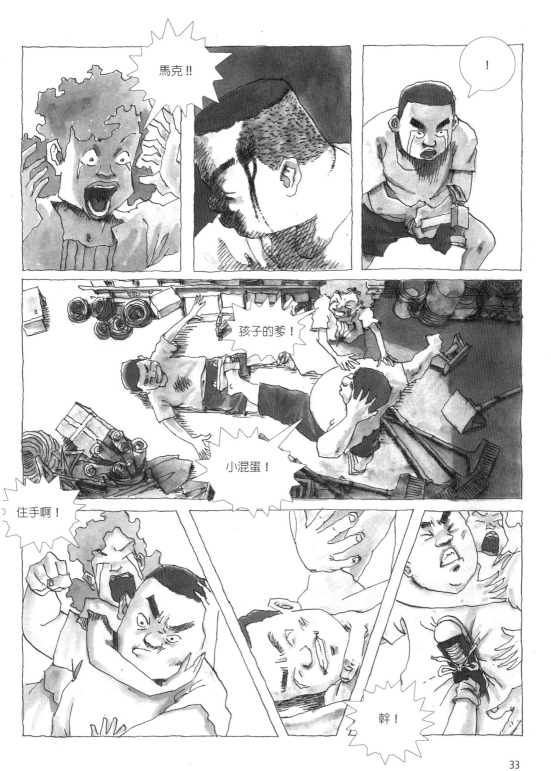

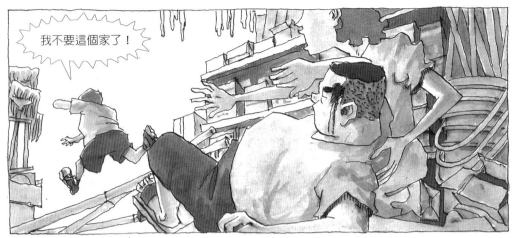

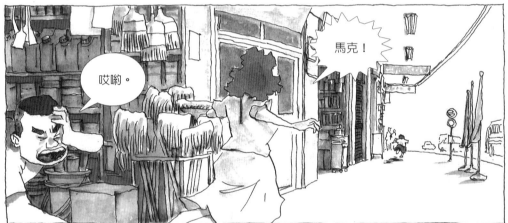

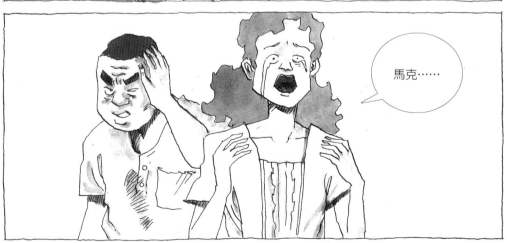

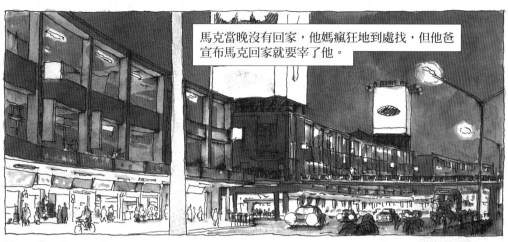

馬克當晚沒有回家，他媽瘋狂地到處找，但他爸宣布馬克回家就要宰了他。

隔天晚上也沒有回家。

......

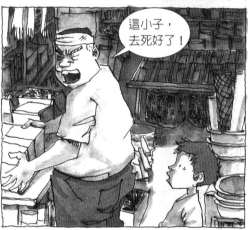

這小子，去死好了！

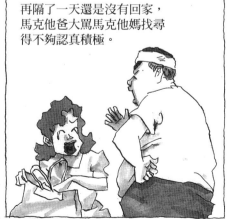

再隔了一天還是沒有回家，馬克他爸大罵馬克他媽找尋得不夠認真積極。

......

......

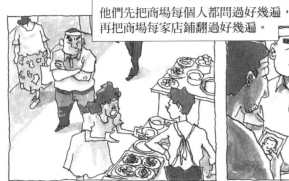
他們先把商場每個人都問過好幾遍，
再把商場每家店鋪翻過好幾遍。

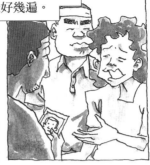

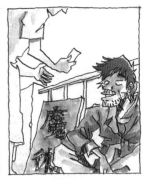

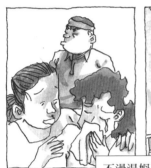

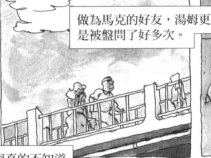
做為馬克的好友，湯姆更
是被盤問了好多次。

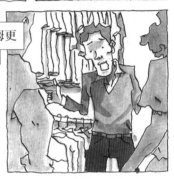

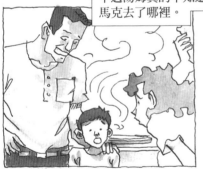
不過湯姆真的不知道
馬克去了哪裡。

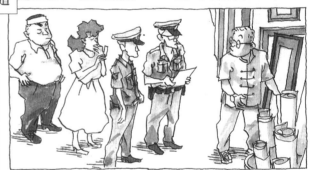

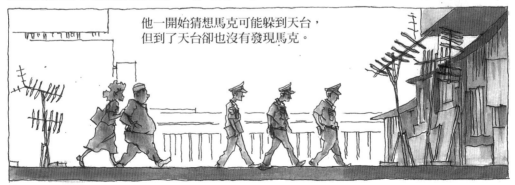
他一開始猜想馬克可能躲到天台，
但到了天台卻也沒有發現馬克。

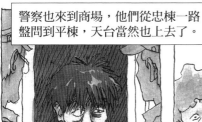

警察也來到商場,他們從忠棟一路盤問到平棟,天台當然也上去了。

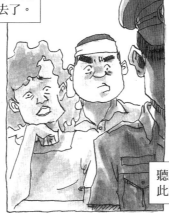

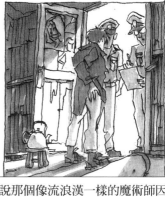

聽說那個像流浪漢一樣的魔術師因此被趕走,不准他繼續住在天台。

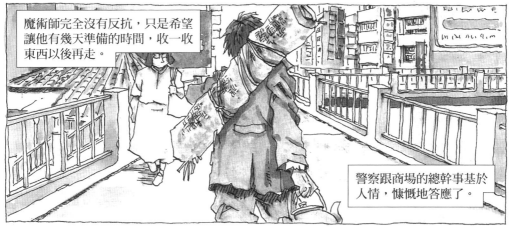

魔術師完全沒有反抗,只是希望讓他有幾天準備的時間,收一收東西以後再走。

警察跟商場的總幹事基於人情,慷慨地答應了。

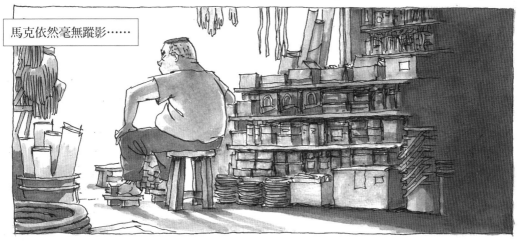

馬克依然毫無蹤影……

這真是不可思議，同學本來擔心馬克，寫了一大堆莫名其妙不知道要寄給誰的卡片給馬克。

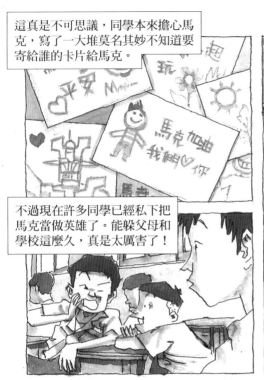

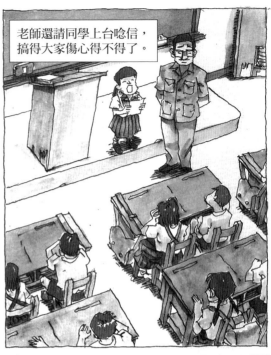

老師還請同學上台唸信，搞得大家傷心得不得了。

不過現在許多同學已經私下把馬克當做英雄了。能躲父母和學校這麼久，真是太厲害了！

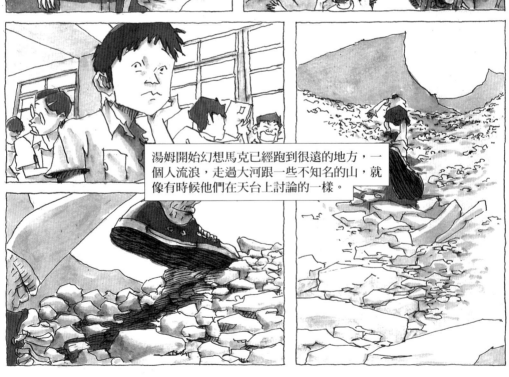

湯姆開始幻想馬克已經跑到很遠的地方，一個人流浪，走過大河跟一些不知名的山，就像有時候他們在天台上討論的一樣。

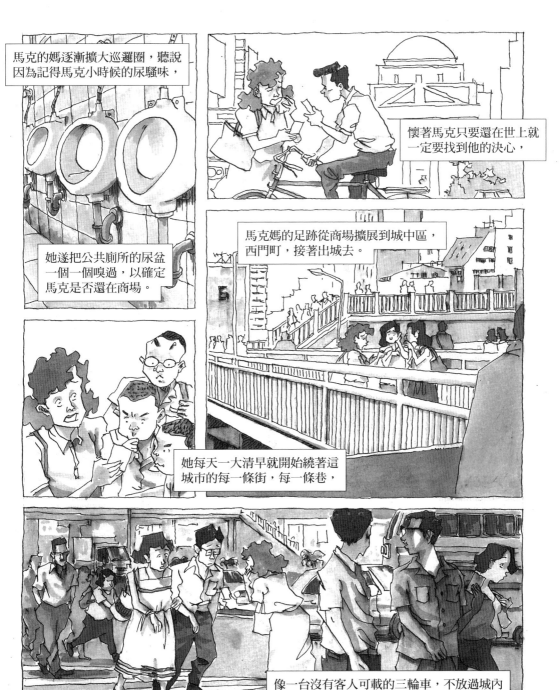

馬克的媽逐漸擴大巡邏圈，聽說因為記得馬克小時候的尿騷味，

懷著馬克只要還在世上就一定要找到他的決心，

她遂把公共廁所的尿盆一個一個嗅過，以確定馬克是否還在商場。

馬克媽的足跡從商場擴展到城中區，西門町，接著出城去。

她每天一大清早就開始繞著這城市的每一條街，每一條巷，

像一台沒有客人可載的三輪車，不放過城內與城外每一個縫隙，奔波搜索直到深夜。

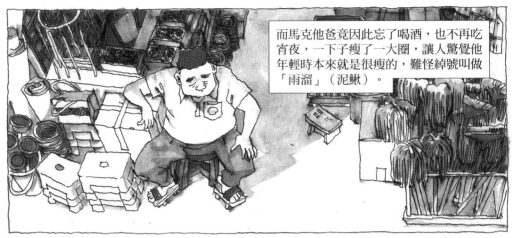

而馬克他爸竟因此忘了喝酒，也不再吃宵夜，一下子瘦了一大圈，讓人驚覺他年輕時本來就是很瘦的，難怪綽號叫做「雨溜」（泥鰍）。

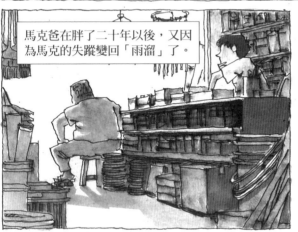

馬克爸在胖了二十年以後，又因為馬克的失蹤變回「雨溜」了。

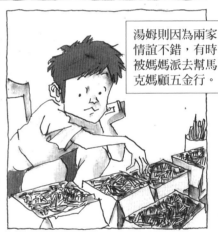

湯姆則因為兩家情誼不錯，有時被媽媽派去幫馬克媽顧五金行。

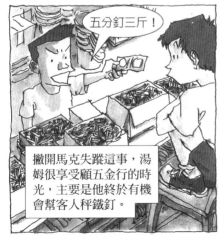

五分釘三斤！

撇開馬克失蹤這事，湯姆很享受顧五金行的時光，主要是他終於有機會幫客人秤鐵釘。

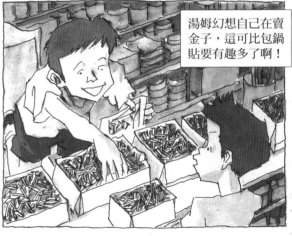

湯姆幻想自己在賣金子，這可比包鍋貼要有趣多了啊！

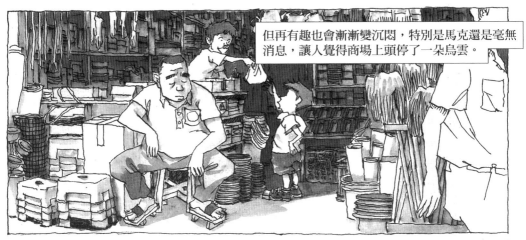

但再有趣也會漸漸變沉悶，特別是馬克還是毫無消息，讓人覺得商場上頭停了一朵烏雲。

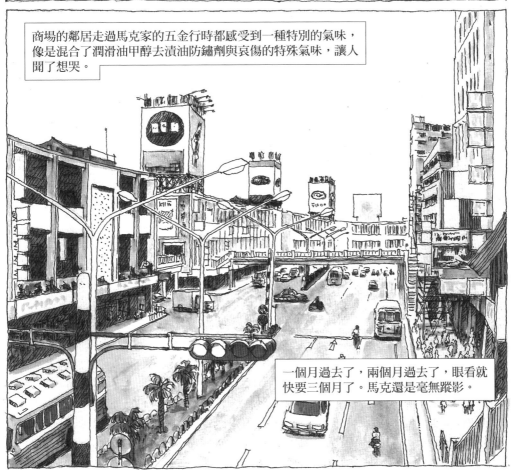

商場的鄰居走過馬克家的五金行時都感受到一種特別的氣味，像是混合了潤滑油甲醇去漬油防鏽劑與哀傷的特殊氣味，讓人聞了想哭。

一個月過去了，兩個月過去了，眼看就快要三個月了。馬克還是毫無蹤影。

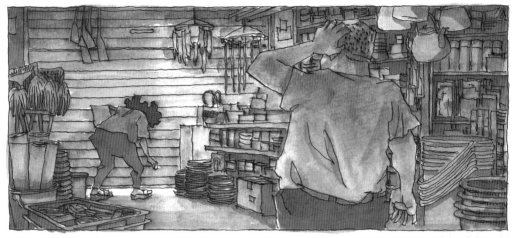

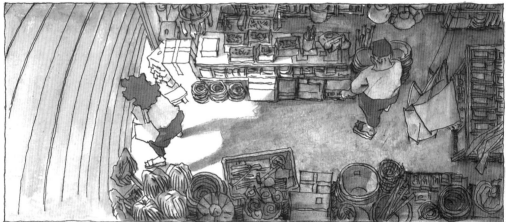

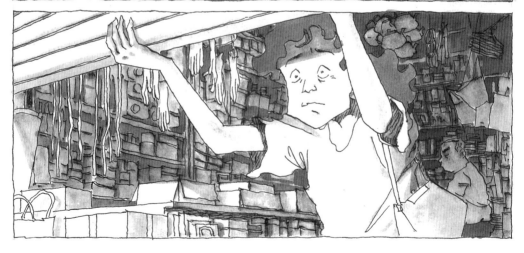

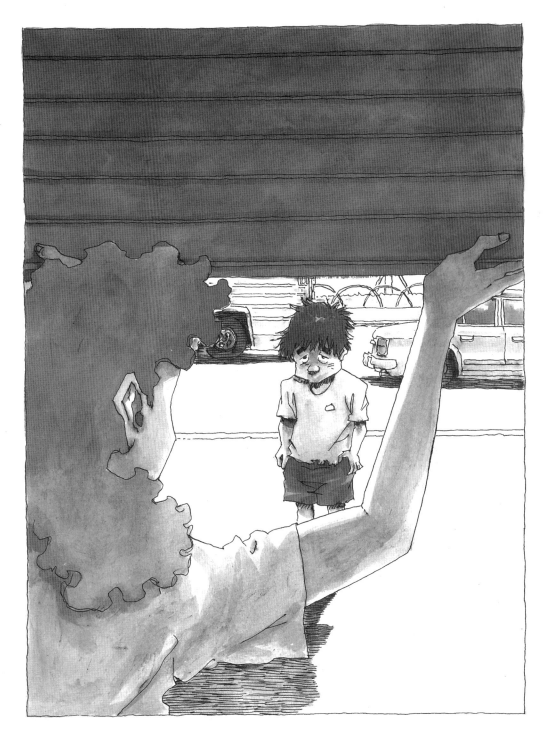

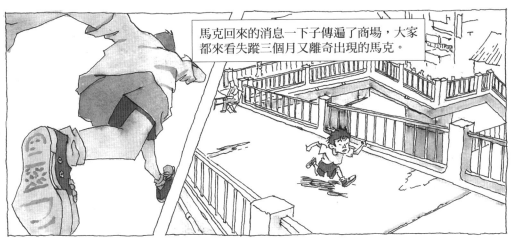

馬克回來的消息一下子傳遍了商場，大家都來看失蹤三個月又離奇出現的馬克。

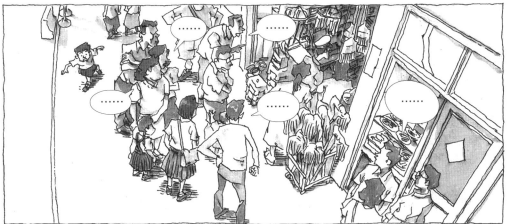

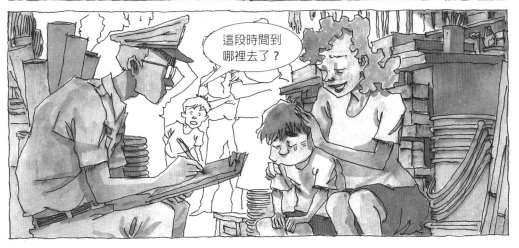

這段時間到哪裡去了？

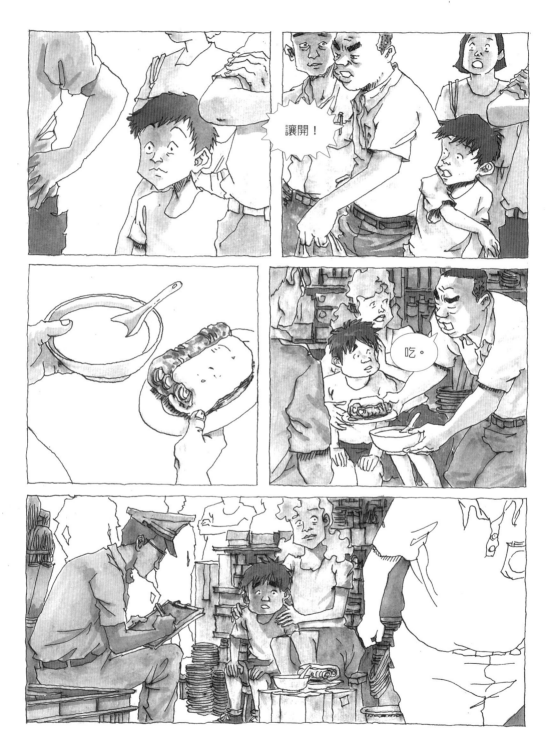

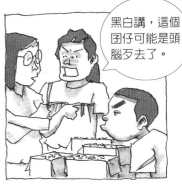

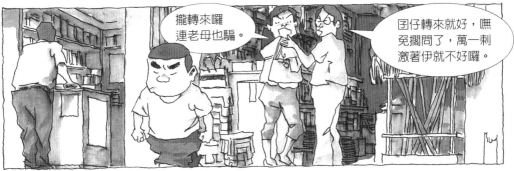

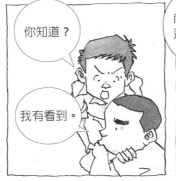

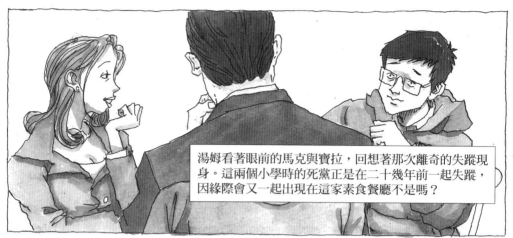

湯姆看著眼前的馬克與寶拉，回想著那次離奇的失蹤現身。這兩個小學時的死黨正是在二十幾年前一起失蹤，因緣際會又一起出現在這家素食餐廳不是嗎？

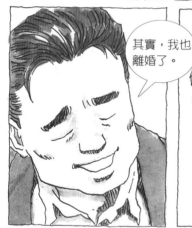

其實，我也離婚了。

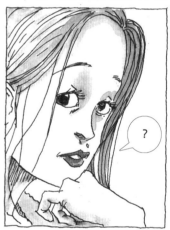

?

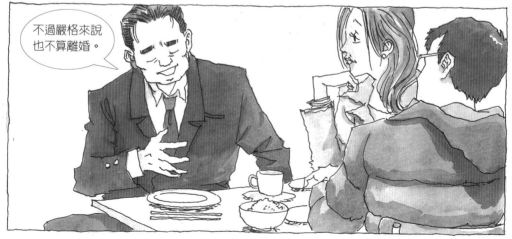

不過嚴格來說也不算離婚。

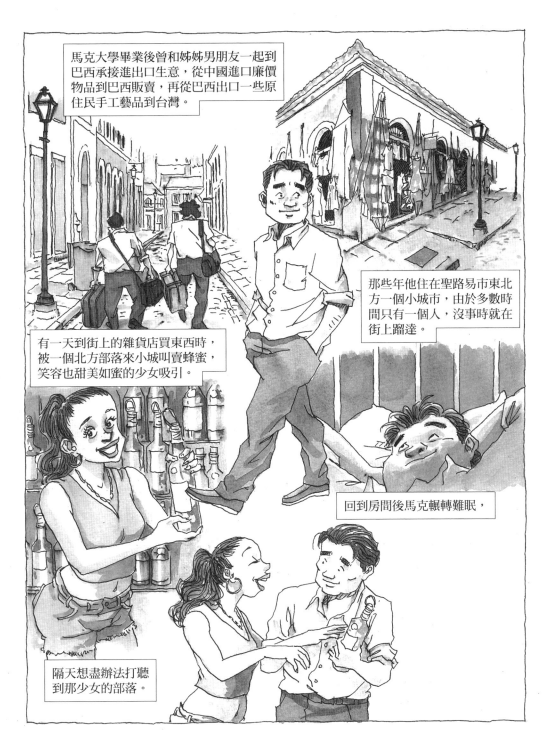

馬克大學畢業後曾和姊姊男朋友一起到巴西承接進出口生意,從中國進口廉價物品到巴西販賣,再從巴西出口一些原住民手工藝品到台灣。

那些年他住在聖路易市東北方一個小城市,由於多數時間只有一個人,沒事時就在街上蹓達。

有一天到街上的雜貨店買東西時,被一個北方部落來小城叫賣蜂蜜,笑容也甜美如蜜的少女吸引。

回到房間後馬克輾轉難眠,

隔天想盡辦法打聽到那少女的部落。

馬克開始學那個部落的語言，
理解那個部落的習俗，

並且買了過量的蜂蜜，放到敗壞。

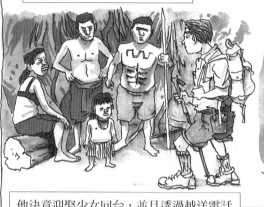

他決意迎娶少女回台，並且透過越洋電話
告訴他的父母。馬克媽和馬克爸一開始不答應，馬克乾脆不再打電話回家。

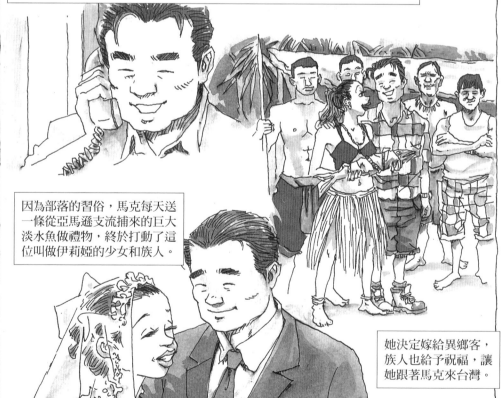

因為部落的習俗，馬克每天送
一條從亞馬遜支流捕來的巨大
淡水魚做禮物，終於打動了這
位叫做伊莉婭的少女和族人。

她決定嫁給異鄉客，
族人也給予祝福，讓
她跟著馬克來台灣。

馬克說他們的婚姻生活原本很不錯，但一年後伊莉婭無論如何想生個小孩。

馬克想起自己還是孩子的時候，深愛著爸爸媽媽，他也相信自己的爸媽相愛。

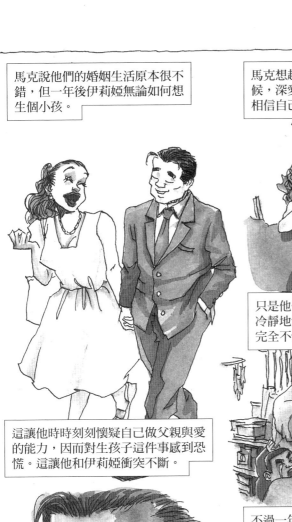

只是他們愛的方式不同。馬克的爸沒辦法冷靜地愛馬克的媽，而馬克的媽也沒辦法完全不恨馬克的爸，單純地愛他。

這讓他時時刻刻懷疑自己做父親與愛的能力，因而對生孩子這件事感到恐慌。這讓他和伊莉婭衝突不斷。

不過一年後，伊莉婭仍然宣稱她懷了孕。

世事本是如此，愈逃避的就愈容易到來，愈堅持的就愈快瓦解。馬克很快地調整心態，陪著伊莉婭產檢，開始覺得期待做一個爸爸也是非常美好的事。

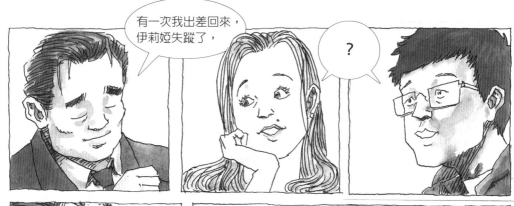

有一次我出差回來，伊莉婭失蹤了，

?

完全消失了。

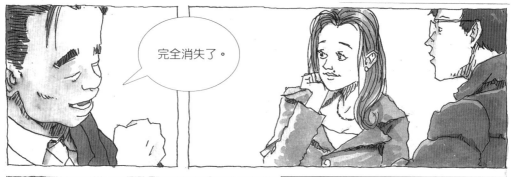

我去入出境管理局查了，沒有她的名字。我動用了所有關係找她，就是沒有消息。

隔一周我飛去巴西，從聖路易市開始，一個小鎮一個小鎮找，

到後來一個部落一個部落找，沒有。

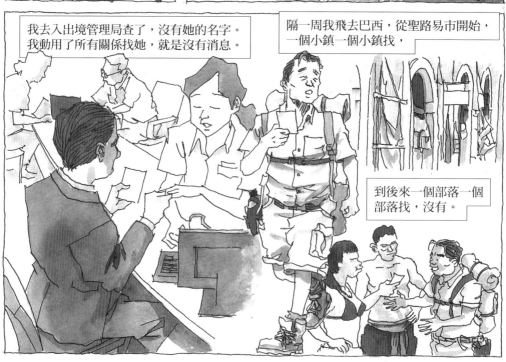

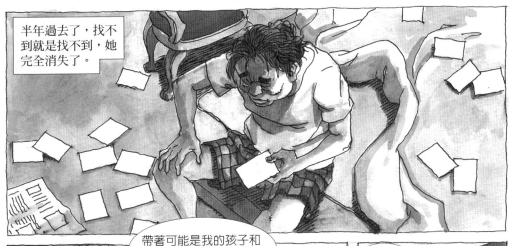

半年過去了，找不到就是找不到，她完全消失了。

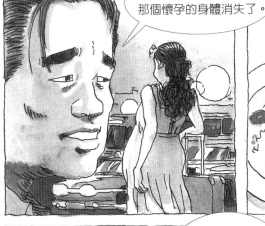

帶著可能是我的孩子和那個懷孕的身體消失了。

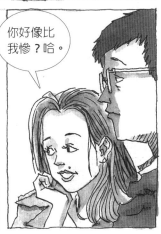

你好像比我慘？哈。

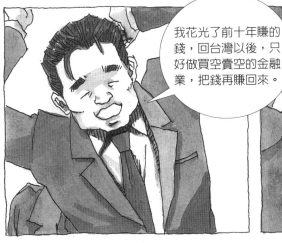

我花光了前十年賺的錢，回台灣以後，只好做買空賣空的金融業，把錢再賺回來。

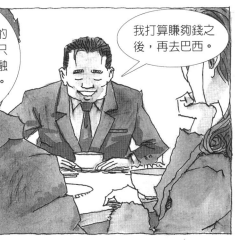

我打算賺夠錢之後，再去巴西。

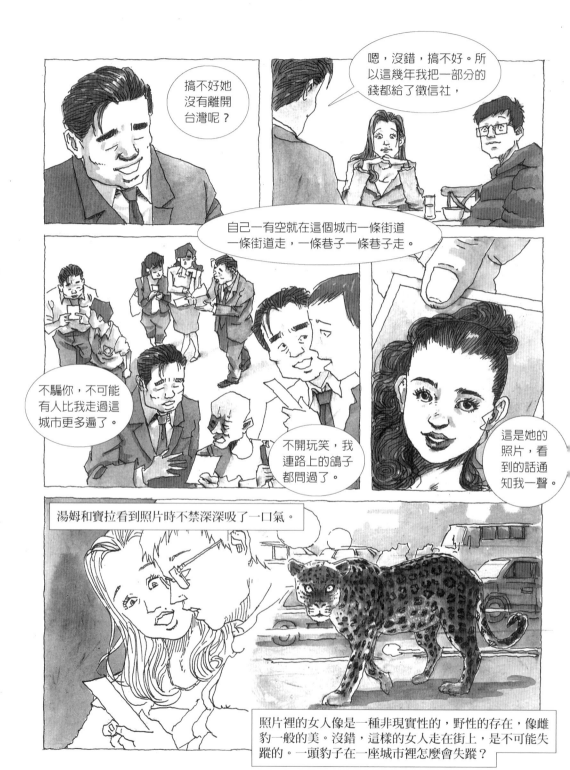

54

你記得馬克小時候失蹤那件事嗎？

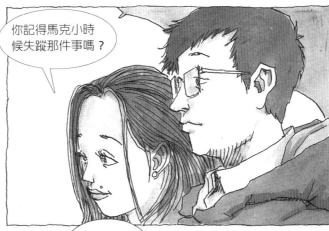

真不可思議，一個十歲小孩能跑到哪裡三個月不見人影？

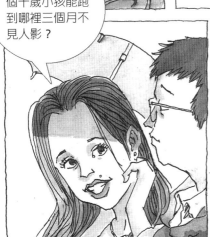

是啊，真不可思議。

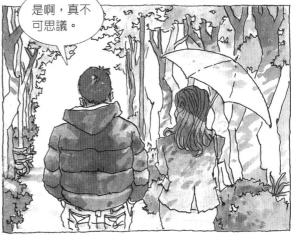

一個月後

蔡先生你好，請問
陳嘉揚你認識嗎？

認識。

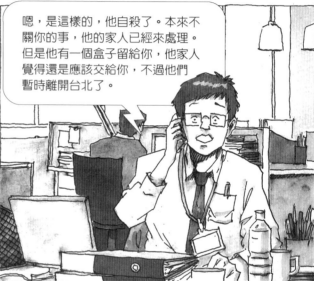

嗯，是這樣的，他自殺了。本來不
關你的事，他的家人已經來處理。
但是他有一個盒子留給你，他家人
覺得還是應該交給你，不過他們
暫時離開台北了。

我們這邊需要你簽收，所
以如果可能的話，麻煩你
來警局一趟。

馬克！

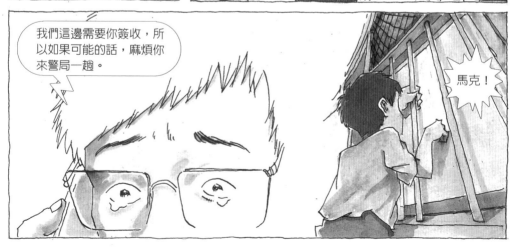

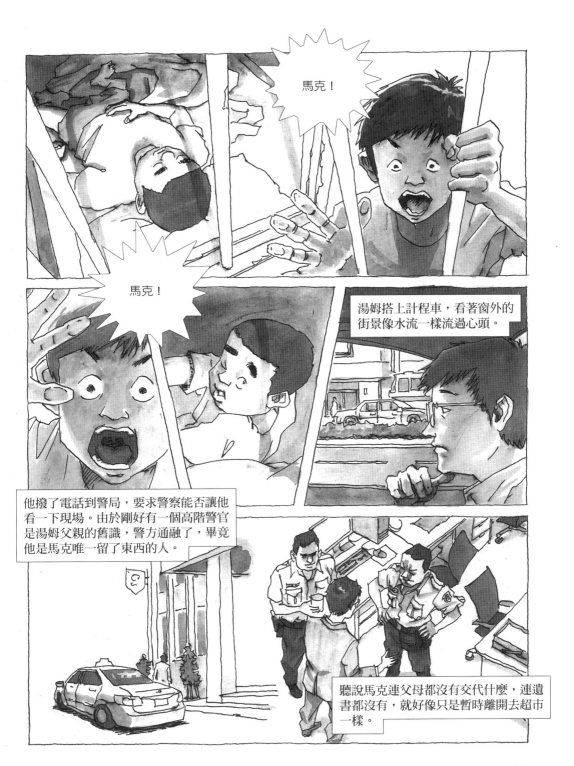

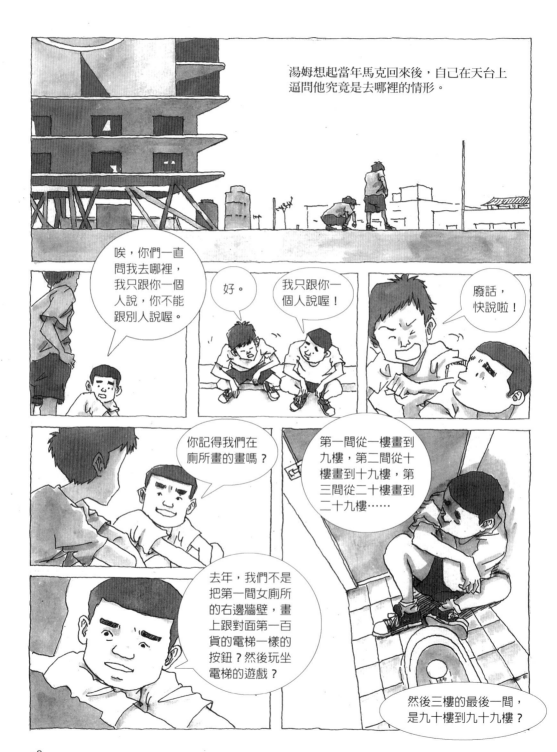

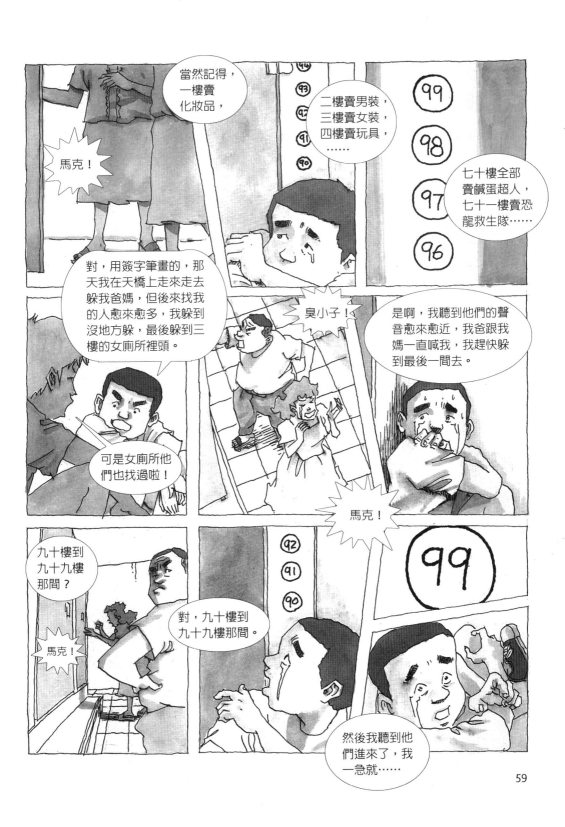

59

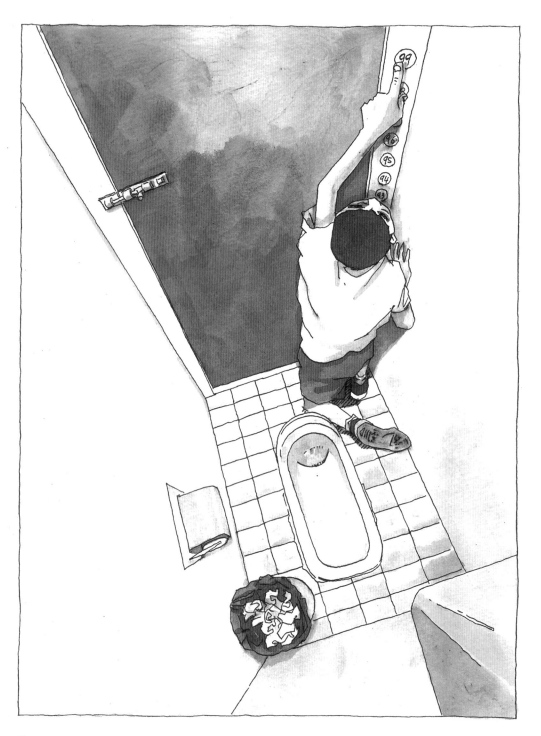

那按鈕是畫的啊！

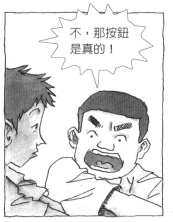

不，那按鈕是真的！

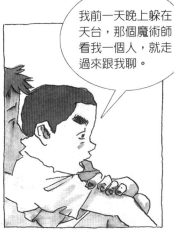

我前一天晚上躲在天台，那個魔術師看我一個人，就走過來跟我聊。

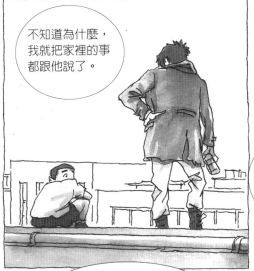

不知道為什麼，我就把家裡的事都跟他說了。

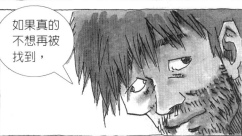

如果真的不想再被找到，

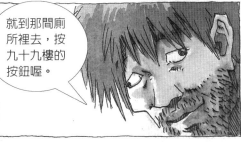

就到那間廁所裡去，按九十九樓的按鈕喔。

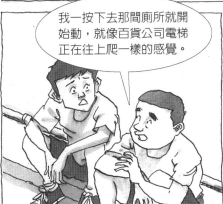

我一按下去那間廁所就開始動，就像百貨公司電梯正在往上爬一樣的感覺。

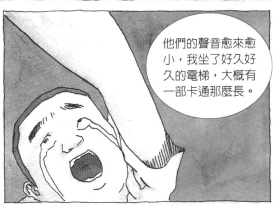

他們的聲音愈來愈小，我坐了好久好久的電梯，大概有一部卡通那麼長。

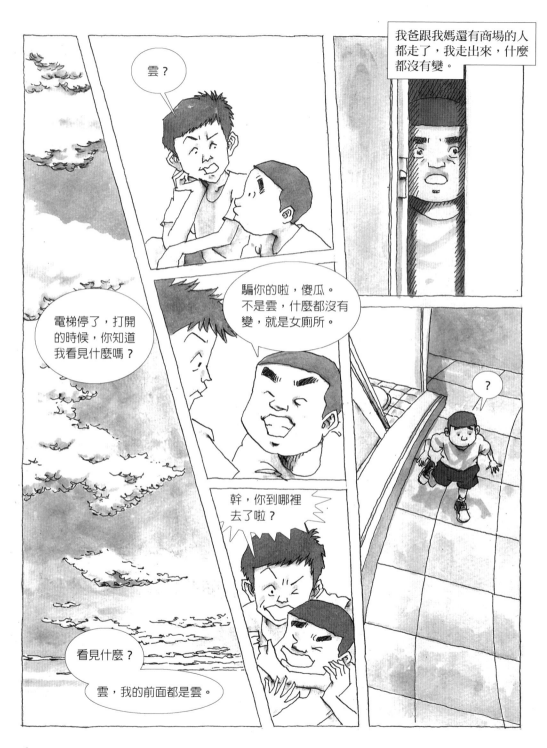

我就在商場前前後後一直
走，哪裡都沒有去。

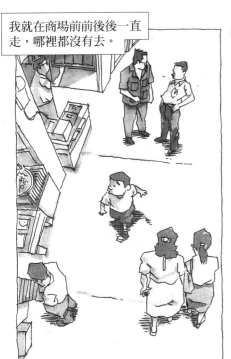

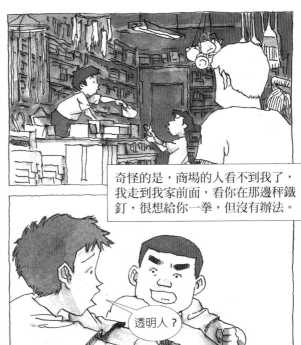

奇怪的是，商場的人看不到我了，
我走到我家前面，看你在那邊秤鐵
釘，很想給你一拳，但沒有辦法。

透明人？

不是透明人，我不會講啦，很像在看電影
的感覺，像看到自己在電影裡面的感覺。

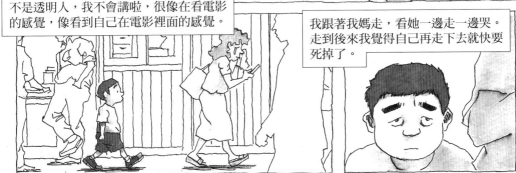

我跟著我媽走，看她一邊走一邊哭。
走到後來我覺得自己再走下去就快要
死掉了。

但是沒有死掉。肚子餓了我就
跑到溫州大餛飩那邊吃麵。

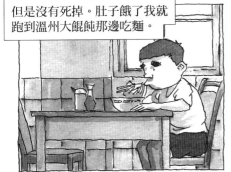

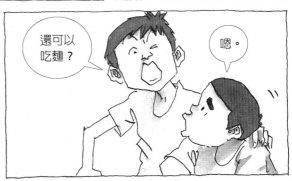

還可以
吃麵？

嗯。

63

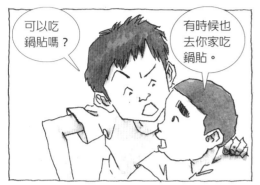

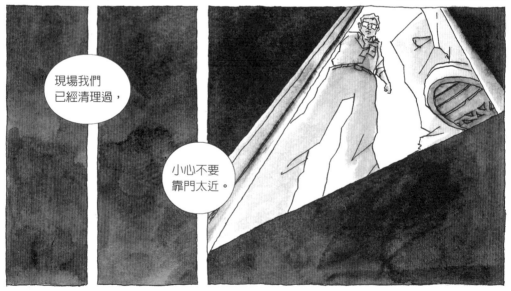

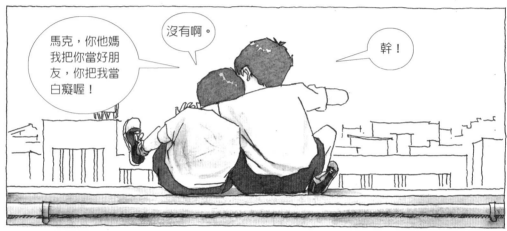

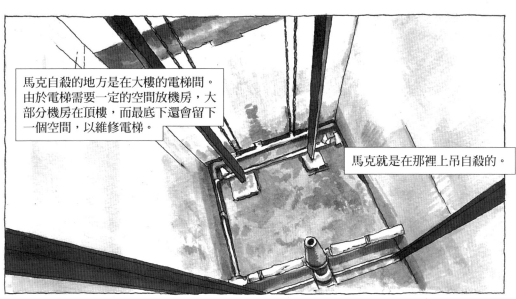

馬克自殺的地方是在大樓的電梯間。
由於電梯需要一定的空間放機房，大
部分機房在頂樓，而最底下還會留下
一個空間，以維修電梯。

馬克就是在那裡上吊自殺的。

馬克孤伶伶地吊在那裡兩星期，整幢
大樓運作如常，沒有人發現，只當馬
克是曠職了，直到每月的電梯維修日
才被技工發現。

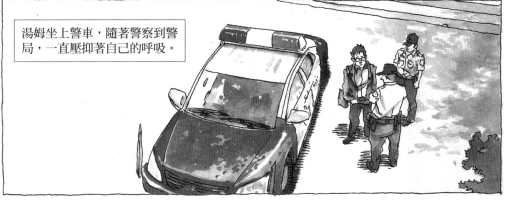

湯姆坐上警車，隨著警察到警
局，一直壓抑著自己的呼吸。

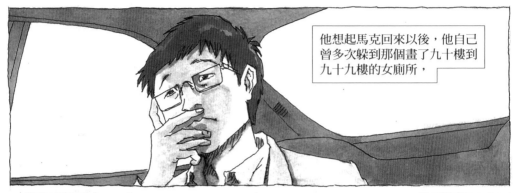

他想起馬克回來以後，他自己曾多次躲到那個畫了九十樓到九十九樓的女廁所，

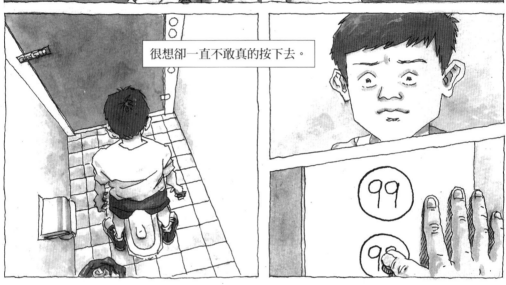

很想卻一直不敢真的按下去。

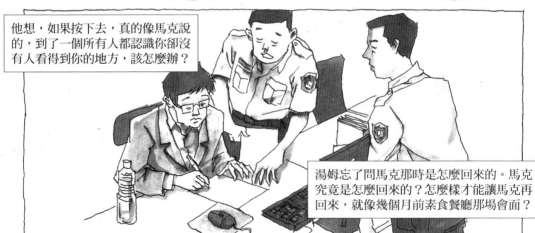

他想，如果按下去，真的像馬克說的，到了一個所有人都認識你卻沒有人看得到你的地方，該怎麼辦？

湯姆忘了問馬克那時是怎麼回來的。馬克究竟是怎麼回來的？怎麼樣才能讓馬克再回來，就像幾個月前素食餐廳那場會面？

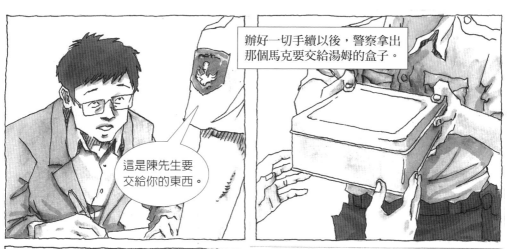

辦好一切手續以後，警察拿出那個馬克要交給湯姆的盒子。

這是陳先生要交給你的東西。

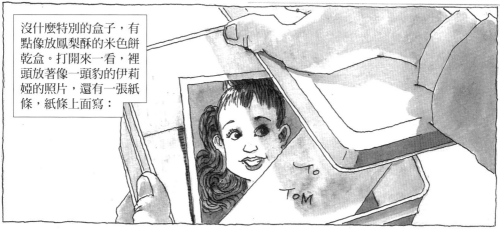

沒什麼特別的盒子，有點像放鳳梨酥的米色餅乾盒。打開來一看，裡頭放著像一頭豹的伊莉婭的照片，還有一張紙條，紙條上面寫：

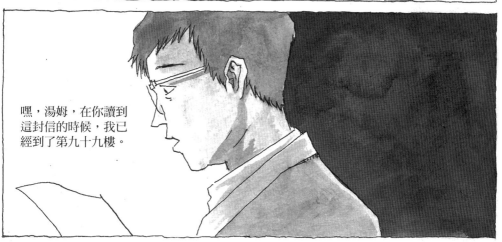

嘿，湯姆，在你讀到這封信的時候，我已經到了第九十九樓。

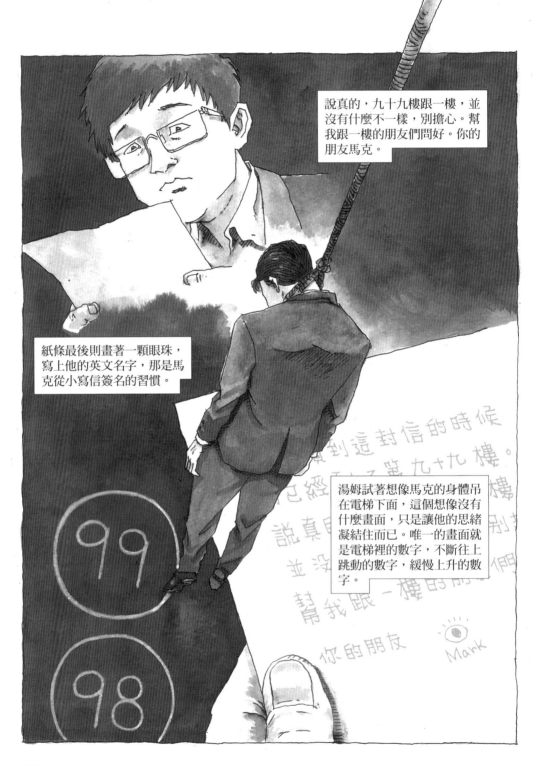

說真的，九十九樓跟一樓，並沒有什麼不一樣，別擔心。幫我跟一樓的朋友們問好。你的朋友馬克。

紙條最後則畫著一顆眼珠，寫上他的英文名字，那是馬克從小寫信簽名的習慣。

湯姆試著想像馬克的身體吊在電梯下面，這個想像沒有什麼畫面，只是讓他的思緒凝結住而已。唯一的畫面就是電梯裡的數字，不斷往上跳動的數字，緩慢上升的數字。

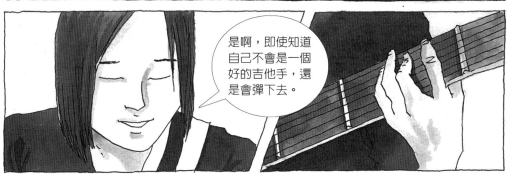

所以，也許你會一直彈吉他下去？

是啊，即使知道自己不會是一個好的吉他手，還是會彈下去。

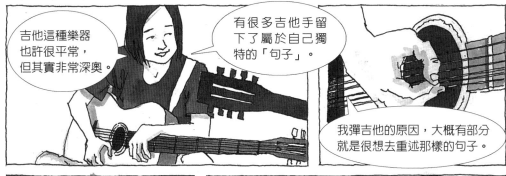

吉他這種樂器也許很平常，但其實非常深奧。

有很多吉他手留下了屬於自己獨特的「句子」。

我彈吉他的原因，大概有部分就是很想去重述那樣的句子。

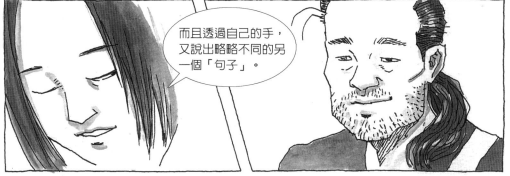

而且透過自己的手，又說出略略不同的另一個「句子」。

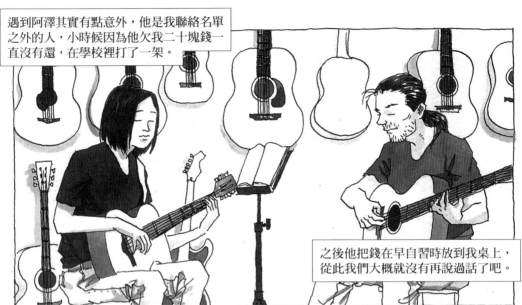

遇到阿澤其實有點意外，他是我聯絡名單之外的人，小時候因為他欠我二十塊錢一直沒有還，在學校裡打了一架。

之後他把錢在早自習時放到我桌上，從此我們大概就沒有再說過話了吧。

一年前我正陷到前所未有的低潮，莫名其妙一天只能睡三小時。於是我想，乾脆拿多出來的時間，到金螞蟻樂器行學初階的電吉他，也算是繼續大學時期的夢想，這家老店本來是開在商場的，叫「美聲」。

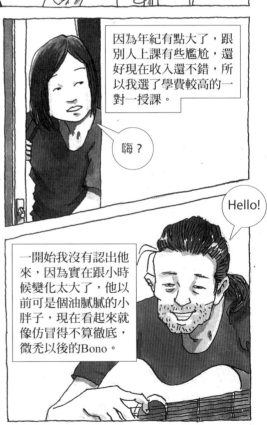

因為年紀有點大了，跟別人上課有些尷尬，還好現在收入還不錯，所以我選了學費較高的一對一授課。

嗨？

Hello!

一開始我沒有認出他來，因為實在跟小時候變化太大了，他以前可是個油膩膩的小胖子，現在看起來就像仿冒得不算徹底，微禿以後的Bono。

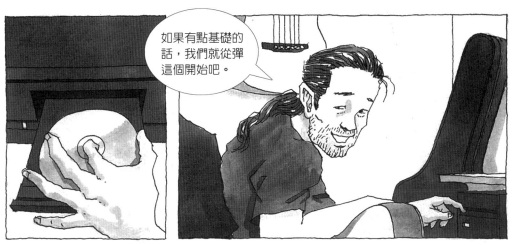

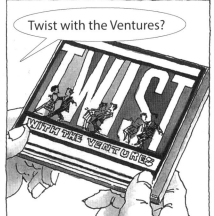

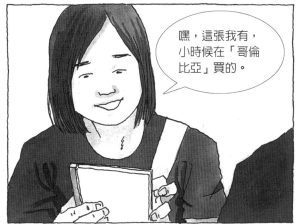

強尼·
河流們

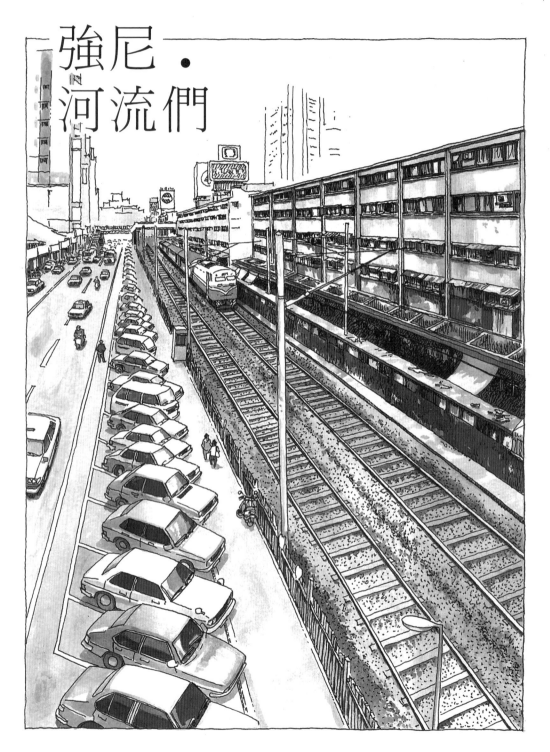

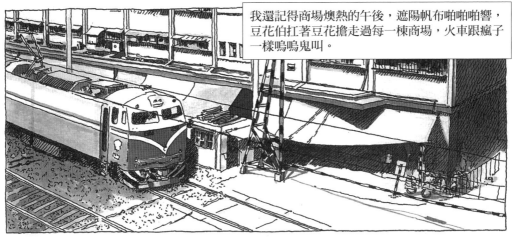

我還記得商場燠熱的午後,遮陽帆布啪啪啪響,豆花伯扛著豆花擔走過每一棟商場,火車跟瘋子一樣嗚嗚鬼叫。

在我離開商場前的那幾年,我想如果沒有那把吉他我是活不下來的。

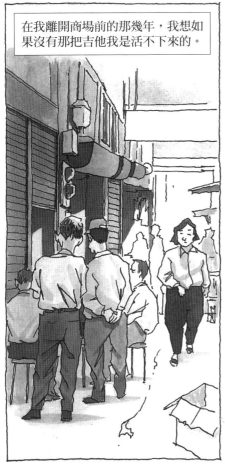

所有人學吉他都有他的理由,對我來說,事情得從我家隔壁眼鏡行的小蘭姐說起。

小蘭大我大概七、八歲,總之我小學五、六年級的時候,她好像讀高中。

要做功課了喔!

老師來了,來坐坐。

!

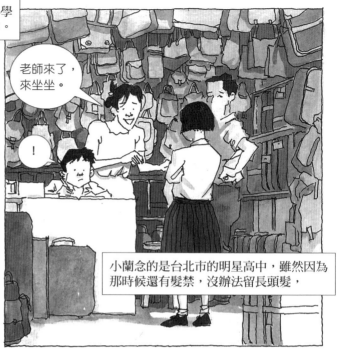

小蘭念的是台北市的明星高中,雖然因為那時候還有髮禁,沒辦法留長頭髮,

但她的皮膚白得近乎透明,令人難忘。

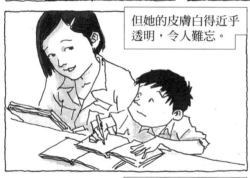

有複習嗎?

現在我已經幾乎完全忘了她的長相,

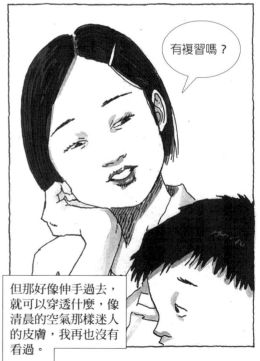

但那好像伸手過去,就可以穿透什麼,像清晨的空氣那樣迷人的皮膚,我再也沒有看過。

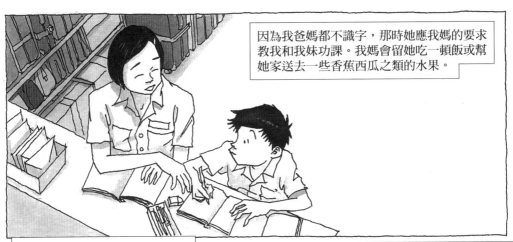

因為我爸媽都不識字，那時她應我媽的要求教我和我妹功課。我媽會留她吃一頓飯或幫她家送去一些香蕉西瓜之類的水果。

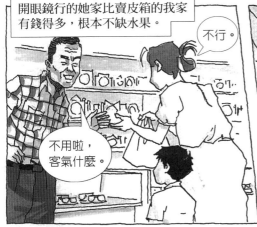

開眼鏡行的她家比賣皮箱的我家有錢得多，根本不缺水果。

不行。

不用啦，客氣什麼。

而且賣水果那個攤車天天都會經過整條商場，實在一點都不稀奇。我常常為我家的寒酸感到不好意思。

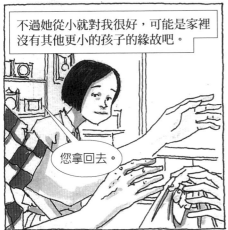

不過她從小就對我很好，可能是家裡沒有其他更小的孩子的緣故吧。

您拿回去。

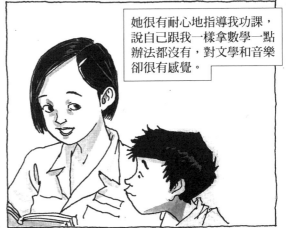

她很有耐心地指導我功課，說自己跟我一樣拿數學一點辦法都沒有，對文學和音樂卻很有感覺。

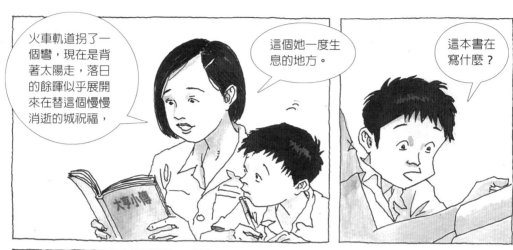

火車軌道拐了一個彎，現在是背著太陽走，落日的餘暉似乎展開來在替這個慢慢消逝的城祝福，

這個她一度生息的地方。

這本書在寫什麼？

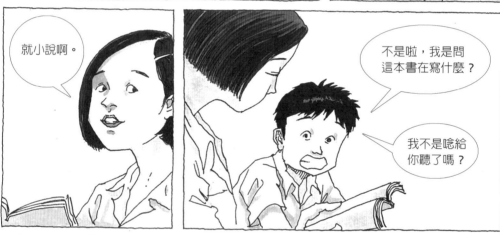

就小說啊。

不是啦，我是問這本書在寫什麼？

我不是唸給你聽了嗎？

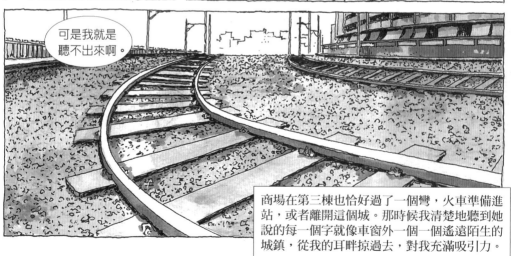

可是我就是聽不出來啊。

商場在第三棟也恰好過了一個彎，火車準備進站，或者離開這個城。那時候我清楚地聽到她說的每一個字就像車窗外一個一個遙遠陌生的城鎮，從我的耳畔掠過去，對我充滿吸引力。

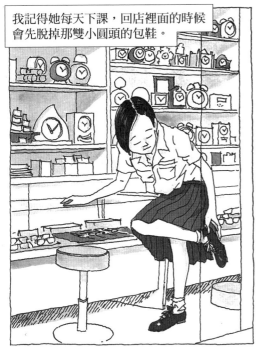

我記得她每天下課，回店裡面的時候會先脫掉那雙小圓頭的包鞋。

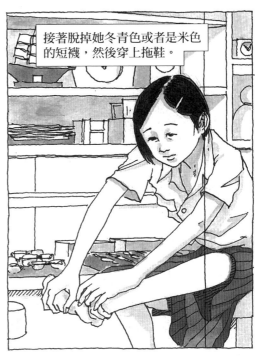

接著脫掉她冬青色或者是米色的短襪，然後穿上拖鞋。

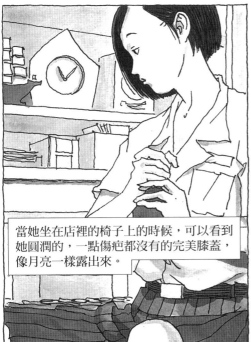

當她坐在店裡的椅子上的時候，可以看到她圓潤的，一點傷疤都沒有的完美膝蓋，像月亮一樣露出來。

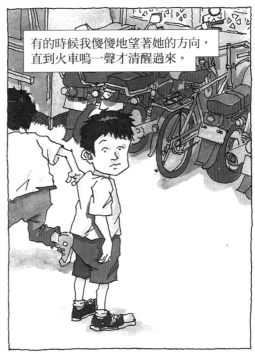

有的時候我傻傻地望著她的方向，直到火車鳴一聲才清醒過來。

小蘭跟阿猴談戀愛這事，大概商場的鄰居們都覺得有點惋惜吧。

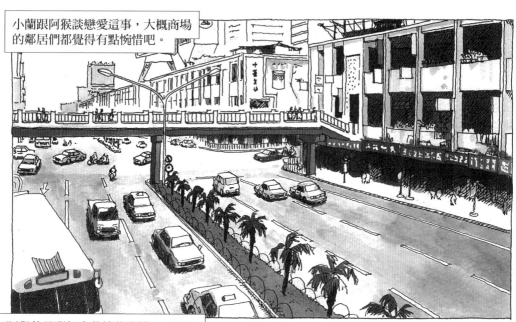

阿猴就是那個穿著控芭樂褲，又黑又瘦，老是聳著肩胛骨，站三七步，叼著菸，山奇西服店雇來拉客的店員。

少年仔，
入內啦！

來啦，
免驚啦！

平常吊兒郎噹的阿猴，是整排商場業績最好的店員。

入內啦，穿這
款衫卜按怎把
查某囝仔？

入內啦!

他樣子有點像「竹雞仔」,因此老實一點的高中生就會被拉進去,在完全不敢回嘴的狀況下,莫名其妙簽了一張學生褲的訂作單,出來的時候一臉懊惱。

「阿猴式」的攬客法很快在商場掀起一股潮流,整排商場的店員後來都站在門口,好像幫派份子一樣,那時候經過的高中生都像在玩「闖關」遊戲。

阿猴的台語其實怪怪的,後來我才聽說他是原住民,不過不知道是哪一族的。

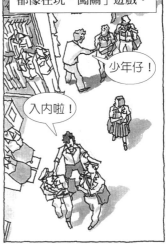

少年仔!

入內啦!

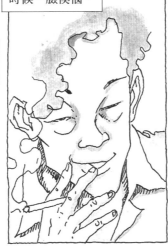

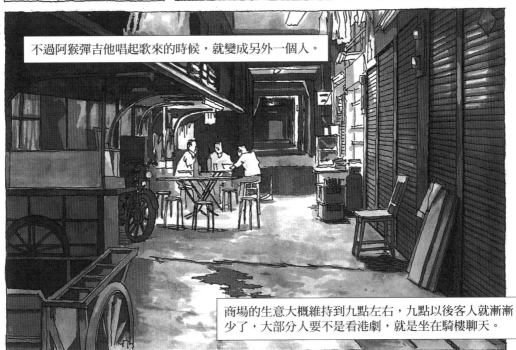

不過阿猴彈吉他唱起歌來的時候,就變成另外一個人。

商場的生意大概維持到九點左右,九點以後客人就漸漸少了,大部分人要不是看港劇,就是坐在騎樓聊天。

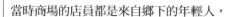

當時商場的店員都是來自鄉下的年輕人，

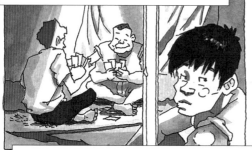

很多人都住在店主租的，大概只有四坪大的房間裡，一個房間往往擠了五、六個人。

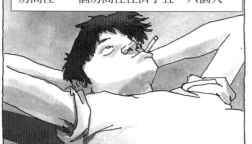

阿猴也是，所以他常常在九點以後，百無聊賴地坐在騎樓彈起吉他。

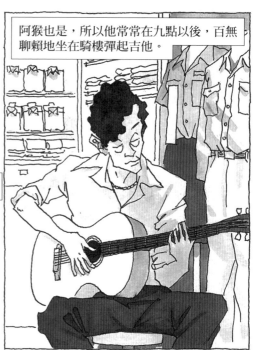

每次阿猴的手指接觸到吉他的時候就好像變得活生生而且閃亮亮。

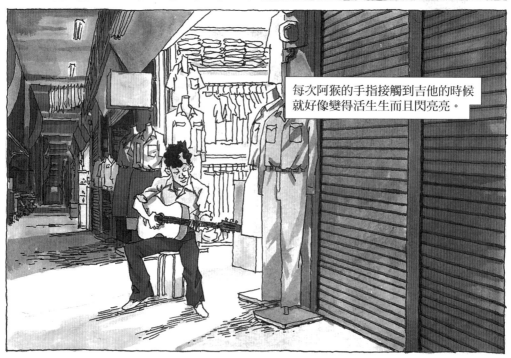

有一次我看到阿猴在
西服店門口彈吉他，

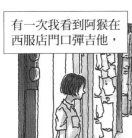

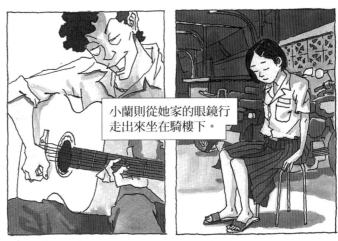

小蘭則從她家的眼鏡行
走出來坐在騎樓下。

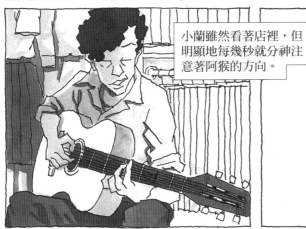

小蘭雖然看著店裡，但
明顯地每幾秒就分神注
意著阿猴的方向。

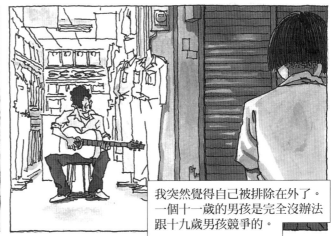

我突然覺得自己被排除在外了。
一個十一歲的男孩是完全沒辦法
跟十九歲男孩競爭的。

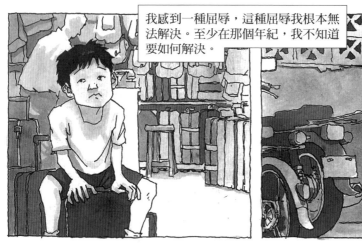

我感到一種屈辱，這種屈辱我根本無法解決。至少在那個年紀，我不知道要如何解決。

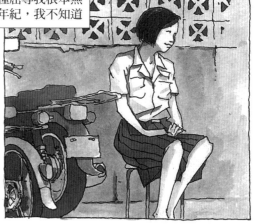

小蘭家是我們那棟最早，而且唯一的眼鏡行，因為那個年代所有的國中生都戴起了眼鏡，他們算是商場鄰居裡經濟狀況最早變好的家庭之一。

當我家還六個人擠在小閣樓上的時候，小蘭他爸就已經在中山堂附近買了一層住家，晚上收店以後都會回那裡，包括女店員和驗光師阿明。

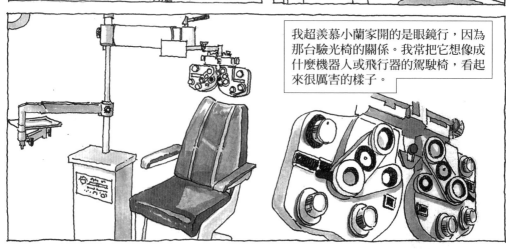

我超羨慕小蘭家開的是眼鏡行，因為那台驗光椅的關係。我常把它想像成什麼機器人或飛行器的駕駛椅，看起來很厲害的樣子。

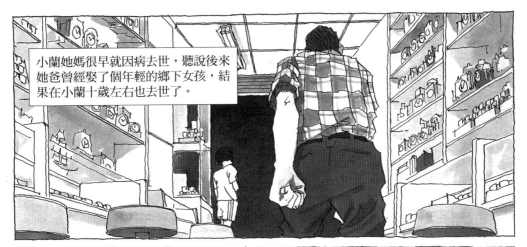

小蘭她媽很早就因病去世，聽說後來她爸曾經娶了個年輕的鄉下女孩，結果在小蘭十歲左右也去世了。

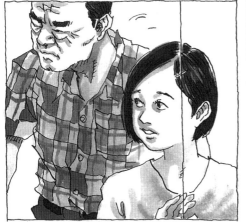

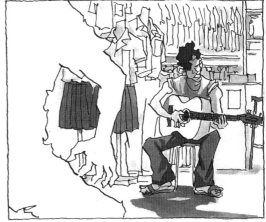

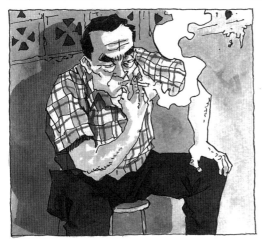

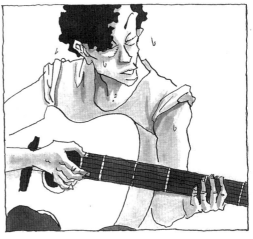

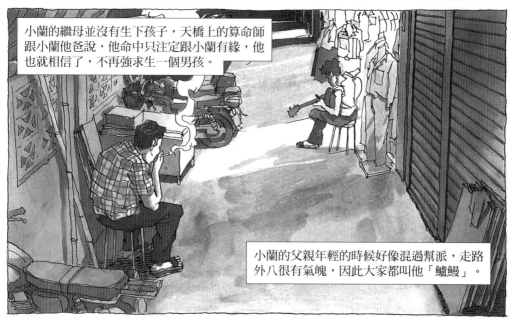

小蘭的繼母並沒有生下孩子，天橋上的算命師
跟小蘭他爸說，他命中只注定跟小蘭有緣，他
也就相信了，不再強求生一個男孩。

小蘭的父親年輕的時候好像混過幫派，走路
外八很有氣魄，因此大家都叫他「鱸鰻」。

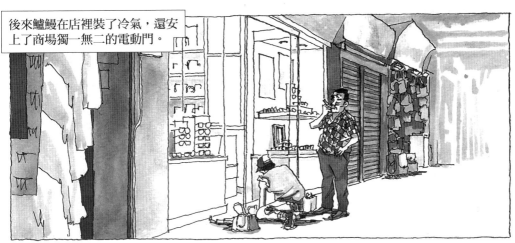

後來鱸鰻在店裡裝了冷氣，還安上了商場獨一無二的電動門。

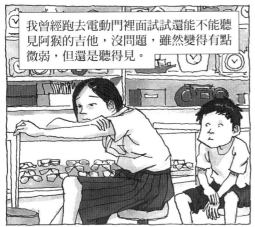

我曾經跑去電動門裡面試試還能不能聽見阿猴的吉他，沒問題，雖然變得有點微弱，但還是聽得見。

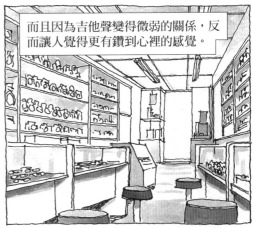

而且因為吉他聲變得微弱的關係，反而讓人覺得更有鑽到心裡的感覺。

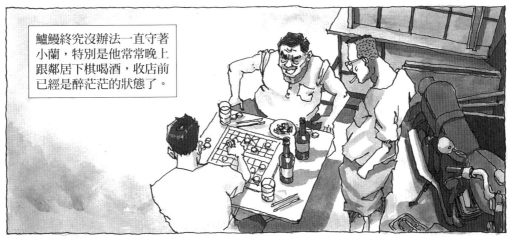

鱸鰻終究沒辦法一直守著小蘭，特別是他常常晚上跟鄰居下棋喝酒，收店前已經是醉茫茫的狀態了。

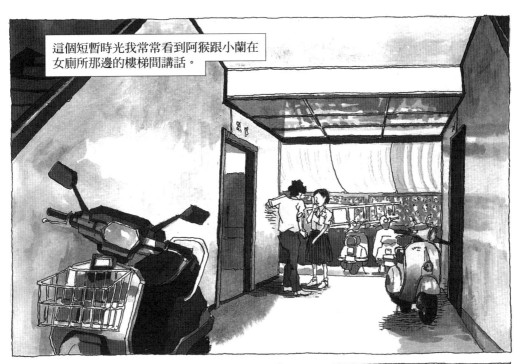

這個短暫時光我常常看到阿猴跟小蘭在
女廁所那邊的樓梯間講話。

即使是鱸鰻也不能禁止小蘭
去上廁所，因為中華商場沒
有一家有廁所，即使他家也
沒有例外。

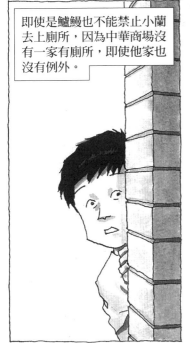

去哪裡？

再給我
亂跑！

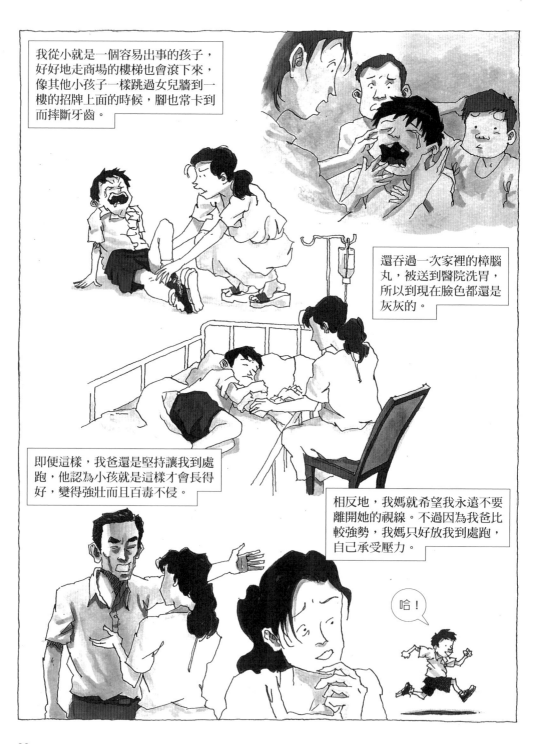

我從小就是一個容易出事的孩子，好好地走商場的樓梯也會滾下來，像其他小孩子一樣跳過女兒牆到一樓的招牌上面的時候，腳也常卡到而摔斷牙齒。

還吞過一次家裡的樟腦丸，被送到醫院洗胃，所以到現在臉色都還是灰灰的。

即便這樣，我爸還是堅持讓我到處跑，他認為小孩就是這樣才會長得好，變得強壯而且百毒不侵。

相反地，我媽就希望我永遠不要離開她的視線。不過因為我爸比較強勢，我媽只好放我到處跑，自己承受壓力。

哈！

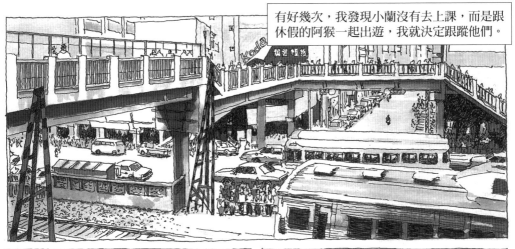

有好幾次，我發現小蘭沒有去上課，而是跟休假的阿猴一起出遊，我就決定跟蹤他們。

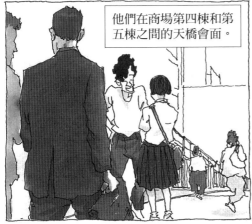

他們在商場第四棟和第五棟之間的天橋會面。

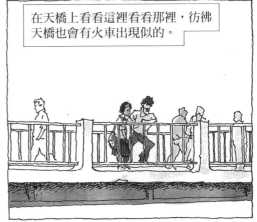

在天橋上看看這裡看看那裡，彷彿天橋也會有火車出現似的。

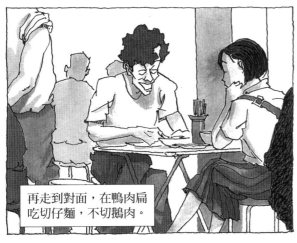

再走到對面，在鴨肉扁吃切仔麵，不切鵝肉。

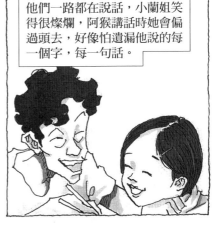

他們一路都在說話，小蘭姐笑得很燦爛，阿猴講話時她會偏過頭去，好像怕遺漏他說的每一個字，每一句話。

雖然年紀小，但那時我就有痛苦的感覺，我知道那是跟看牙醫、上數學課截然不同的痛苦，直到現在，我還是沒辦法準確形容那種非現實性的痛苦。

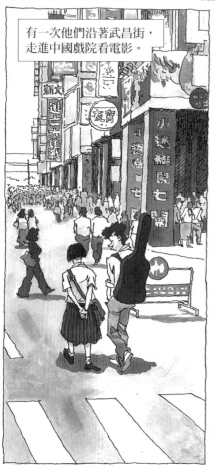

有一次他們沿著武昌街，走進中國戲院看電影。

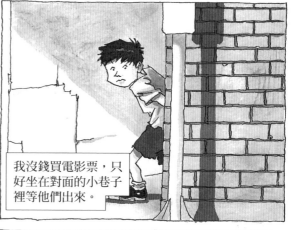

我沒錢買電影票，只好坐在對面的小巷子裡等他們出來。

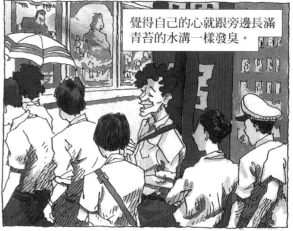

覺得自己的心就跟旁邊長滿青苔的水溝一樣發臭。

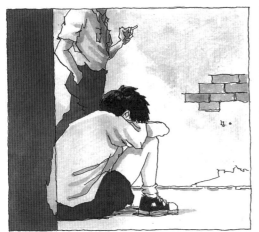

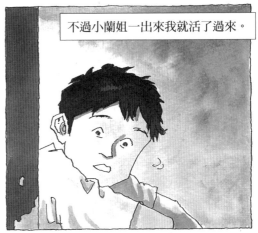

不過小蘭姐一出來我就活了過來。

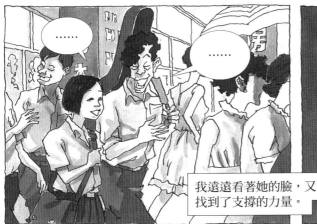

我遠遠看著她的臉，又找到了支撐的力量。

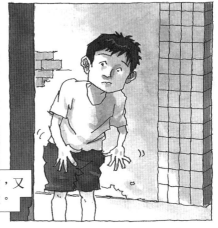

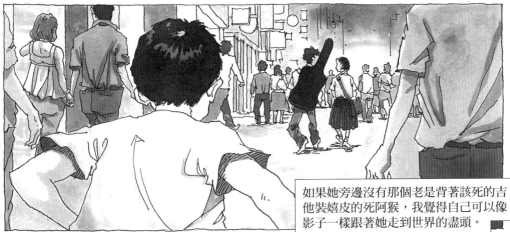

如果她旁邊沒有那個老是背著該死的吉他裝嬉皮的死阿猴，我覺得自己可以像影子一樣跟著她走到世界的盡頭。

那天回家我爸沒揍我，他堅持放任管教法，我媽雖然沒揍我，卻哭得死去活來，好讓我愧疚。不過那個年紀我已經開始訓練自己不在意她的情緒了。

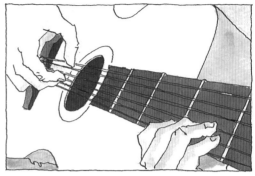

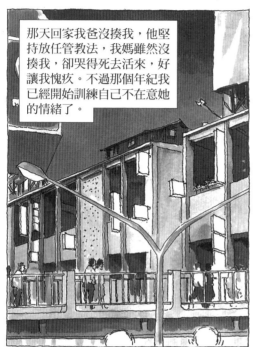

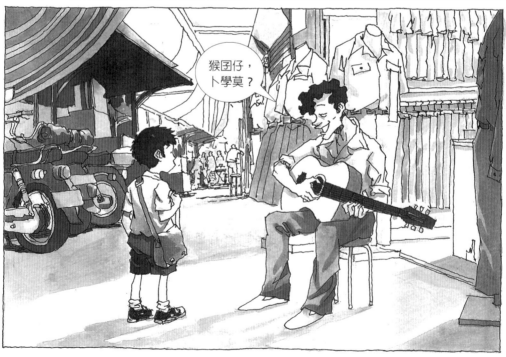

猴囝仔，卜學莫？

來啦，
我教你。

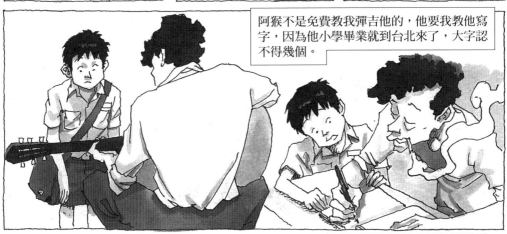

阿猴不是免費教我彈吉他的，他要我教他寫字，因為他小學畢業就到台北來了，大字認不得幾個。

哈！

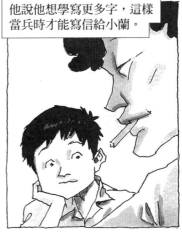

他說他想學寫更多字，這樣當兵時才能寫信給小蘭。

阿猴不會寫字卻會看譜，他從C major、C minor、
C seven、C augmented這些和弦教起。

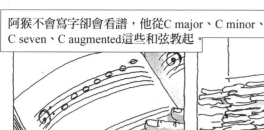

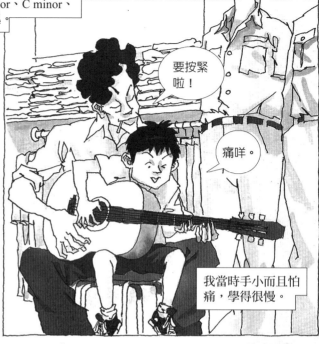

要按緊啦！

痛咩。

我當時手小而且怕痛，學得很慢。

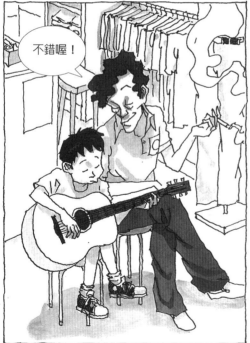

不錯喔！

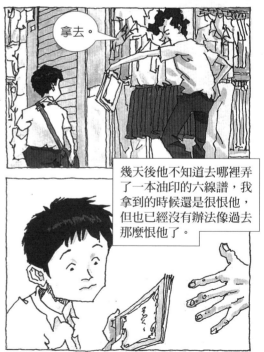

拿去。

幾天後他不知道去哪裡弄了一本油印的六線譜，我拿到的時候還是很恨他，但也已經沒有辦法像過去那麼恨他了。

96

一年後阿猴要去當兵了，那時候當兵可是天大地大的事。

前一天晚上好像整個商場穿「控芭樂褲」
的年輕人都跑來找他敬酒。

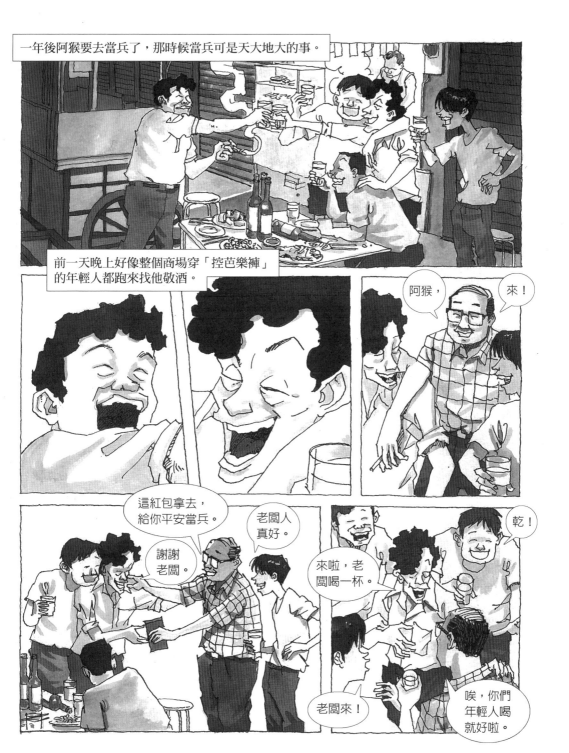

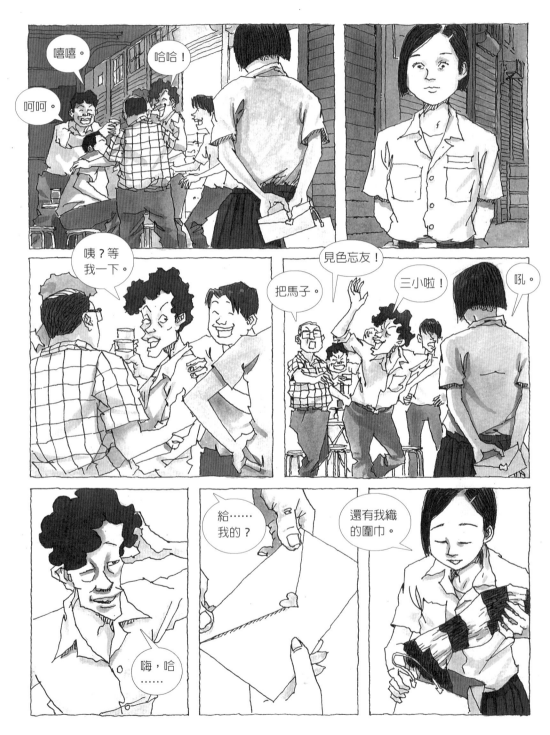

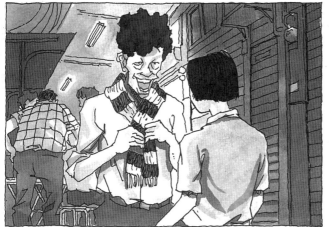

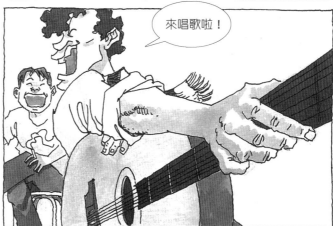
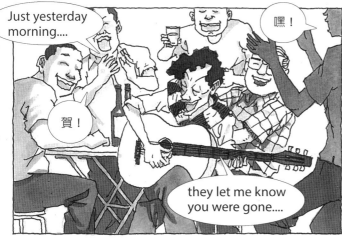

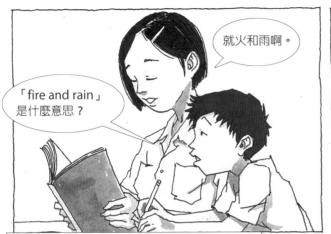

「fire and rain」 是什麼意思？

就火和雨啊。

火和雨？ 什麼東西？

阿猴臨當兵前，我把小豬的投幣孔挖出一個大洞，在「美聲」買了一個亮晶晶的pick送他。

哈哈， 謝謝。

等我一下。

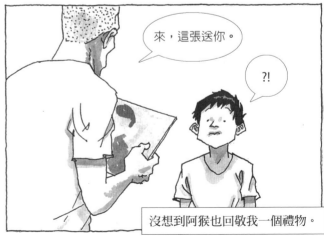

來，這張送你。

?!

沒想到阿猴也回敬我一個禮物。

100

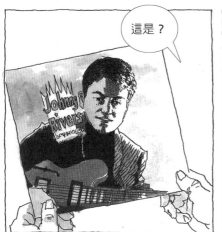

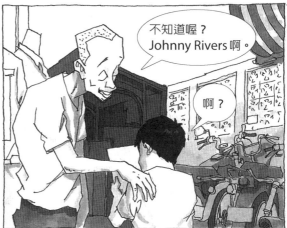

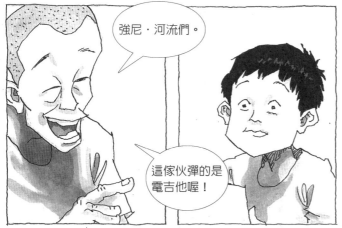

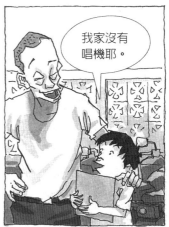

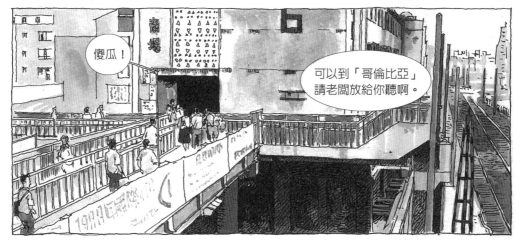

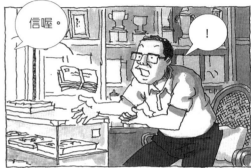

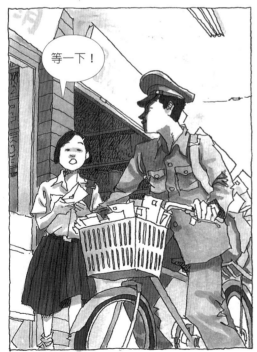

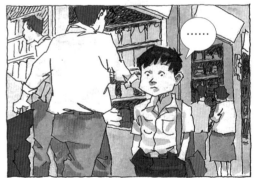

102

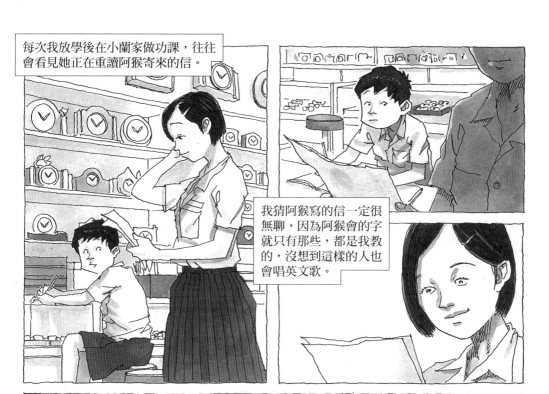

每次我放學後在小蘭家做功課，往往會看見她正在重讀阿猴寄來的信。

我猜阿猴寫的信一定很無聊，因為阿猴會的字就只有那些，都是我教的，沒想到這樣的人也會唱英文歌。

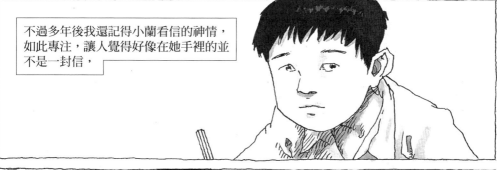

不過多年後我還記得小蘭看信的神情，如此專注，讓人覺得好像在她手裡的並不是一封信，

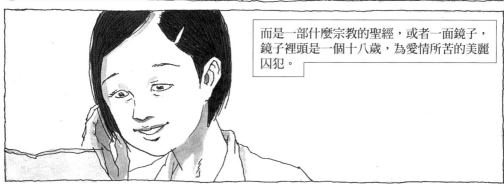

而是一部什麼宗教的聖經，或者一面鏡子，鏡子裡頭是一個十八歲，為愛情所苦的美麗囚犯。

不過半年以後，我發現小蘭姐不再看阿猴的信了，因為她開始收到另外一個人的信，和花。

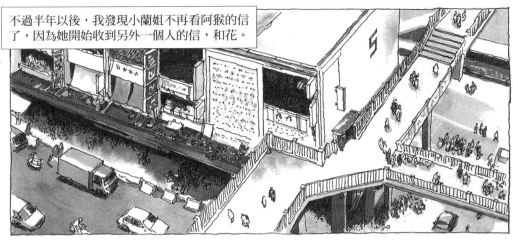

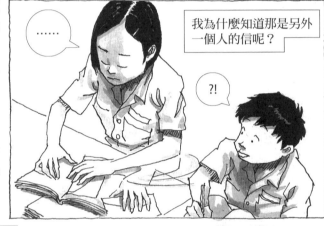

······

我為什麼知道那是另外一個人的信呢？

?!

因為阿猴的信封是我幫他買的啊，所以我知道。

下一題，趕快。

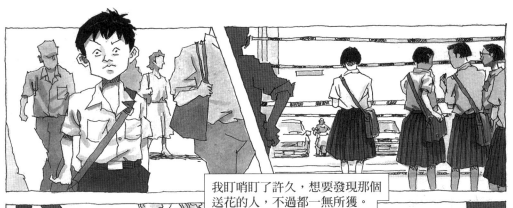

我盯哨盯了許久，想要發現那個送花的人，不過都一無所獲。

而且我知道花多半沒有到小蘭的手上，就被鱸鰻丟掉了。

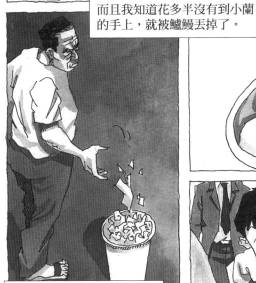

那個時代很少人真的送花，花太貴，而且是沒有用的東西，送花簡直就蠢，但也就因此顯得稀奇。

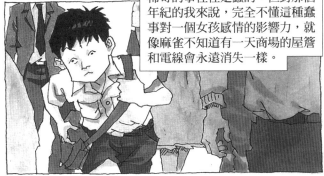

稀奇的事往往是蠢的。但對那個年紀的我來說，完全不懂這種蠢事對一個女孩感情的影響力，就像麻雀不知道有一天商場的屋簷和電線會永遠消失一樣。

105

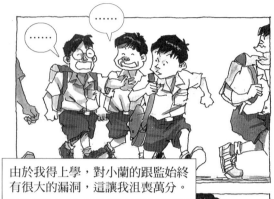

……

……

我永遠記得最後一次跟監行動是在暑假來臨前的最後一周，那可是該死的期末考周。

由於我得上學，對小蘭的跟監始終有很大的漏洞，這讓我沮喪萬分。

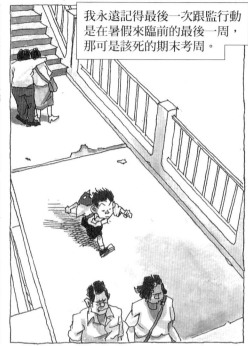

?

有一回阿猴放假，以五十塊錢的代價要我幫忙跟蹤小蘭姐。

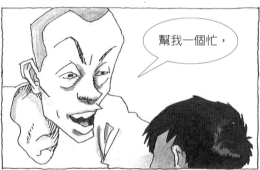

幫我一個忙，

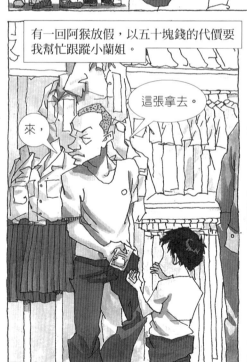

來，

這張拿去。

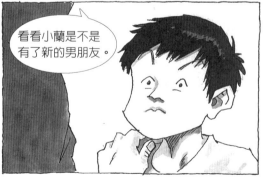

看看小蘭是不是有了新的男朋友。

她最近好怪。

幹！

我接下了這個人生第一個偵探案件，不過有很長的一段時間沒有成功。

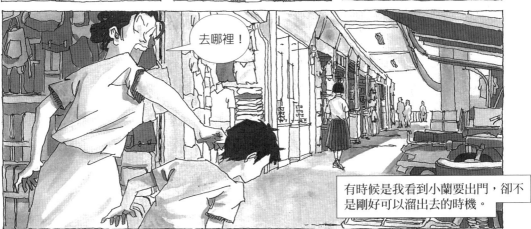

去哪裡！

有時候是我看到小蘭要出門，卻不是剛好可以溜出去的時機。

或者是我好不容易從家裡脫身，卻發現小蘭只是暫時到對面去買些什麼而已。

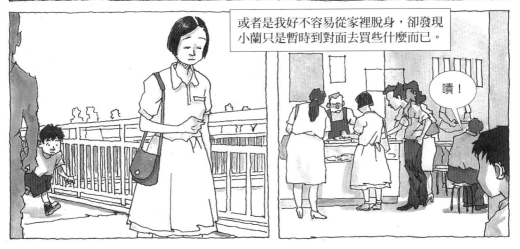

嘖！

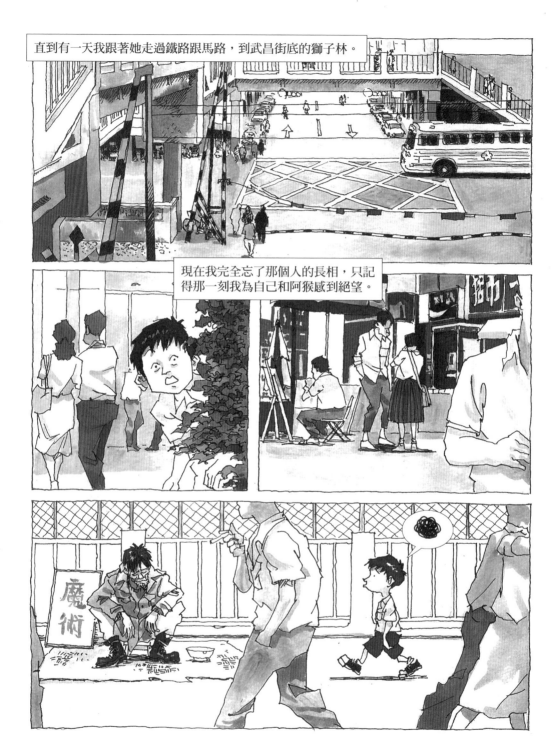

直到有一天我跟著她走過鐵路跟馬路，到武昌街底的獅子林。

現在我完全忘了那個人的長相，只記得那一刻我為自己和阿猴感到絕望。

108

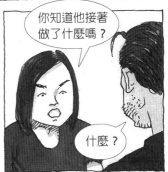

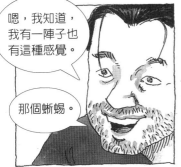

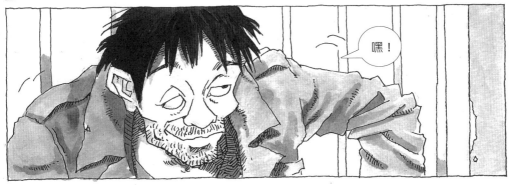

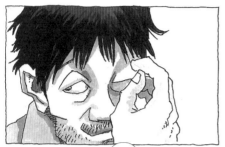

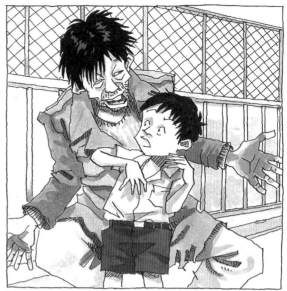

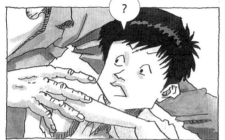

只是開個玩笑，信我一個字都沒看喔。

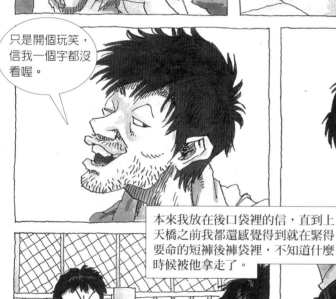

信！

本來我放在後口袋裡的信，直到上天橋之前我都還感覺得到就在緊得要命的短褲後褲袋裡，不知道什麼時候被他拿走了。

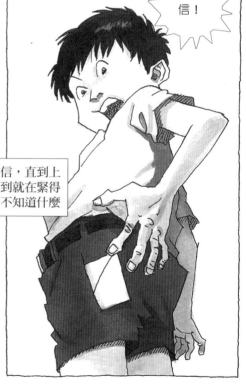

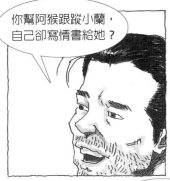

你幫阿猴跟蹤小蘭，自己卻寫情書給她？

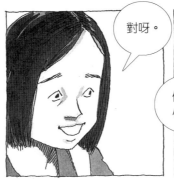

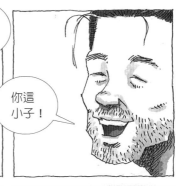

對呀。

你這小子！

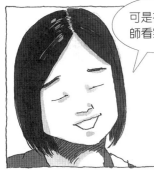

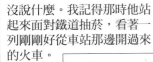

可是被魔術師看穿了。

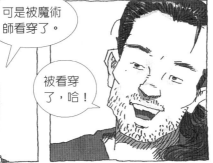

被看穿了，哈！

魔術師還有說什麼嗎？

沒說什麼。我記得那時他站起來面對鐵道抽菸，看著一列剛剛好從車站那邊開過來的火車。

沒辦法，火車就是一定要在這裡轉一個彎啊……

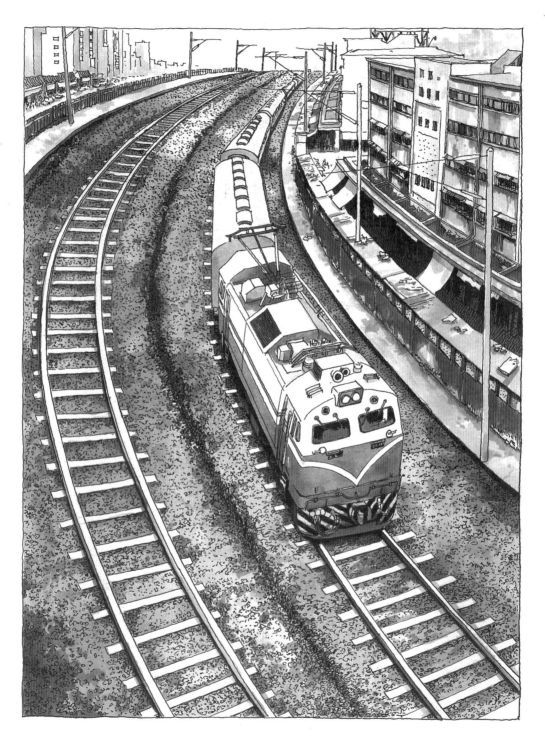

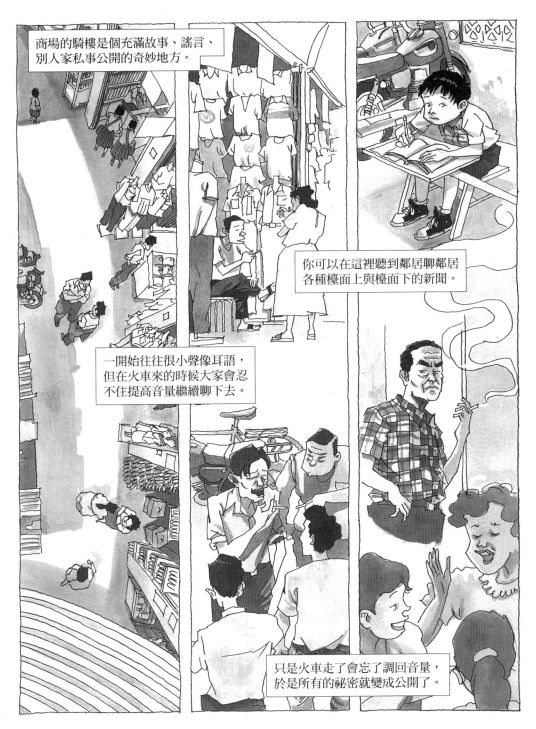

商場的騎樓是個充滿故事、謠言、別人家私事公開的奇妙地方。

你可以在這裡聽到鄰居聊鄰居各種檯面上與檯面下的新聞。

一開始往往很小聲像耳語，但在火車來的時候大家會忍不住提高音量繼續聊下去。

只是火車走了會忘了調回音量，於是所有的祕密就變成公開了。

小蘭有了新男友這樣的消息，其實我不用打聽，晚上搬個板凳坐在騎樓就知道了。

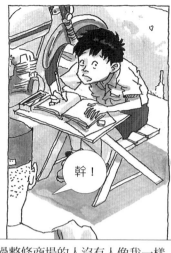

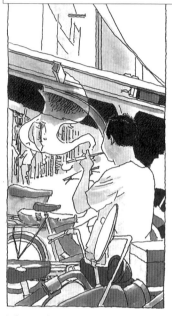

幹！

不過整條商場的人沒有人像我一樣親眼目睹。只有我真的看過，這是我的獨家情報。

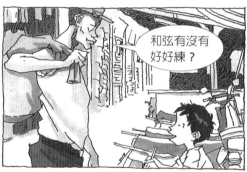和弦有沒有好好練？

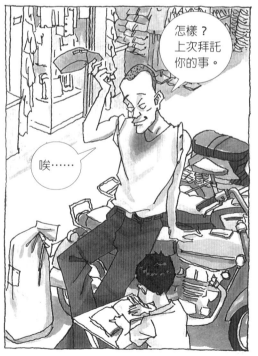怎樣？上次拜託你的事。

唉……

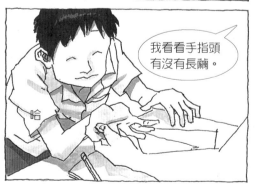哈

我看看手指頭有沒有長繭。

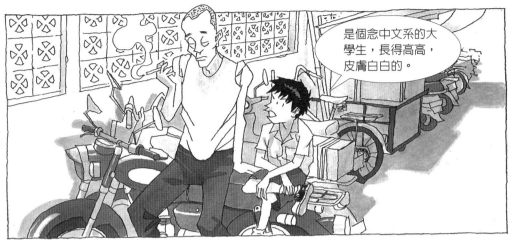
是個念中文系的大學生，長得高高，皮膚白白的。

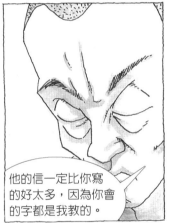
他的信一定比你寫的好太多，因為你會的字都是我教的。

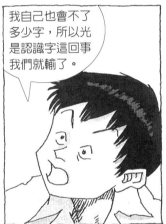
我自己也會不了多少字，所以光是認識字這回事我們就輸了。

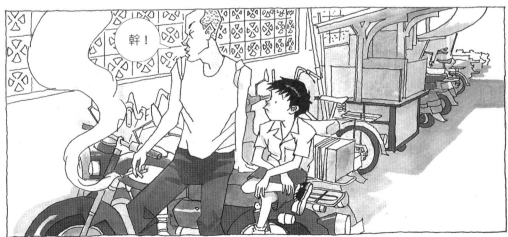
幹！

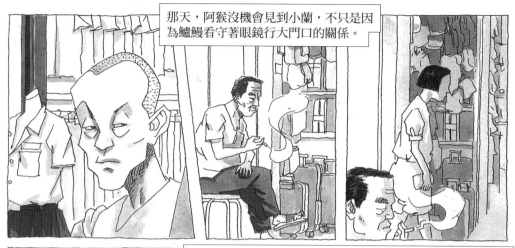

那天，阿猴沒機會見到小蘭，不只是因為鱸鰻看守著眼鏡行大門口的關係。

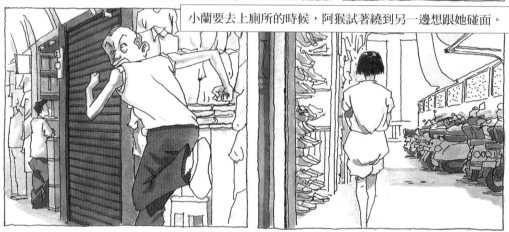

小蘭要去上廁所的時候，阿猴試著繞到另一邊想跟她碰面。

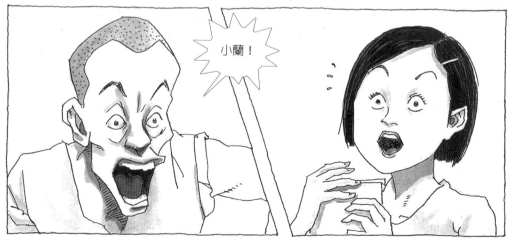

小蘭！

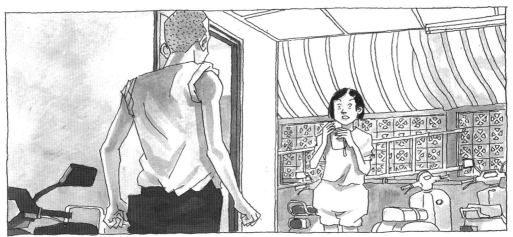

我看著小蘭臉色蒼白地賭氣不上廁所的荒謬場景，就知道阿猴應該是完蛋了。

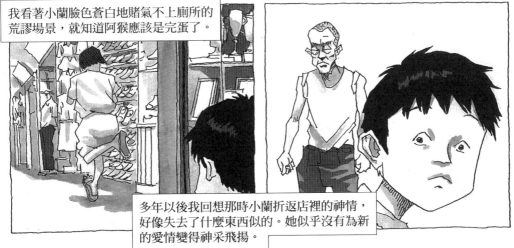

多年以後我回想那時小蘭折返店裡的神情，好像失去了什麼東西似的。她似乎沒有為新的愛情變得神采飛揚。

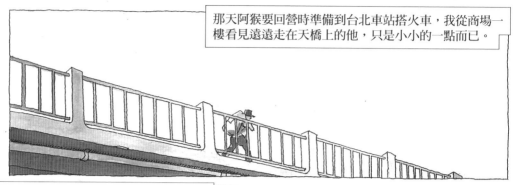

那天阿猴要回營時準備到台北車站搭火車，我從商場一樓看見遠遠走在天橋上的他，只是小小的一點而已。

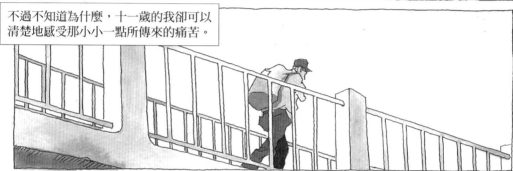

不過不知道為什麼，十一歲的我卻可以清楚地感受那小小一點所傳來的痛苦。

我大概從那段時間開始，常常去逛「哥倫比亞」唱片行。只是沒錢，勉強只買得起那種把 Wham! 和 Tom Waits 收在一起的奇怪卡帶。

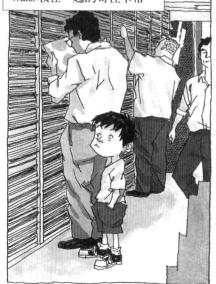

不過我喜歡看 LP 唱片的包裝和店裡的小弟把它放上唱機，放上唱針的那一刻。

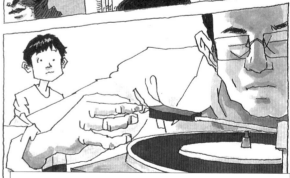

唱針會穩穩地又有點不穩地在唱片上滑動，然後把收納在裡頭的聲音透過不知道什麼奇怪的原理重新傳送出來。

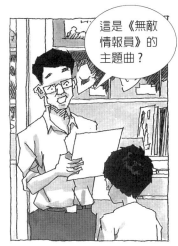

這是《無敵情報員》的主題曲？

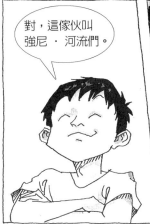

對，這傢伙叫強尼・河流們。

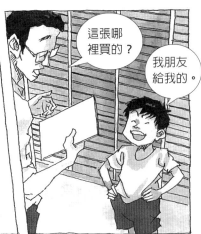

這張哪裡買的？

我朋友給我的。

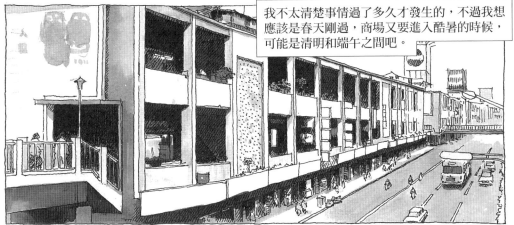

我不太清楚事情過了多久才發生的，不過我想應該是春天剛過，商場又要進入酷暑的時候，可能是清明和端午之間吧。

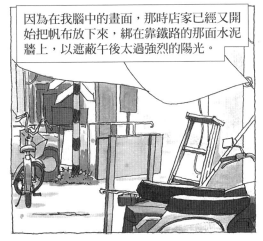

因為在我腦中的畫面，那時店家已經又開始把帆布放下來，綁在靠鐵路的那面水泥牆上，以遮蔽午後太過強烈的陽光。

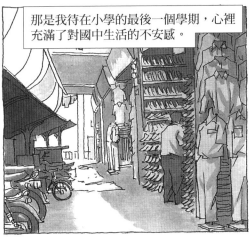

那是我待在小學的最後一個學期，心裡充滿了對國中生活的不安感。

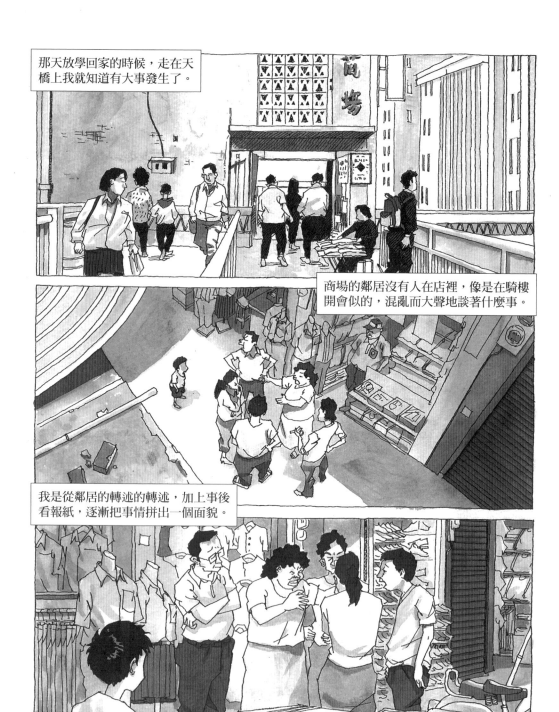

那天放學回家的時候，走在天橋上我就知道有大事發生了。

商場的鄰居沒有人在店裡，像是在騎樓開會似的，混亂而大聲地談著什麼事。

我是從鄰居的轉述的轉述，加上事後看報紙，逐漸把事情拼出一個面貌。

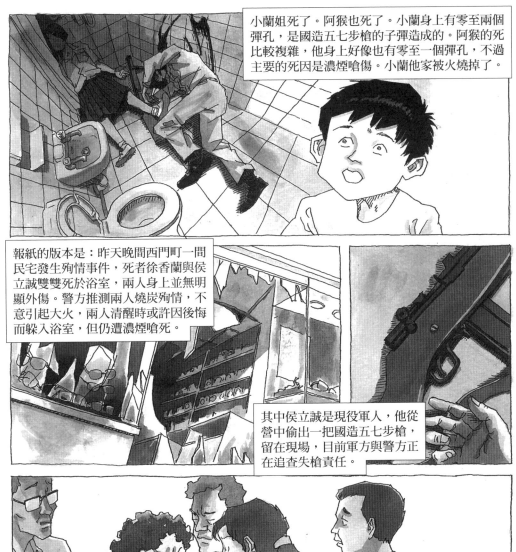

小蘭姐死了。阿猴也死了。小蘭身上有零至兩個彈孔，是國造五七步槍的子彈造成的。阿猴的死比較複雜，他身上好像也有零至一個彈孔，不過主要的死因是濃煙嗆傷。小蘭他家被火燒掉了。

報紙的版本是：昨天晚間西門町一間民宅發生殉情事件，死者徐香蘭與侯立誠雙雙死於浴室，兩人身上並無明顯外傷。警方推測兩人燒炭殉情，不意引起大火，兩人清醒時或許因後悔而躲入浴室，但仍遭濃煙嗆死。

其中侯立誠是現役軍人，他從營中偷出一把國造五七步槍，留在現場，目前軍方與警方正在追查失槍責任。

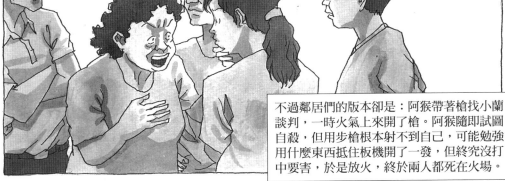

不過鄰居們的版本卻是：阿猴帶著槍找小蘭談判，一時火氣上來開了槍。阿猴隨即試圖自殺，但用步槍根本射不到自己，可能勉強用什麼東西抵住板機開了一發，但終究沒打中要害，於是放火，終於兩人都死在火場。

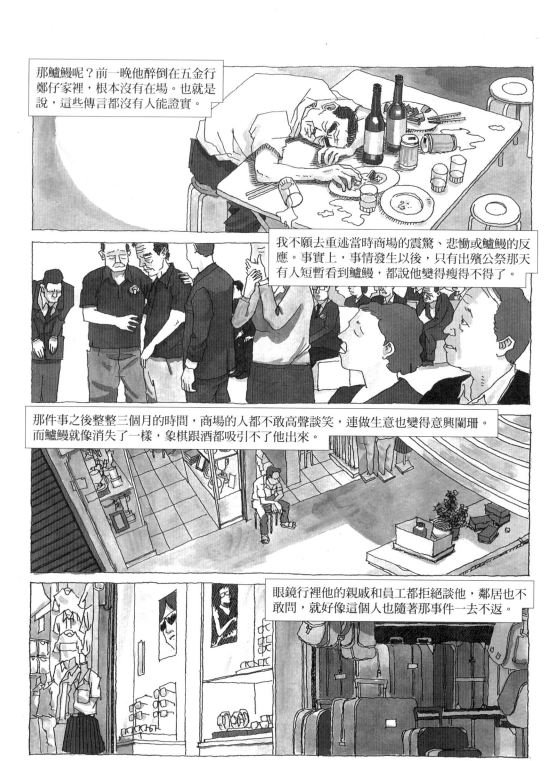

那鱸鰻呢？前一晚他醉倒在五金行鄭仔家裡，根本沒有在場。也就是說，這些傳言都沒有人能證實。

我不願去重述當時商場的震驚、悲慟或鱸鰻的反應。事實上，事情發生以後，只有出殯公祭那天有人短暫看到鱸鰻，都說他變得瘦得不得了。

那件事之後整整三個月的時間，商場的人都不敢高聲談笑，連做生意也變得意興闌珊。而鱸鰻就像消失了一樣，象棋跟酒都吸引不了他出來。

眼鏡行裡他的親戚和員工都拒絕談他，鄰居也不敢問，就好像這個人也隨著那事件一去不返。

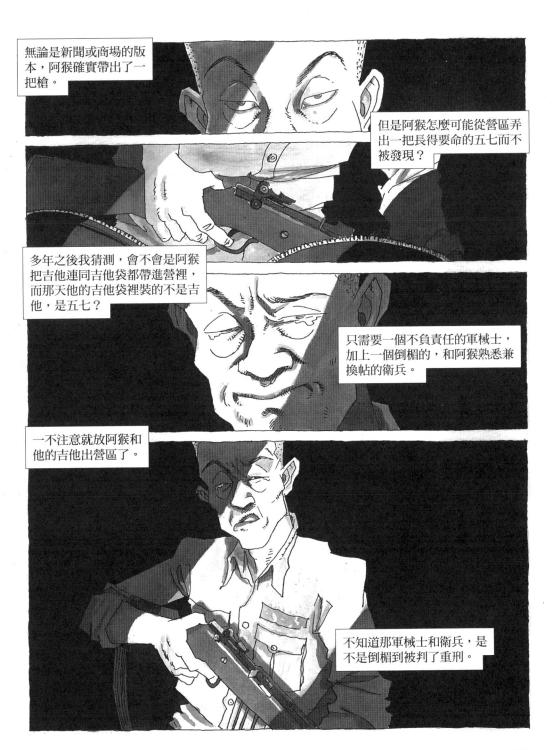

無論是新聞或商場的版本，阿猴確實帶出了一把槍。

但是阿猴怎麼可能從營區弄出一把長得要命的五七而不被發現？

多年之後我猜測，會不會是阿猴把吉他連同吉他袋都帶進營裡，而那天他的吉他袋裡裝的不是吉他，是五七？

只需要一個不負責任的軍械士，加上一個倒楣的，和阿猴熟悉兼換帖的衛兵。

一不注意就放阿猴和他的吉他出營區了。

不知道那軍械士和衛兵，是不是倒楣到被判了重刑。

123

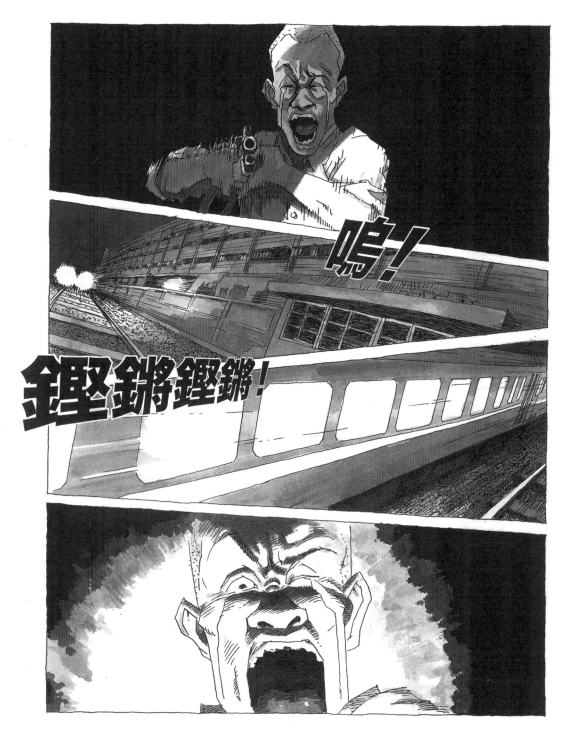

然後某一天鱸鰻出現了，跟傳言不同，鱸鰻並沒有瘦得皮包骨，反而還有著啤酒肚跟雙下巴。

他若無其事地像以前一樣，穿著一雙你家也有賣的那種夾腳皮拖鞋，啪答啪答地在眼鏡行裡走來走去，一整天下來，一句話都沒說。

晚上的時候，喜歡下棋的五金行鄭仔、牛仔褲店的阿和和我爸，也若無其事地邀了鱸鰻一起下棋。

他們一面喝著樓上雜貨店買的米酒，一面吃「真正第一家陽春麵」買來的陽春麵加烏梅酒。

我從來沒看過商場的中年人下這麼悶的棋局，所有人都不敢互相嘲笑也不幹來幹去。

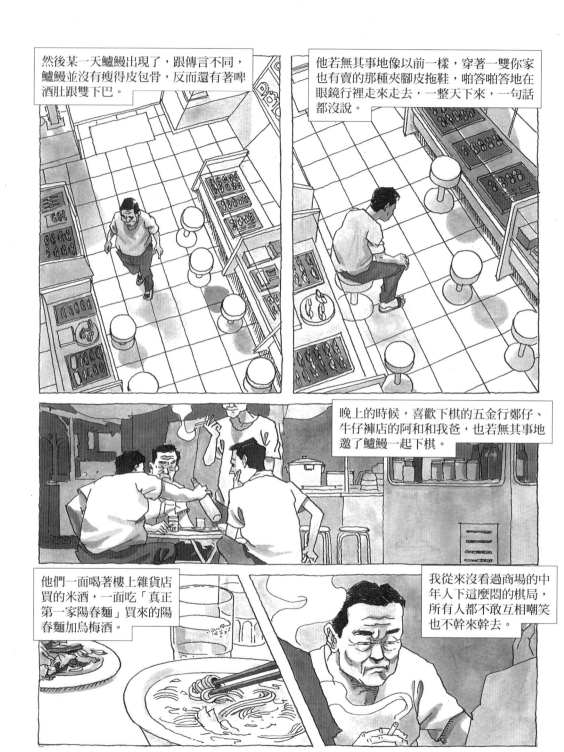

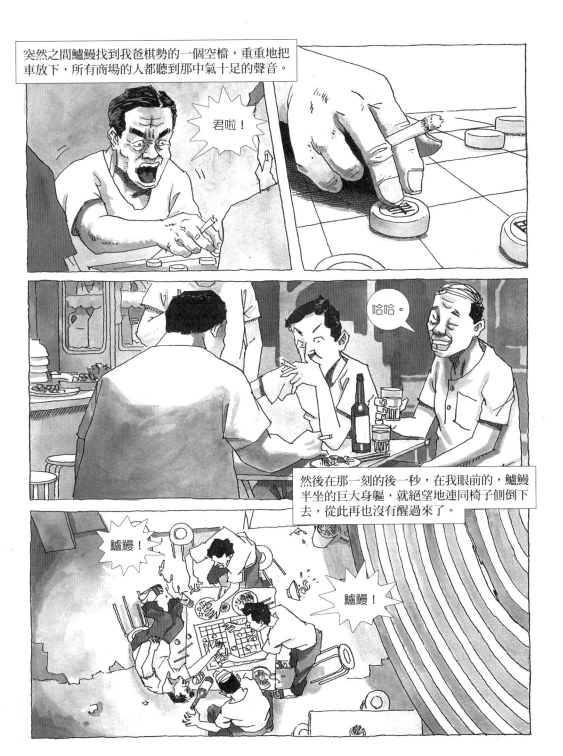

127

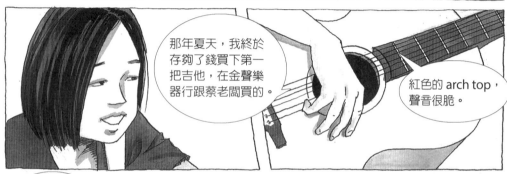

那年夏天，我終於
存夠了錢買下第一
把吉他，在金聲樂
器行跟蔡老闆買的。

紅色的 arch top，
聲音很脆。

如果沒有那把
吉他，我沒辦
法度過商場的
夏天吧。

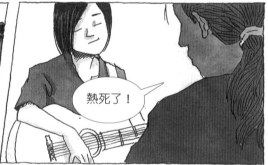

熱死了！

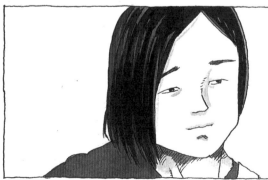

我看著阿澤，想想或許下個月我就會退掉
這門課。我不知道他還記不記得跟我打架
的事，但當我努力回想那年夏天是如何過
的，喚起的卻始終是同一個畫面——

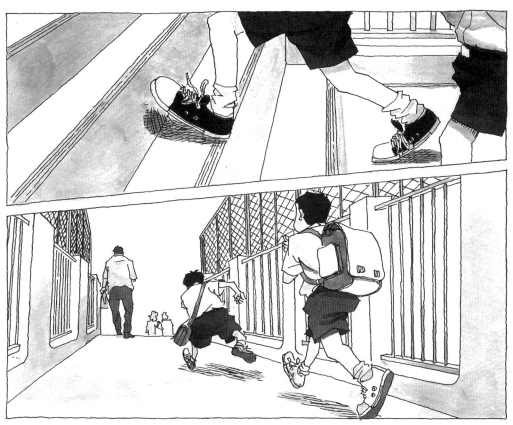

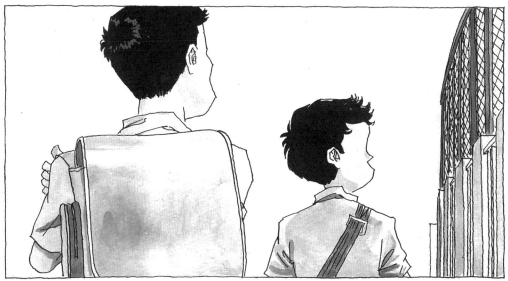

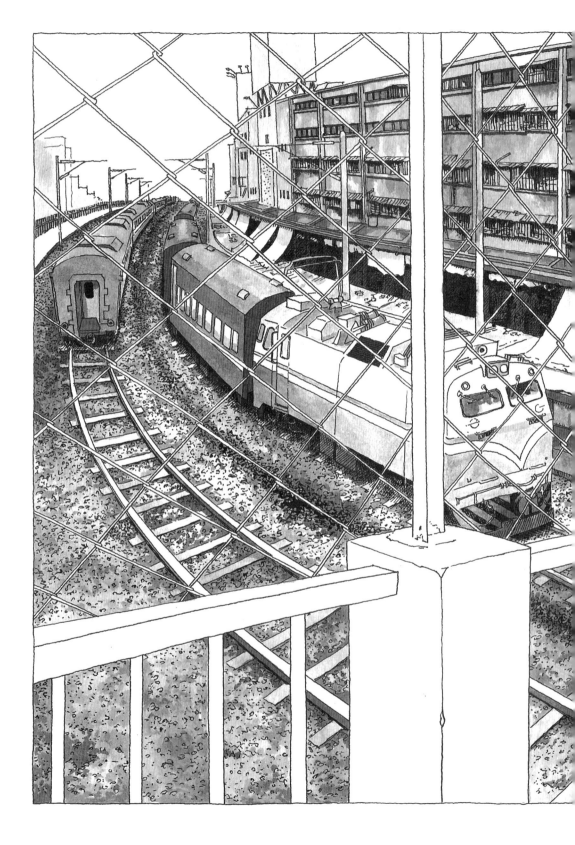

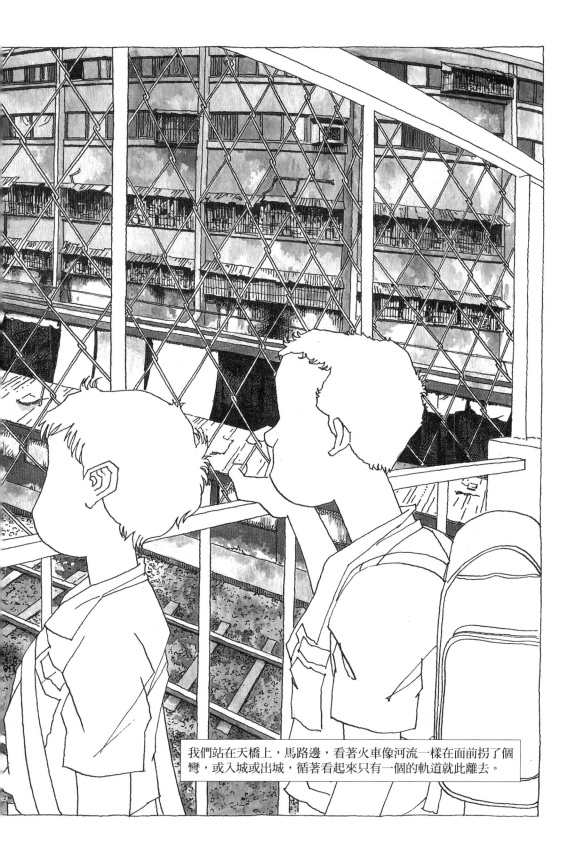

我們站在天橋上，馬路邊，看著火車像河流一樣在面前拐了個彎，或入城或出城，循著看起來只有一個的軌道就此離去。

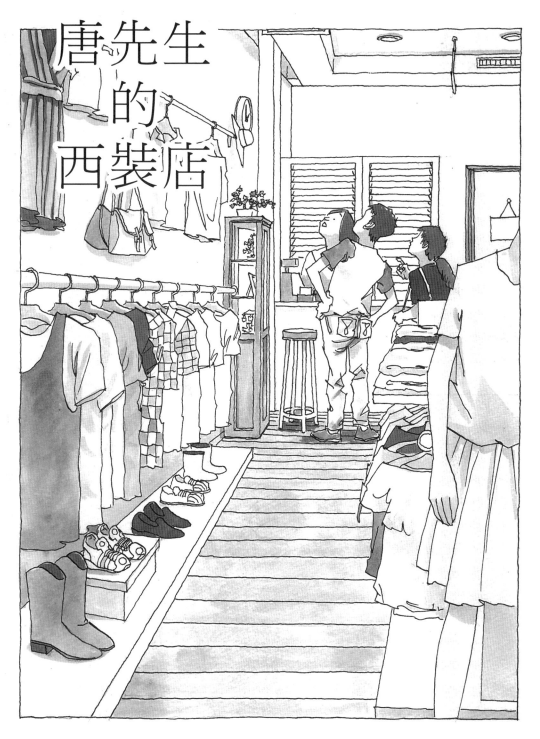

唐先生的西裝店

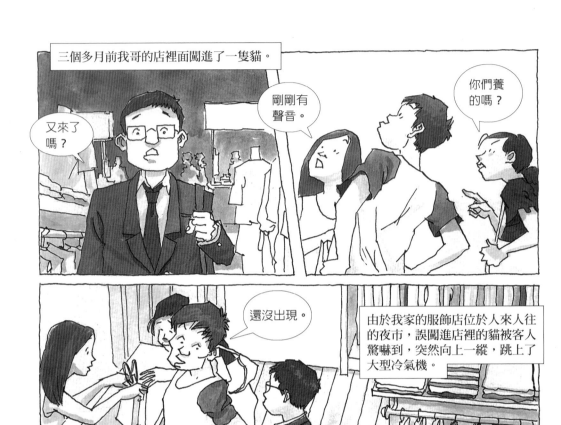

三個多月前我哥的店裡面闖進了一隻貓。

又來了嗎？

剛剛有聲音。

你們養的嗎？

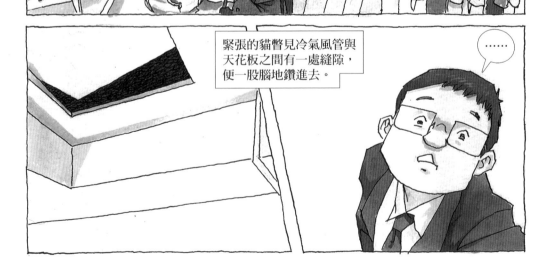

還沒出現。

由於我家的服飾店位於人來人往的夜市，誤闖進店裡的貓被客人驚嚇到，突然向上一縱，跳上了大型冷氣機。

緊張的貓瞥見冷氣風管與天花板之間有一處縫隙，便一股腦地鑽進去。

……

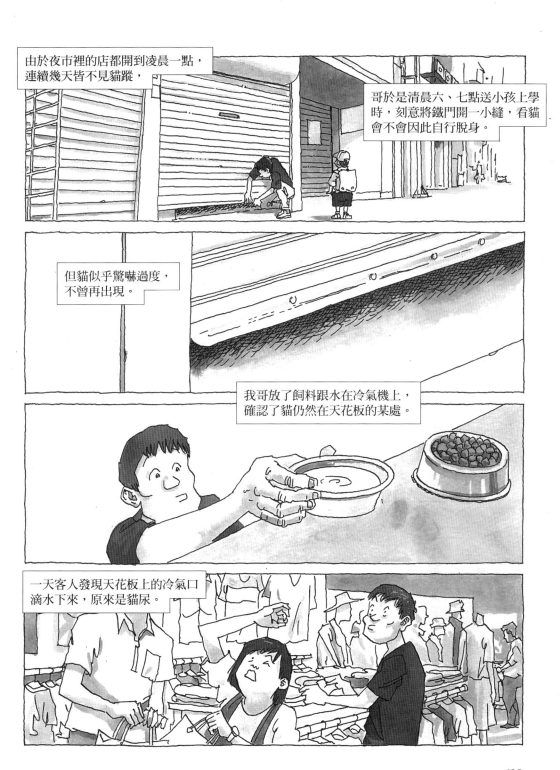

由於夜市裡的店都開到凌晨一點，連續幾天皆不見貓蹤，

哥於是清晨六、七點送小孩上學時，刻意將鐵門開一小縫，看貓會不會因此自行脫身。

但貓似乎驚嚇過度，不曾再出現。

我哥放了飼料跟水在冷氣機上，確認了貓仍然在天花板的某處。

一天客人發現天花板上的冷氣口滴水下來，原來是貓尿。

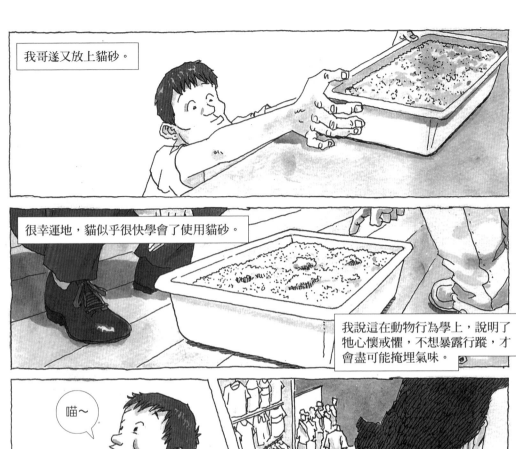

我哥遂又放上貓砂。

很幸運地，貓似乎很快學會了使用貓砂。

我說這在動物行為學上，說明了牠心懷戒懼，不想暴露行蹤，才會盡可能掩埋氣味。

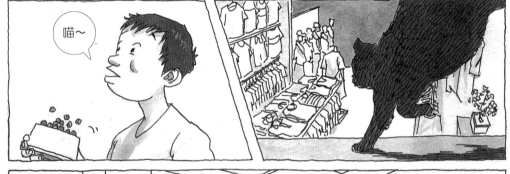

喵～

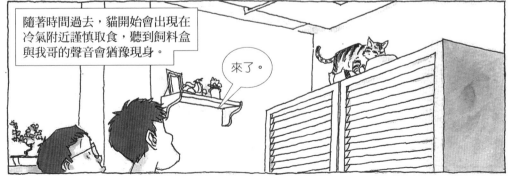

隨著時間過去，貓開始會出現在冷氣附近謹慎取食，聽到飼料盒與我哥的聲音會猶豫現身。

來了。

貓對人的信任度極低，一隻眼睛似乎感染而時開時閉。

身上帶有大量跳蚤。

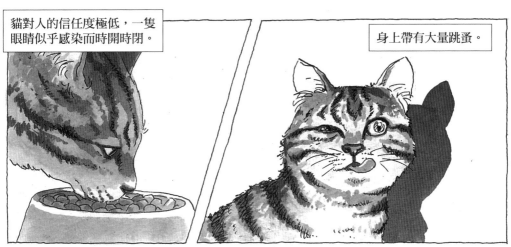

我哥告知獸醫貓的症狀，

試著以食物安撫牠，再偷偷在牠身上點藥。

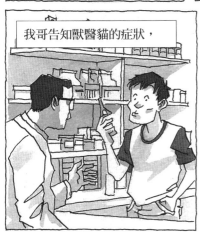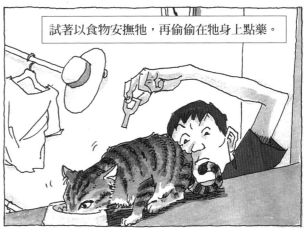

這幾個月以來，我若得閒到哥的店裡，第一句話通常是：

貓還好嗎？

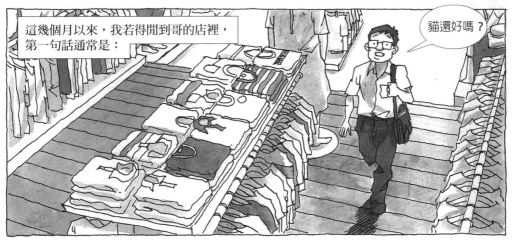

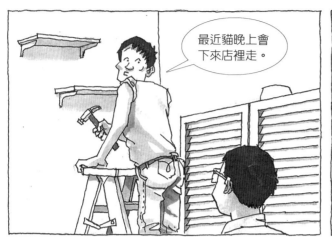

最近貓晚上會下來店裡走。

給牠釘一些踏板比較好跳。

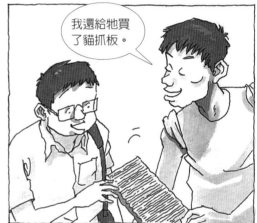

我還給牠買了貓抓板。

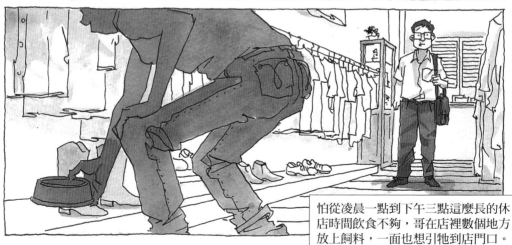

怕從凌晨一點到下午三點這麼長的休店時間飲食不夠，哥在店裡數個地方放上飼料，一面也想引牠到店門口。

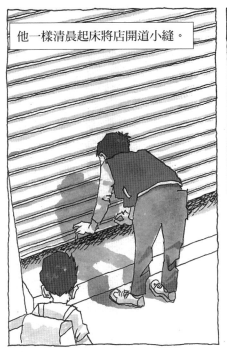

他一樣清晨起床將店開道小縫。

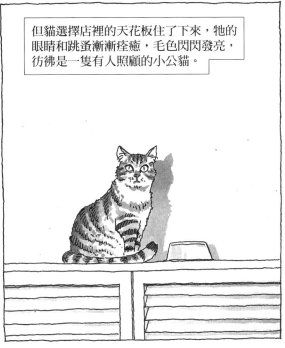

但貓選擇店裡的天花板住了下來,牠的眼睛和跳蚤漸漸痊癒,毛色閃閃發亮,彷彿是一隻有人照顧的小公貓。

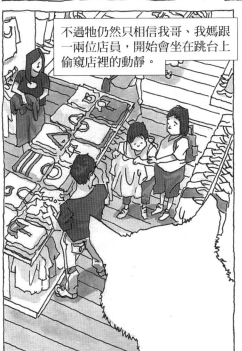

不過牠仍然只相信我哥、我媽跟一兩位店員,開始會坐在跳台上偷窺店裡的動靜。

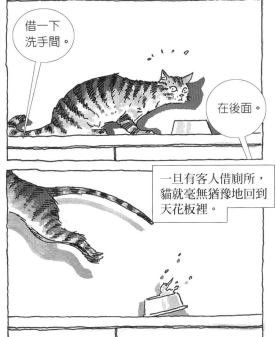

借一下洗手間。

在後面。

一旦有客人借廁所,貓就毫無猶豫地回到天花板裡。

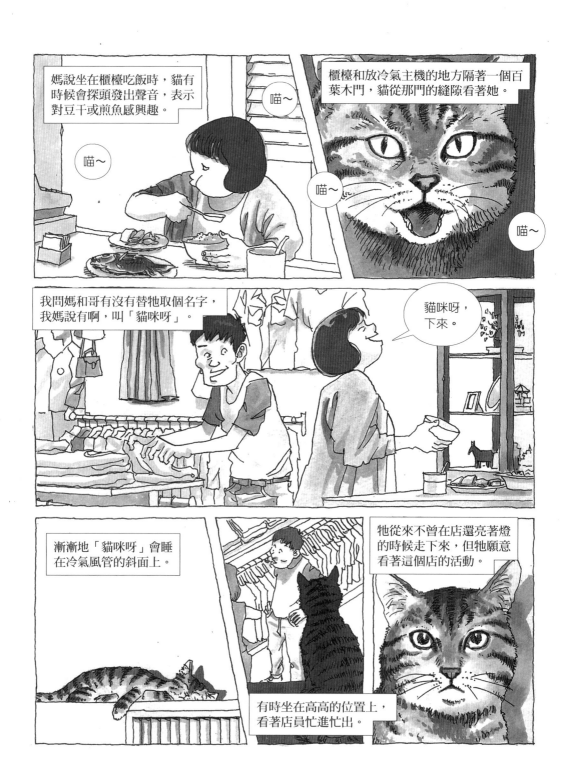

媽說坐在櫃檯吃飯時，貓有時候會探頭發出聲音，表示對豆干或煎魚感興趣。

喵～

喵～

櫃檯和放冷氣主機的地方隔著一個百葉木門，貓從那門的縫隙看著她。

喵～

喵～

我問媽和哥有沒有替牠取個名字，我媽說有啊，叫「貓咪呀」。

貓咪呀，下來。

漸漸地「貓咪呀」會睡在冷氣風管的斜面上。

牠從來不曾在店還亮著燈的時候走下來，但牠願意看著這個店的活動。

有時坐在高高的位置上，看著店員忙進忙出。

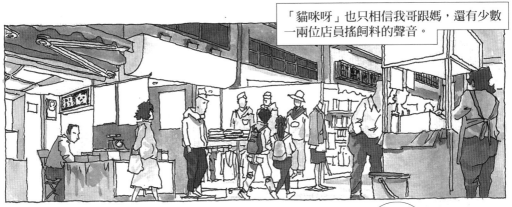

「貓咪呀」也只相信我哥跟媽，還有少數
一兩位店員搖飼料的聲音。

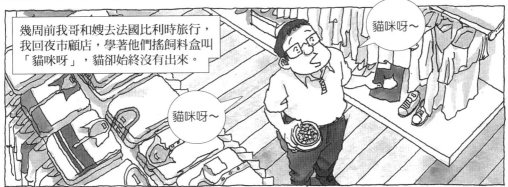

幾周前我哥和嫂去法國比利時旅行，
我回夜市顧店，學著他們搖飼料盒叫
「貓咪呀」，貓卻始終沒有出來。

貓咪呀～

貓咪呀～

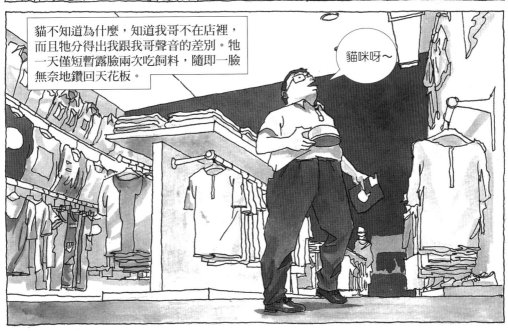

貓不知道為什麼，知道我哥不在店裡，
而且牠分得出我跟我哥聲音的差別。牠
一天僅短暫露臉兩次吃飼料，隨即一臉
無奈地鑽回天花板。

貓咪呀～

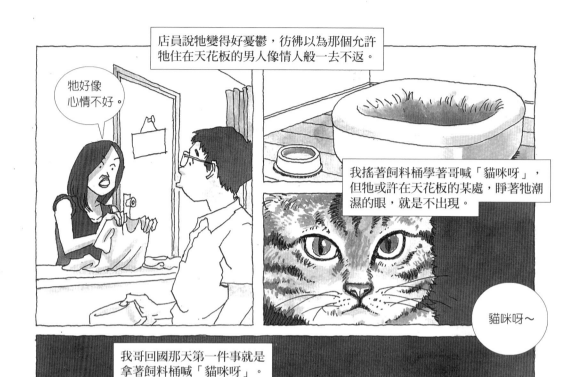

店員說牠變得好憂鬱，彷彿以為那個允許
牠住在天花板的男人像情人般一去不返。

牠好像
心情不好。

我搖著飼料桶學著哥喊「貓咪呀」，
但牠或許在天花板的某處，睜著牠潮
濕的眼，就是不出現。

貓咪呀～

我哥回國那天第一件事就是
拿著飼料桶喊「貓咪呀」。

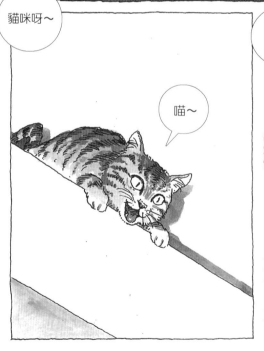

貓咪呀～

喵～

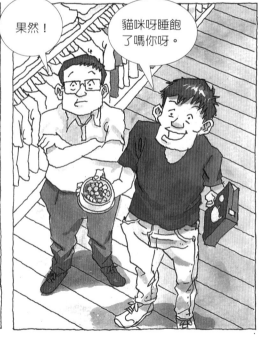

果然！

貓咪呀睡飽
了嗎你呀。

142

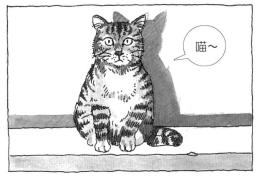

喵～

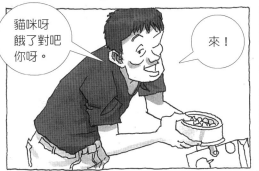

貓咪呀
餓了對吧
你呀。

來！

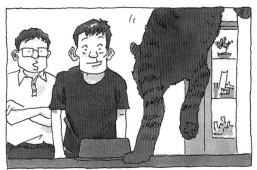

果然還是
只聽你的。

牠記得我哥的聲音，即使
那聲音曾經離開十天。

我哥的店裡來了一隻極度怕人的貓，
不知道為什麼每天他留下一道門縫牠
就是不再離開，卻也不願讓自己變成
會撒嬌，能讓人碰觸的貓。

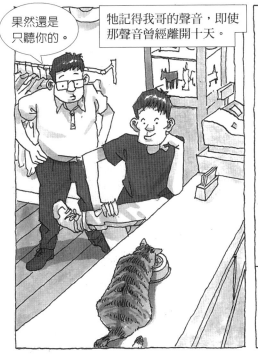

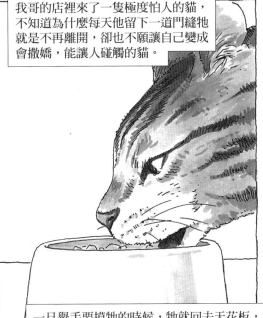

一旦舉手要摸牠的時候，牠就回去天花板，
彷彿黑暗的天花板裡也有一個太陽，有一座
貓的城市，有牠要看守的物事。

143

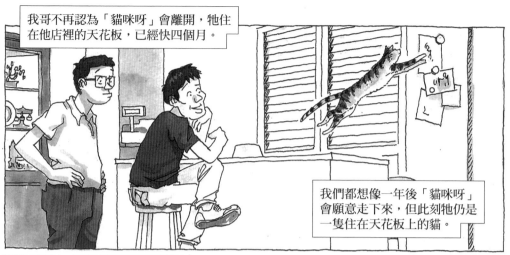

我哥不再認為「貓咪呀」會離開，牠住在他店裡的天花板，已經快四個月。

我們都想像一年後「貓咪呀」會願意走下來，但此刻牠仍是一隻住在天花板上的貓。

我有時會想，自從大學畢業和家人分開生活以後，我變得很少跟哥聊天。

大概是因為哥繼承了家裡賣牛仔褲的生意，而我則在一家律師事務所任職，彼此的生活相差太多的原因吧。

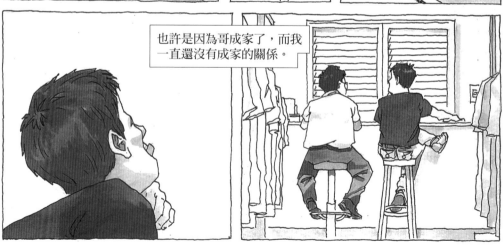

也許是因為哥成家了，而我一直還沒有成家的關係。

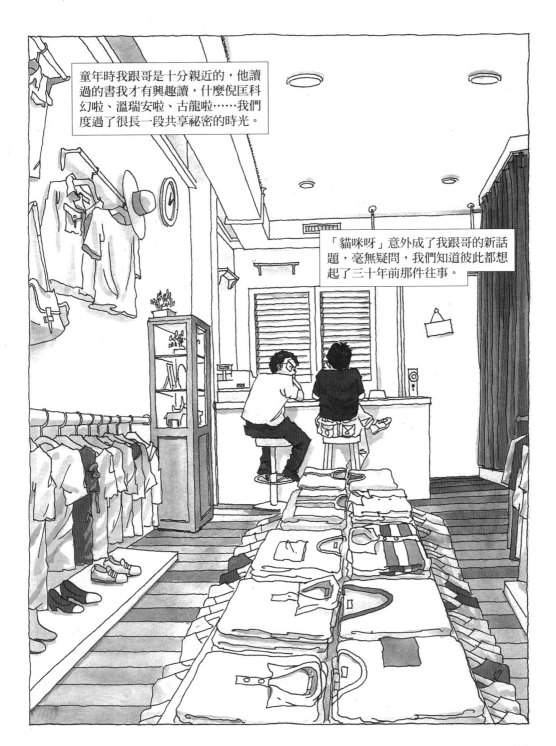

童年時我跟哥是十分親近的，他讀過的書我才有興趣讀，什麼倪匡科幻啦、溫瑞安啦、古龍啦……我們度過了很長一段共享祕密的時光。

「貓咪呀」意外成了我跟哥的新話題，毫無疑問，我們知道彼此都想起了三十年前那件往事。

145

我們是什麼時候認識的呢？

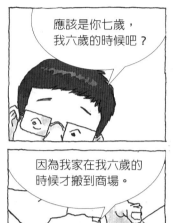

應該是你七歲，我六歲的時候吧？

因為我家在我六歲的時候才搬到商場。

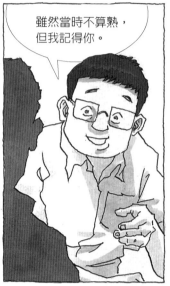

雖然當時不算熟，但我記得你。

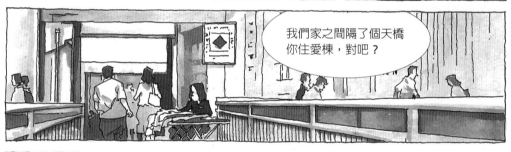

我們家之間隔了個天橋你住愛棟，對吧？

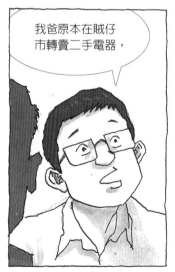

我爸原本在賊仔市轉賣二手電器，

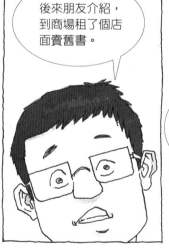

後來朋友介紹，到商場租了個店面賣舊書。

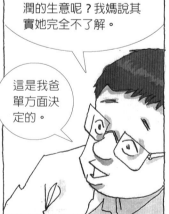

為什麼是從賣舊電器變成賣舊書這種沒什麼利潤的生意呢？我媽說其實她完全不了解。

這是我爸單方面決定的。

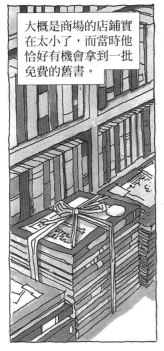

大概是商場的店鋪實在太小了，而當時他恰好有機會拿到一批免費的舊書。

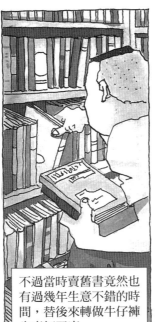

不過當時賣舊書竟然也有過幾年生意不錯的時間，替後來轉做牛仔褲生意打了底。

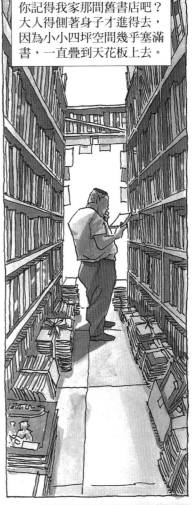

你記得我家那間舊書店吧？大人得側著身子才進得去，因為小小四坪空間幾乎塞滿書，一直疊到天花板上去。

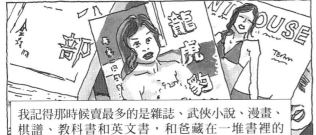

我記得那時候賣最多的是雜誌、武俠小說、漫畫、棋譜、教科書和英文書，和爸藏在一堆書裡的《Penthouse》、《Playboy》或香港的《龍虎豹》。

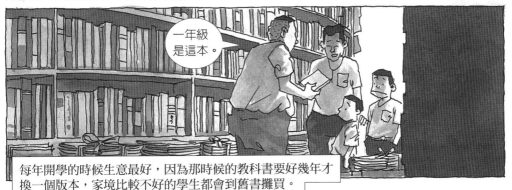

一年級是這本。

每年開學的時候生意最好，因為那時候的教科書要好幾年才換一個版本，家境比較不好的學生都會到舊書攤買。

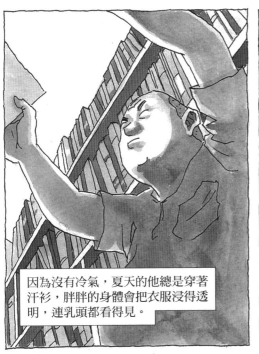

因為沒有冷氣，夏天的他總是穿著汗衫，胖胖的身體會把衣服浸得透明，連乳頭都看得見。

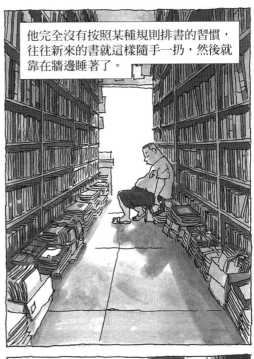

他完全沒有按照某種規則排書的習慣，往往新來的書就這樣隨手一扔，然後就靠在牆邊睡著了。

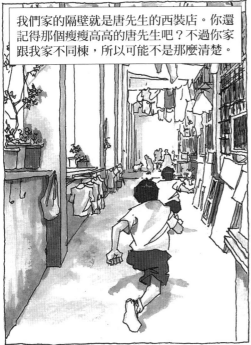

我們家的隔壁就是唐先生的西裝店。你還記得那個瘦瘦高高的唐先生吧？不過你家跟我家不同棟，所以可能不是那麼清楚。

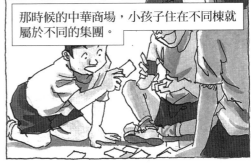

那時候的中華商場，小孩子住在不同棟就屬於不同的集團。

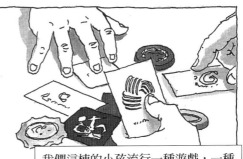

我們這棟的小孩流行一種遊戲，一種用布料上小塑膠牌創造出來的遊戲。

唐先生的店裡擺了很多顏色的西服布料，成捆成捆地排隊站直了堆在一旁。

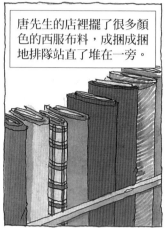

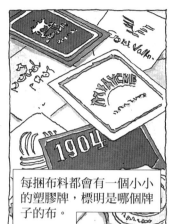

每捆布料都會有一個小小的塑膠牌，標明是哪個牌子的布。

每個牌子的塑膠牌長得都不同，除了圖案以外有的還有英文字。

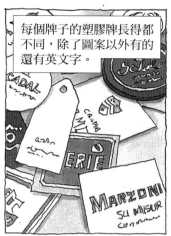

那時候我們那棟的小朋友都喜歡蒐集那個牌子，放學回家時，都會繞到唐先生西裝店裡，跟唐先生要新的塑膠牌。

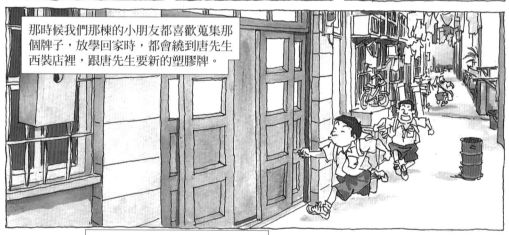

一旦要到的牌子跟別人不一樣，我們就樂得不得了，好像蒐集到了什麼奇珍異寶。

今天有嗎？

嘿！勤益羊毛。

我們把那個當成一種遊戲來玩，規則設計得跟兵棋有點像，愈罕見的牌子，就當成王牌。

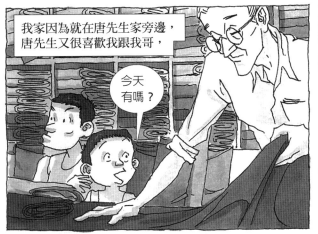

我家因為就在唐先生家旁邊，唐先生又很喜歡我跟我哥，

今天有嗎？

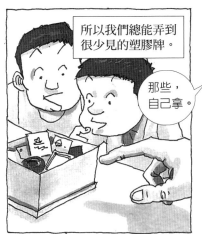

所以我們總能弄到很少見的塑膠牌。

那些，自己拿。

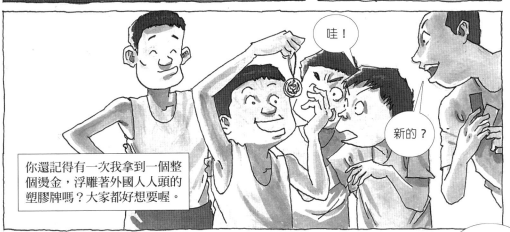

哇！

新的？

你還記得有一次我拿到一個整個燙金，浮雕著外國人人頭的塑膠牌嗎？大家都好想要喔。

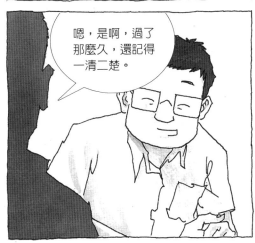

嗯，是啊，過了那麼久，還記得一清二楚。

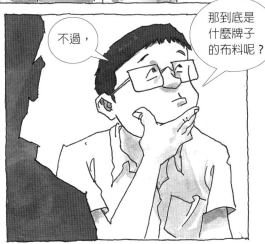

不過，

那到底是什麼牌子的布料呢？

151

後來想想，唐先生的客人好像和一般會來中華商場的客人並不一樣。

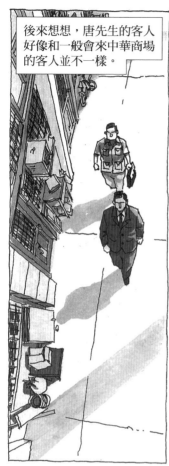

他們本來就穿著西裝，有的旁邊還有人幫忙提公事包，是我們很少見到的，像是電視上走出來的人。

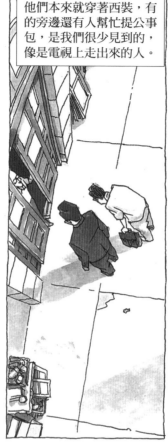

唐先生的西裝店是我們那棟唯一不做高中生制服生意的，對吧？

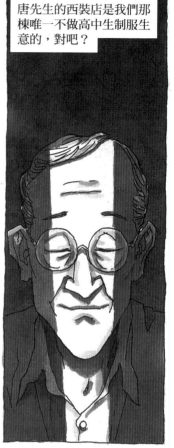

他的店甚至還有「門」！雖然只是一扇有著毛玻璃的木門，但中華商場哪家店會做個沒有用的門來擋客人呢？

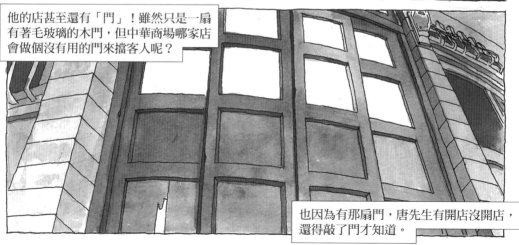

也因為有那扇門，唐先生有開店沒開店，還得敲了門才知道。

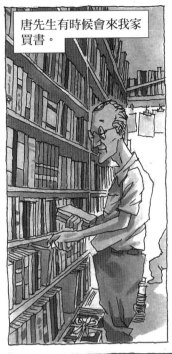

唐先生有時候會來我家買書。

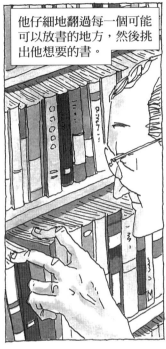

他仔細地翻過每一個可能可以放書的地方，然後挑出他想要的書。

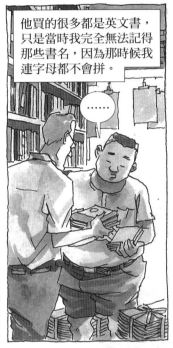

他買的很多都是英文書，只是當時我完全無法記得那些書名，因為那時候我連字母都不會拼。

……

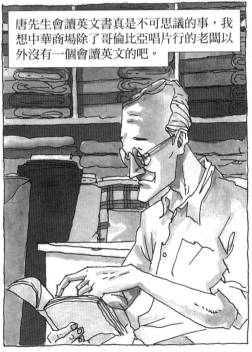

唐先生會讀英文書真是不可思議的事，我想中華商場除了哥倫比亞唱片行的老闆以外沒有一個會讀英文的吧。

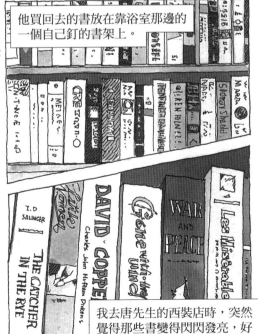

他買回去的書放在靠浴室那邊的一個自己釘的書架上。

J.D SALINGER
THE CATCHER IN THE RYE

Little Dorrit
Charles John Huffam Dickens

DAVID COPPE

Gone with the Wind

WAR AND PEACE

Les Misérables

我去唐先生的西裝店時，突然覺得那些書變得閃閃發亮，好像變成另一本書一樣。

153

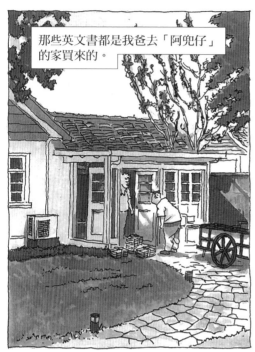

那些英文書都是我爸去「阿兜仔」的家買來的。

阿兜仔通常是米國人，他們多半住在陽明山，和天母那邊。

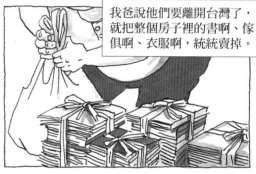

我爸說他們要離開台灣了，就把整個房子裡的書啊、傢俱啊、衣服啊，統統賣掉。

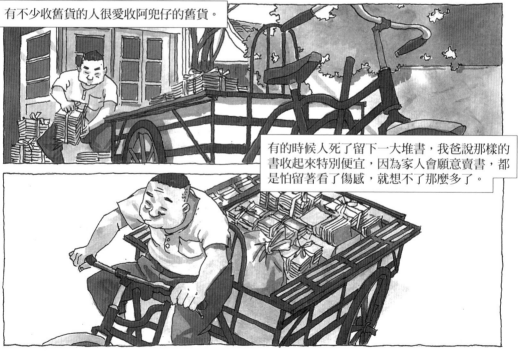

有不少收舊貨的人很愛收阿兜仔的舊貨。

有的時候人死了留下一大堆書，我爸說那樣的書收起來特別便宜，因為家人會願意賣書，都是怕留著看了傷感，就想不了那麼多了。

我並沒有真的看過唐先生讀那些英文書。

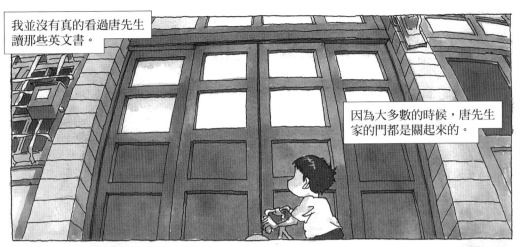

因為大多數的時候，唐先生家的門都是關起來的。

甚至沒有人真正看過唐先生做西裝。

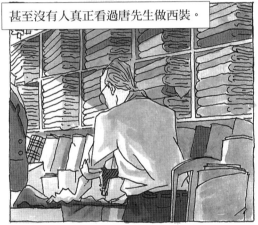

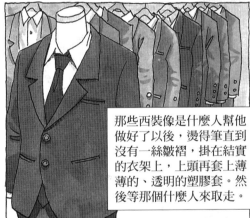

那些西裝像是什麼人幫他做好了以後，燙得筆直到沒有一絲皺褶，掛在結實的衣架上，上頭再套上薄薄的、透明的塑膠套。然後等那個什麼人來取走。

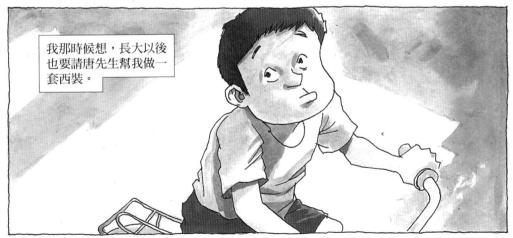

我那時候想，長大以後也要請唐先生幫我做一套西裝。

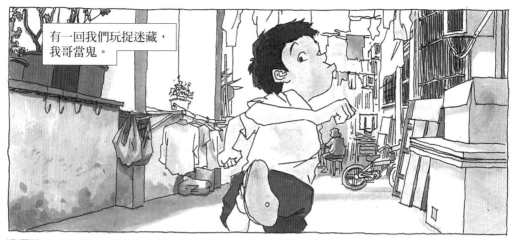

有一回我們玩捉迷藏，
我哥當鬼。

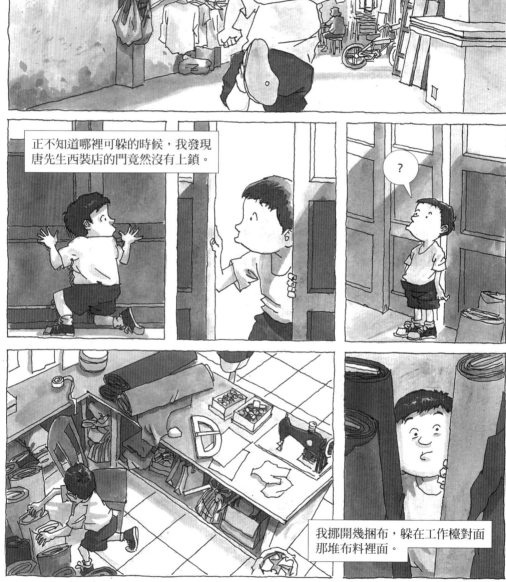

正不知道哪裡可躲的時候，我發現
唐先生西裝店的門竟然沒有上鎖。

我挪開幾捆布，躲在工作檯對面
那堆布料裡面。

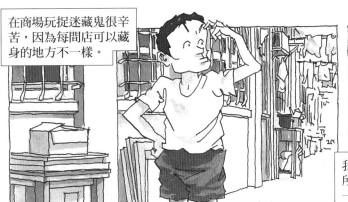

在商場玩捉迷藏鬼很辛苦，因為每間店可以藏身的地方不一樣。

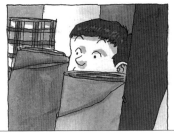

我們那時對每間店都瞭若指掌，所以很難被捉到，常常一玩就是一下午。

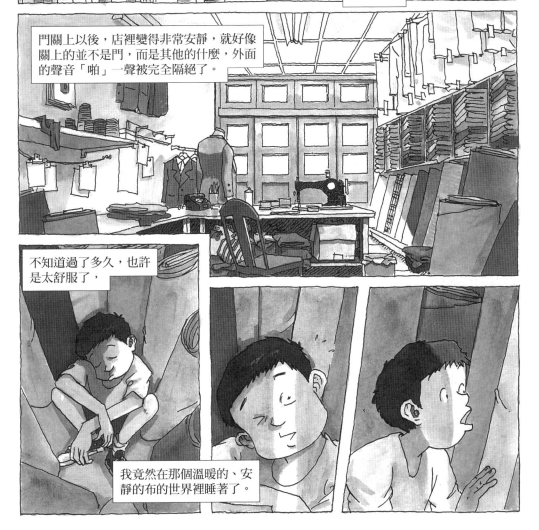

門關上以後，店裡變得非常安靜，就好像關上的並不是門，而是其他的什麼，外面的聲音「啪」一聲被完全隔絕了。

不知道過了多久，也許是太舒服了，

我竟然在那個溫暖的、安靜的布的世界裡睡著了。

157

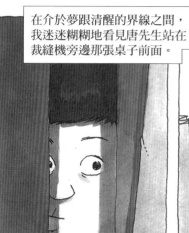

在介於夢跟清醒的界線之間，
我迷迷糊糊地看見唐先生站在
裁縫機旁邊那張桌子前面。

正在猶豫是否應該出來的時候，
看到那桌子上竟然坐著一隻貓。

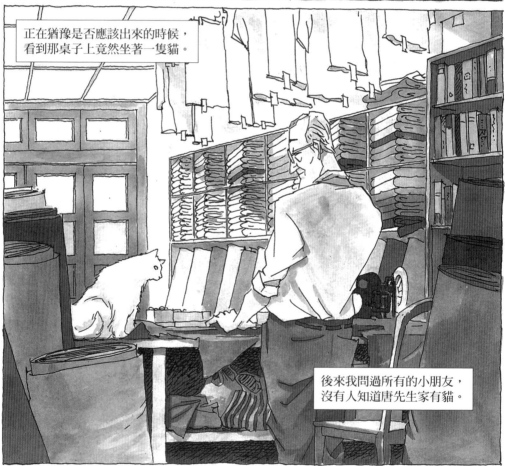

後來我問過所有的小朋友，
沒有人知道唐先生家有貓。

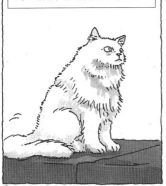

那是一隻長毛的白貓，身上幾乎沒有任何雜色。

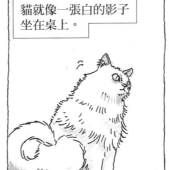

貓就像一張白的影子坐在桌上。

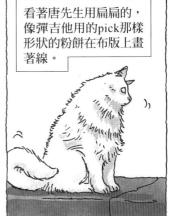

看著唐先生用扁扁的，像彈吉他用的pick那樣形狀的粉餅在布版上畫著線。

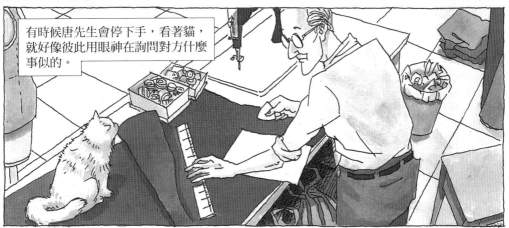

有時候唐先生會停下手，看著貓，就好像彼此用眼神在詢問對方什麼事似的。

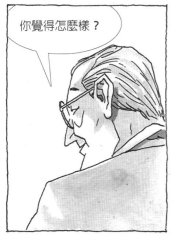

你覺得怎麼樣？

喵～

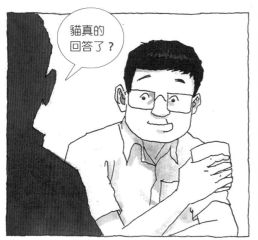

貓真的
回答了？

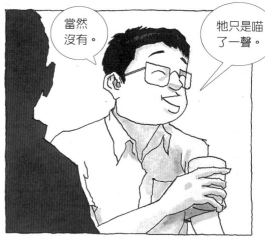

當然
沒有。

牠只是喵
了一聲。

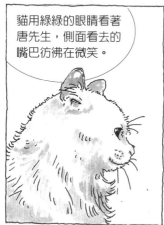

貓用綠綠的眼睛看著
唐先生，側面看去的
嘴巴彷彿在微笑。

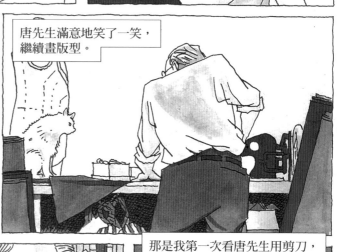

唐先生滿意地笑了一笑，
繼續畫版型。

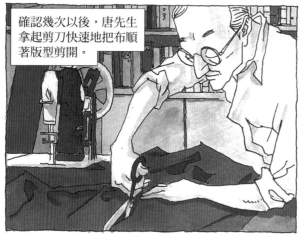

確認幾次以後，唐先生
拿起剪刀快速地把布順
著版型剪開。

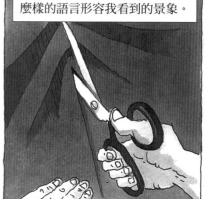

那是我第一次看唐先生用剪刀，
直到現在，我都還不知道該用什
麼樣的語言形容我看到的景象。

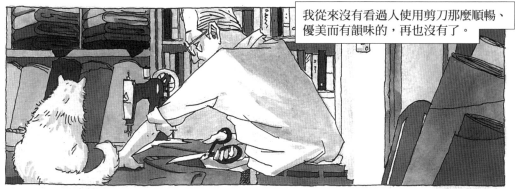

我從來沒有看過人使用剪刀那麼順暢、優美而有韻味的，再也沒有了。

那年我七歲，唐先生不知道幾歲，我問過我爸，他說大概六十幾歲了吧。

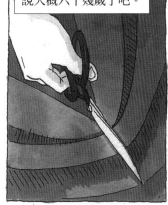

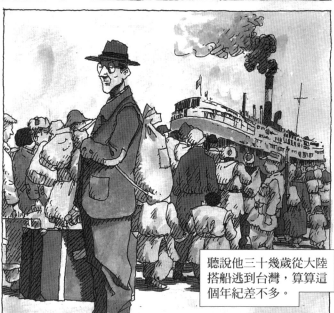

聽說他三十幾歲從大陸搭船逃到台灣，算算這個年紀差不多。

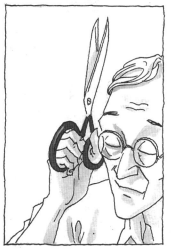

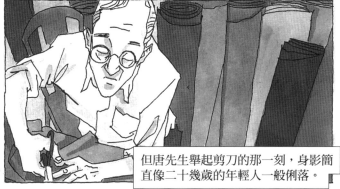

但唐先生舉起剪刀的那一刻，身影簡直像二十幾歲的年輕人一般俐落。

161

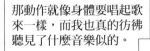
那動作就像身體要唱起歌來一樣，而我也真的彷彿聽見了什麼音樂似的。

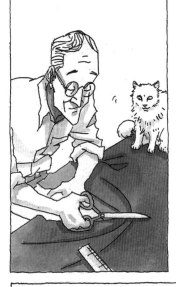

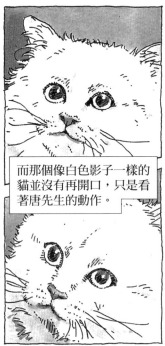
而那個像白色影子一樣的貓並沒有再開口，只是看著唐先生的動作。

很快地一塊塊布料變成衣領、暗口袋、衣袖、皺褶的雛型，好像有什麼事正在發生，什麼事正在被建立。

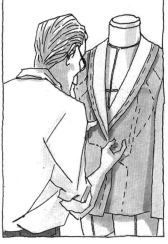

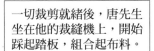
一切裁剪就緒後，唐先生坐在他的裁縫機上，開始踩起踏板，組合起布料。

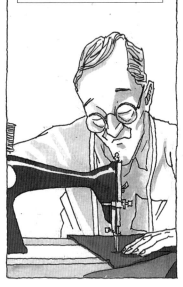

就好像鋼琴家坐在巨大的演奏鋼琴前的畫面一樣。

那時我當然沒看過什麼演奏鋼琴，但我家有賣琴譜，我看過那種鋼琴，說起來，在我們還沒有真的認識世界的年紀，書裡就什麼都有了。

162

針頭跳上跳下，然後一件衣服襯裡的形狀就漸漸出現了。

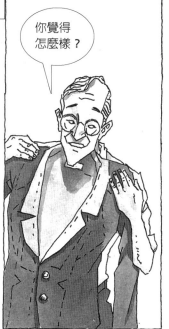

你覺得怎麼樣？

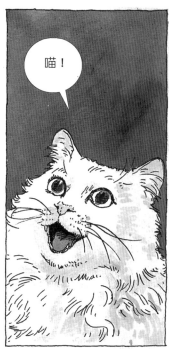

喵！

是哪一篇小說說過？所有的愛都有起點，即使那個起點像火柴的前端那樣脆弱而微小。

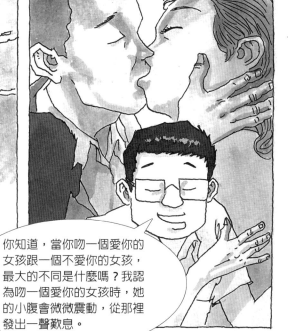

你知道，當你吻一個愛你的女孩跟一個不愛你的女孩，最大的不同是什麼嗎？我認為吻一個愛你的女孩時，她的小腹會微微震動，從那裡發出一聲歎息。

163

現在想想，那時候貓真的完全專注在唐先生做西裝這件事上，就彷彿時間凝結了一樣。

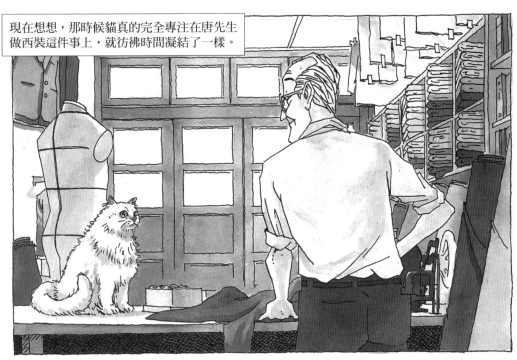

不知道為什麼，某一刻牠突然發現房子裡有哪裡不同。

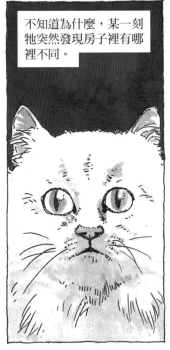

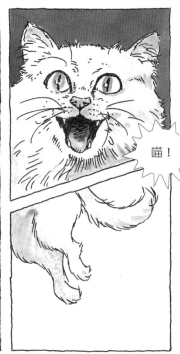

喵！

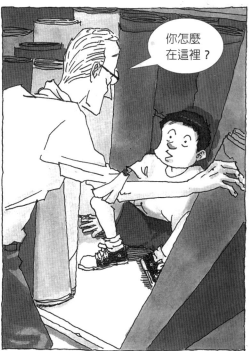

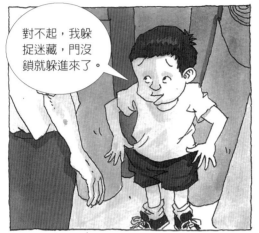

對不起，我躲捉迷藏，門沒鎖就躲進來了。

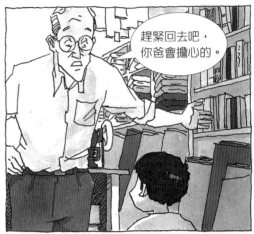

趕緊回去吧，你爸會擔心的。

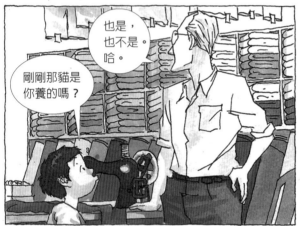

剛剛那貓是你養的嗎？

也是，也不是。哈。

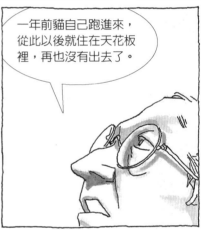

一年前貓自己跑進來，從此以後就住在天花板裡，再也沒有出去了。

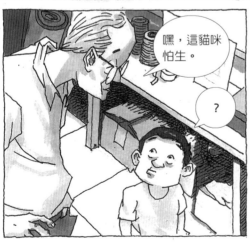

嘿，這貓咪怕生。

？

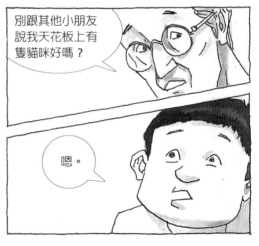

別跟其他小朋友說我天花板上有隻貓咪好嗎？

嗯。

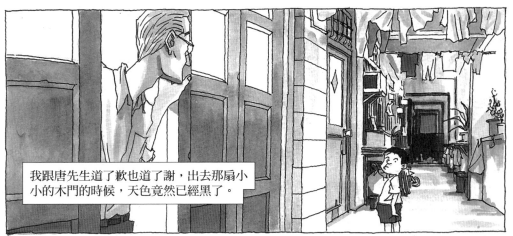

我跟唐先生道了歉也道了謝，出去那扇小小的木門的時候，天色竟然已經黑了。

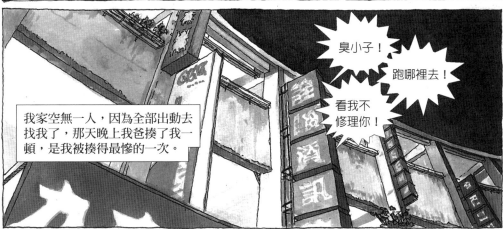

臭小子！

跑哪裡去！

看我不修理你！

我家空無一人，因為全部出動去找我了，那天晚上我爸揍了我一頓，是我被揍得最慘的一次。

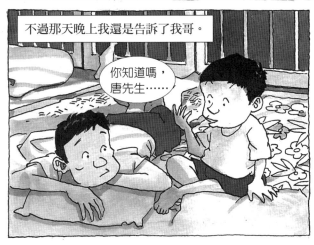

不過那天晚上我還是告訴了我哥。

你知道嗎，唐先生……

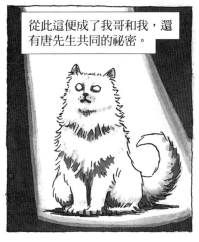

從此這便成了我哥和我，還有唐先生共同的祕密。

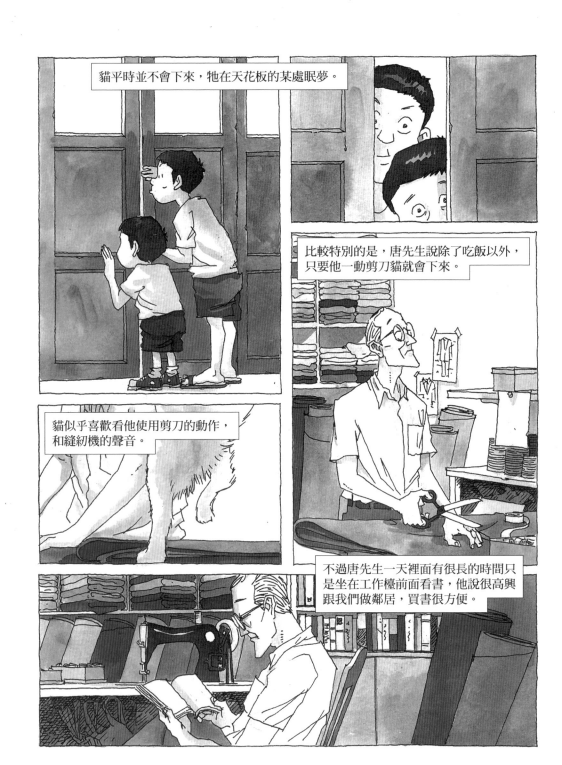

貓平時並不會下來，牠在天花板的某處眠夢。

比較特別的是，唐先生說除了吃飯以外，只要他一動剪刀貓就會下來。

貓似乎喜歡看他使用剪刀的動作，和縫紉機的聲音。

不過唐先生一天裡面有很長的時間只是坐在工作檯前面看書，他說很高興跟我們做鄰居，買書很方便。

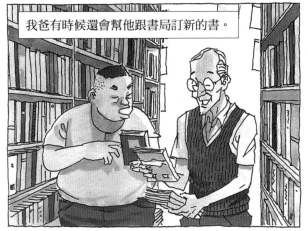

我爸有時候還會幫他跟書局訂新的書。

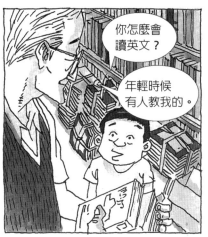

你怎麼會讀英文？

年輕時候有人教我的。

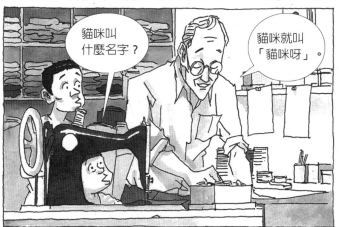

貓咪叫什麼名字？

貓咪就叫「貓咪呀」。

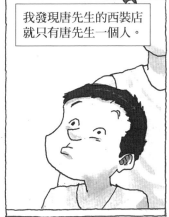

我發現唐先生的西裝店就只有唐先生一個人。

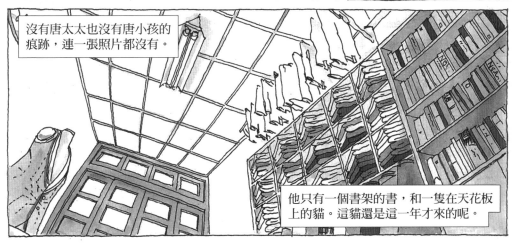

沒有唐太太也沒有唐小孩的痕跡，連一張照片都沒有。

他只有一個書架的書，和一隻在天花板上的貓。這貓還是這一年才來的呢。

唐先生偶爾會到第一家
陽春麵店買雞腿。

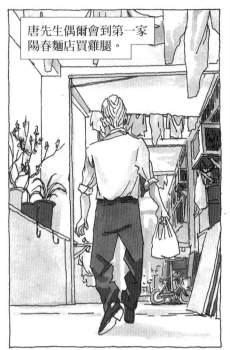

他用剪刀把雞腿剪成一條一條的
雞腿絲拌飯餵貓咪，這比我吃的還好。

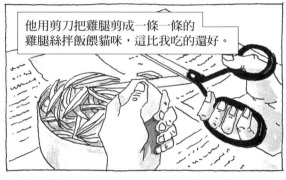

所以我有時候會偷偷捏
幾條雞腿絲塞到嘴裡。

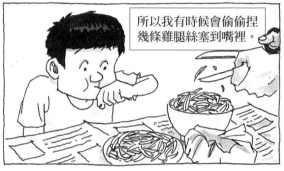

貓咪知道唐先生在剪雞腿絲，就會
從天花板的縫隙探出頭來，像一道
謎題一樣出現。

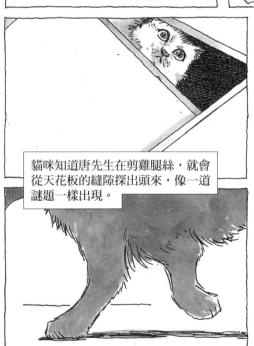

貓逐漸習慣我們
兄弟倆的存在，
放鬆了警戒。

牠不像被寵壞的寵物，也
不像偶爾因為緊張而忘記
優雅的流浪貓，牠就是睜
著迷魂似的綠色雙眼，蹲
坐盯著唐先生。

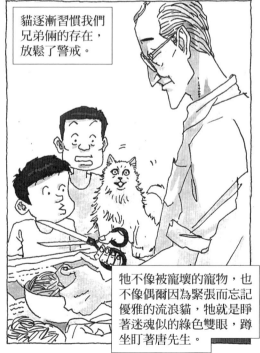

唐先生為了怕貓的毛沾滿他的布料，
也特地用一塊一看就知道是上等布，
替牠鋪了一個特別的觀眾席。

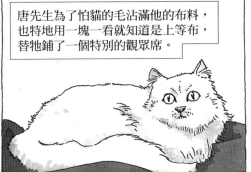

唐先生看貓的眼神，
跟平常的唐先生完
全不一樣。

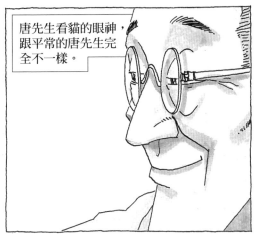

我和哥都曾經在冬天的夜半醒來，
看過母親以那樣的眼神為我們塞被窩。

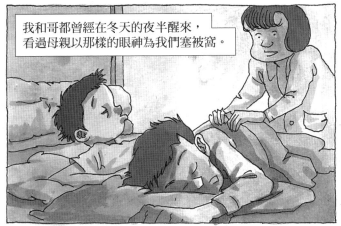

就這樣，直到某一天……

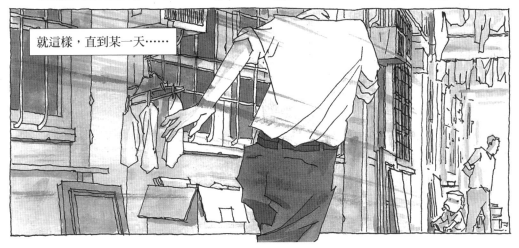

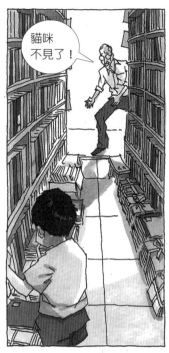

貓咪
不見了！

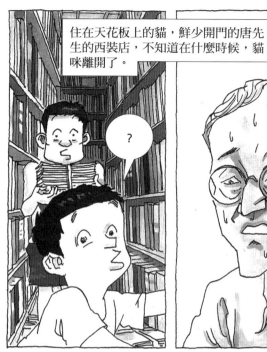

住在天花板上的貓，鮮少開門的唐先生的西裝店，不知道在什麼時候，貓咪離開了。

?

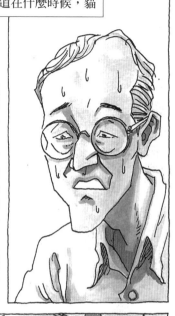

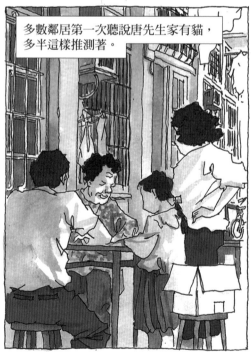

多數鄰居第一次聽說唐先生家有貓，多半這樣推測著。

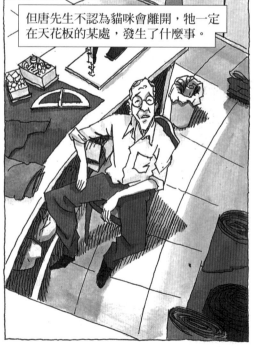

但唐先生不認為貓咪會離開，牠一定在天花板的某處，發生了什麼事。

我跟哥知道唐先生跟貓的感情，也不認為貓會突然這樣離開。貓如果還在天花板，就不能說是「不見了」，只是「暫時找不到」。

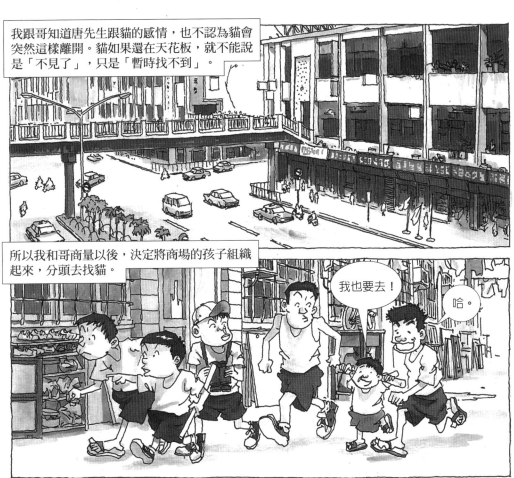

所以我和哥商量以後，決定將商場的孩子組織起來，分頭去找貓。

我也要去！

哈。

我哥叮嚀特別是像天台的廣告看板和二樓延伸出去的招牌那些人比較少走，而貓特別喜歡的地方，一定要徹底搜索。

沒有。

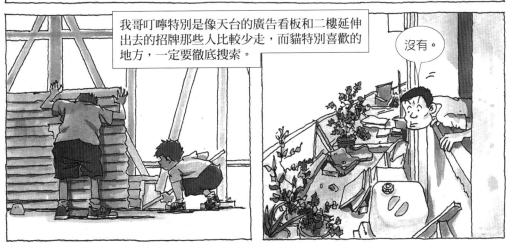

我請唐先生再去買雞腿，剪成雞肉絲放在家門口，並且建議他把門打開。

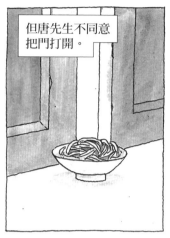

但唐先生不同意把門打開。

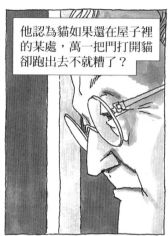

他認為貓如果還在屋子裡的某處，萬一把門打開貓卻跑出去不就糟了？

不過唐先生再怎麼努力用剪刀發出聲響，踩著針車，貓就是沒有從天花板探頭出來。

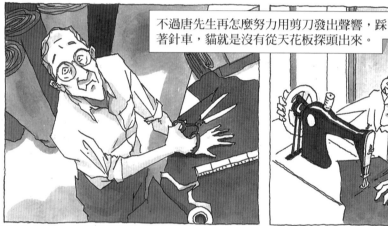

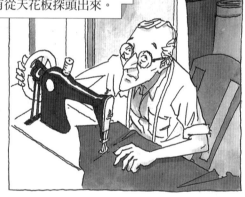

唐先生因此漸漸心浮氣躁，我聽出那個剪刀的音樂已經和本來完全不一樣了。

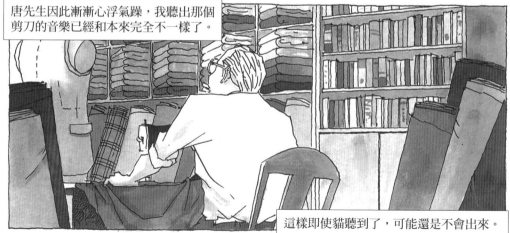

這樣即使貓聽到了，可能還是不會出來。

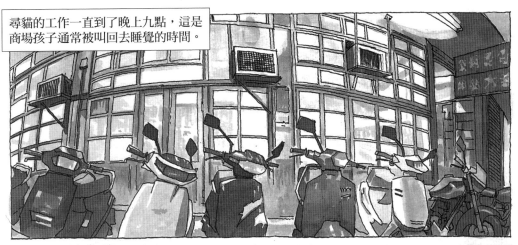

尋貓的工作一直到了晚上九點，這是商場孩子通常被叫回去睡覺的時間。

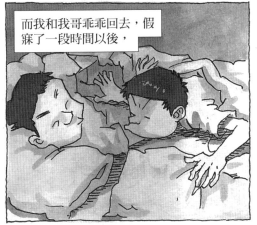

而我和我哥乖乖回去，假寐了一段時間以後，

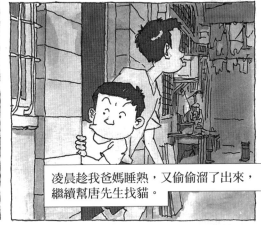

凌晨趁我爸媽睡熟，又偷偷溜了出來，繼續幫唐先生找貓。

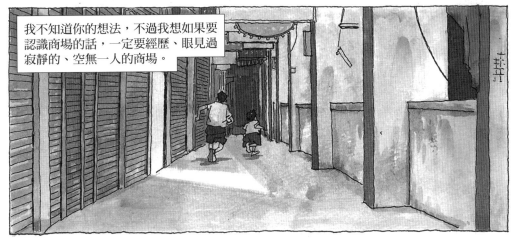

我不知道你的想法，不過我想如果要認識商場的話，一定要經歷、眼見過寂靜的、空無一人的商場。

那時候所有的商店都已經關閉，商場會顯露出某種本質性的風景。

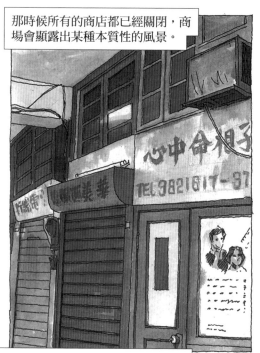

兩頭都發黑的日光燈，

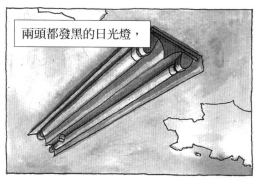

漆不均勻的藍色鐵門，

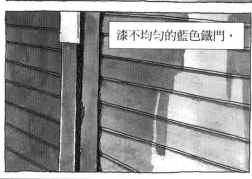

掛在外頭曬的衣服，滿地的菸蒂，城市晚上的涼風……

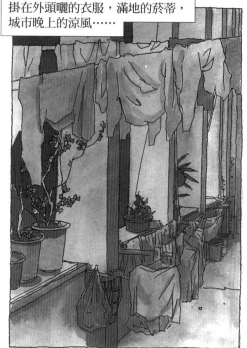

我和哥走在這樣的商場裡，學著「貓咪呀」特殊的叫聲，

貓咪呀～

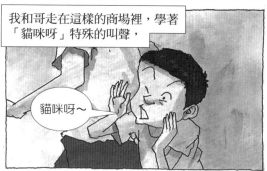

希望牠的白色身影，能從哪一個黑暗角落走出來。

貓咪呀～

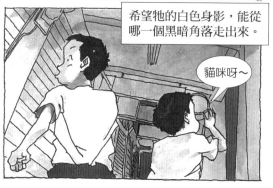

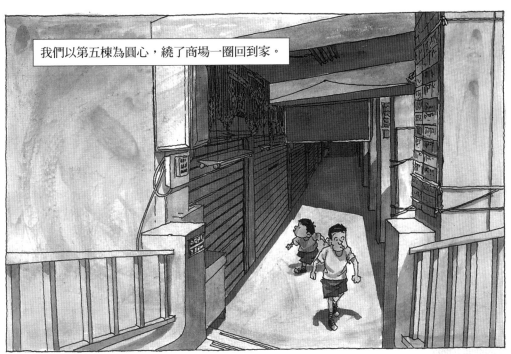

我們以第五棟為圓心，繞了商場一圈回到家。

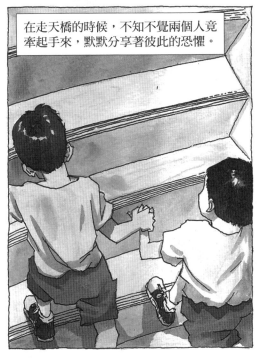

在走天橋的時候，不知不覺兩個人竟牽起手來，默默分享著彼此的恐懼。

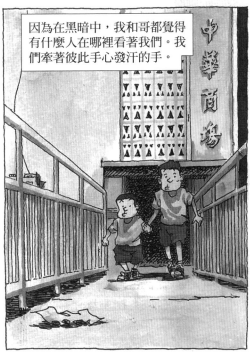

因為在黑暗中，我和哥都覺得有什麼人在哪裡看著我們。我們牽著彼此手心發汗的手。

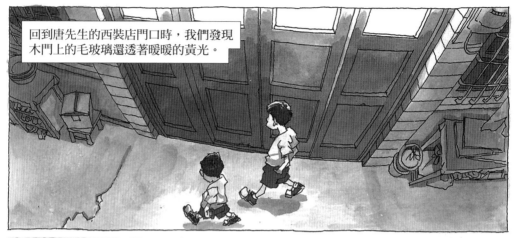

回到唐先生的西裝店門口時，我們發現
木門上的毛玻璃還透著暖暖的黃光。

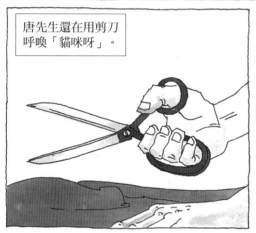

唐先生還在用剪刀
呼喚「貓咪呀」。

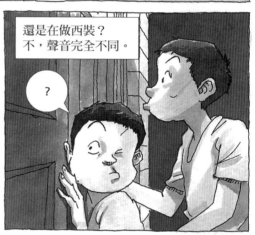

還是在做西裝？
不，聲音完全不同。

?

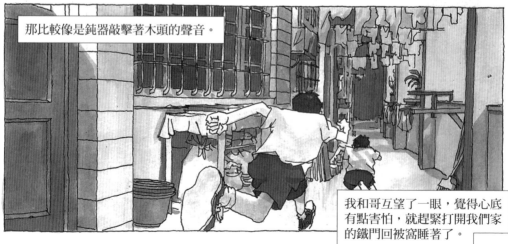

那比較像是鈍器敲擊著木頭的聲音。

我和哥互望了一眼，覺得心底
有點害怕，就趕緊打開我們家
的鐵門回被窩睡著了。

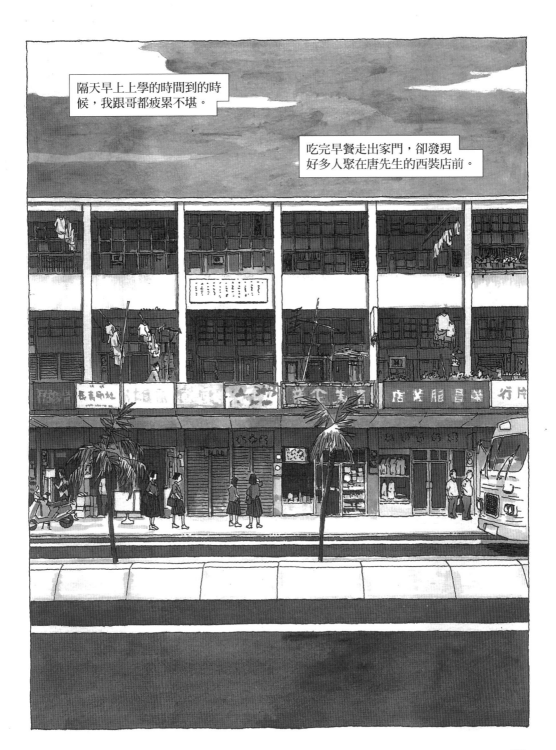

隔天早上上學的時間到的時候，我跟哥都疲累不堪。

吃完早餐走出家門，卻發現好多人聚在唐先生的西裝店前。

小木門被拆下來放在一旁,仔細一看,店裡的天花板也不見了。

一塊一塊板子都被敲了下來,剩下骨架。令人驚訝的是,連木板隔間都被敲掉了。

毫不誇張,唐先生的西裝店除了工作檯、縫紉機、那一綑一綑的布以外,能夠藏匿微小物事的空間都一一被瓦解。

不過書架和書架上的書還在那裡,整整齊齊排成一排,只是如此一來,那排書反而變成很難理解的存在了。

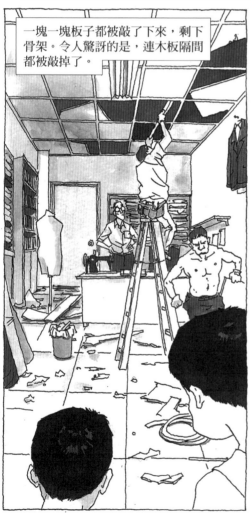

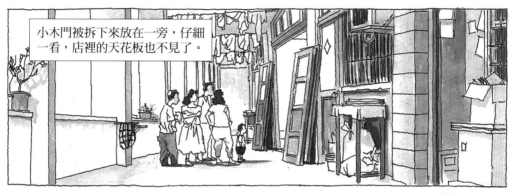

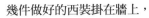
幾件做好的西裝掛在牆上，

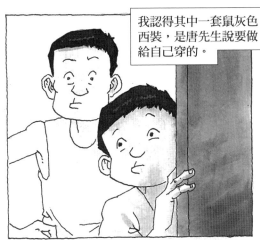
我認得其中一套鼠灰色西裝，是唐先生說要做給自己穿的。

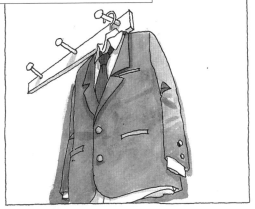

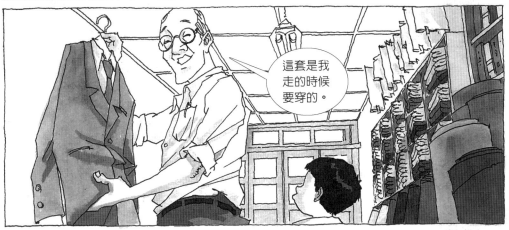
這套是我走的時候要穿的。

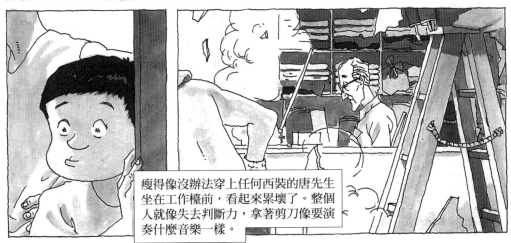
瘦得像沒辦法穿上任何西裝的唐先生坐在工作檯前，看起來累壞了。整個人就像失去判斷力，拿著剪刀像要演奏什麼音樂一樣。

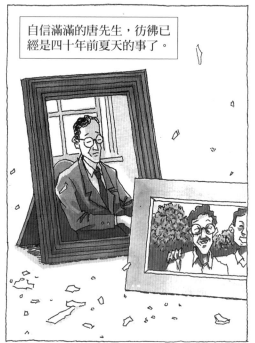

自信滿滿的唐先生，彷彿已經是四十年前夏天的事了。

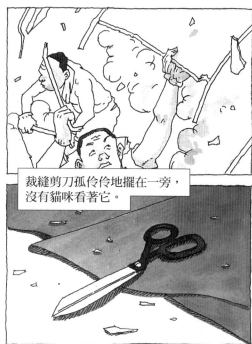

裁縫剪刀孤伶伶地擺在一旁，沒有貓咪看著它。

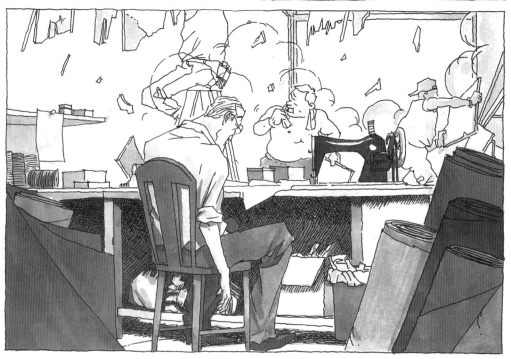

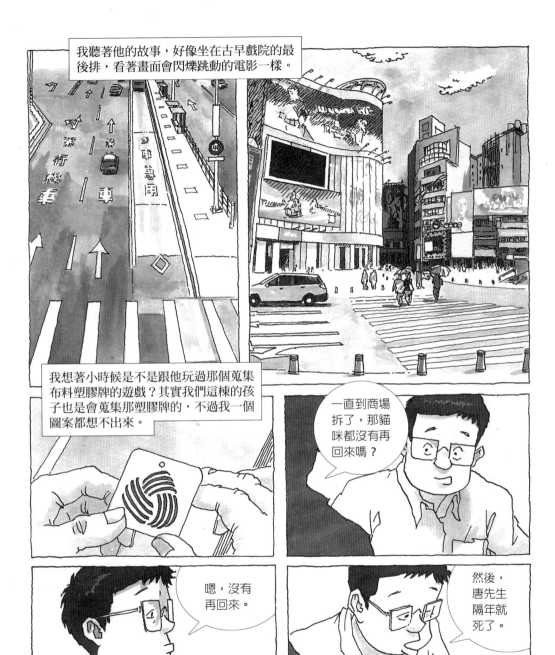

我聽著他的故事，好像坐在古早戲院的最後排，看著畫面會閃爍跳動的電影一樣。

我想著小時候是不是跟他玩過那個蒐集布料塑膠牌的遊戲？其實我們這棟的孩子也是會蒐集那塑膠牌的，不過我一個圖案都想不出來。

一直到商場拆了，那貓咪都沒有再回來嗎？

嗯，沒有再回來。

然後，唐先生隔年就死了。

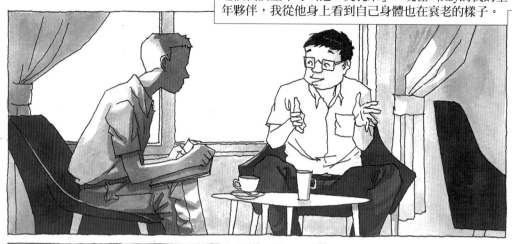

這個我們童年時叫他「臭乳呆」，現在叫Ray的我的童年夥伴，我從他身上看到自己身體也在衰老的樣子。

不過很高興有機會能把這件事講出來。

我一直覺得，這件事裡頭有什麼給了我一些改變似的。

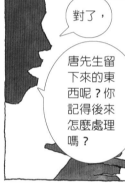

對了，

唐先生留下來的東西呢？你記得後來怎麼處理嗎？

嗯，因為他沒有留下什麼遺囑，所以裡面的東西大部分都連同遺體火化了。

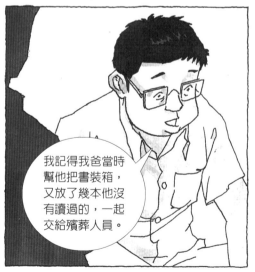

我記得我爸當時幫他把書裝箱，又放了幾本他沒有讀過的，一起交給殯葬人員。

……

也許跟這件事無關，不過我想講講也好，你隨便聽聽。

184

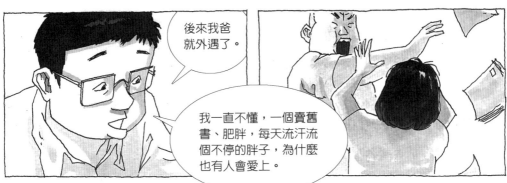

後來我爸就外遇了。

我一直不懂，一個賣舊書、肥胖，每天流汗流個不停的胖子，為什麼也有人會愛上。

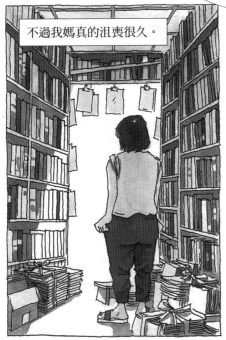

不過我媽真的沮喪很久。

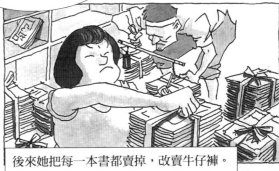

後來她把每一本書都賣掉，改賣牛仔褲。

這部分我就不知道該怎麼評論了。

我仔細回想故事的每一個細節，突然想起一個關鍵詞沒有出現。

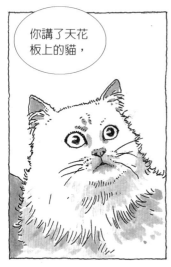

你講了天花板上的貓，

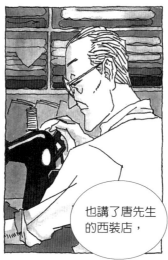

也講了唐先生的西裝店，

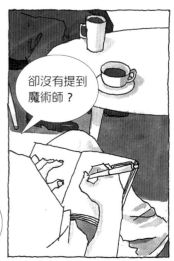

卻沒有提到魔術師？

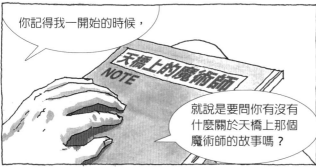

你記得我一開始的時候，

天橋上的魔術師
NOTE

就說是要問你有沒有什麼關於天橋上那個魔術師的故事嗎？

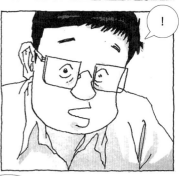

！

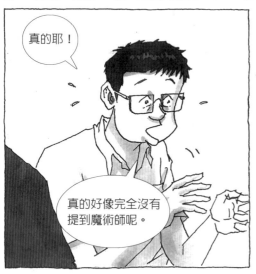

真的耶！

真的好像完全沒有提到魔術師呢。

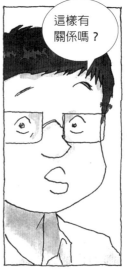

這樣有關係嗎？

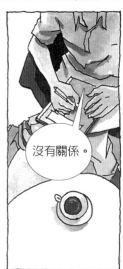

沒有關係。

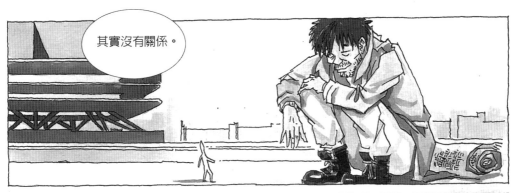

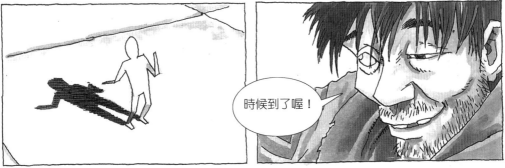

流光
似水

你好。

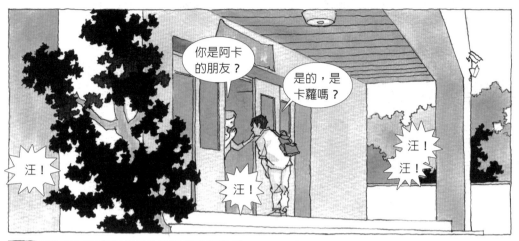

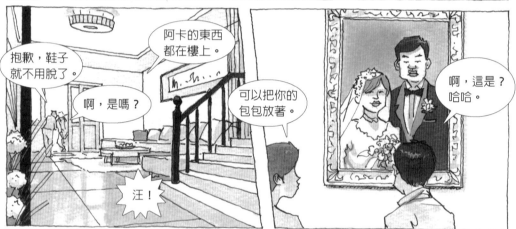

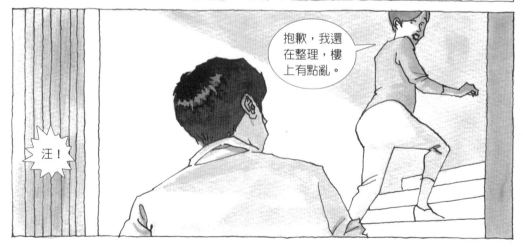

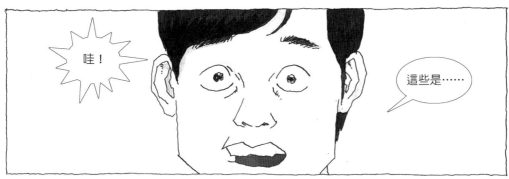

哇!

這些是……

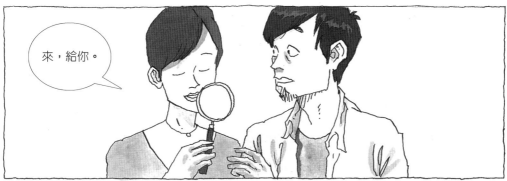

來,給你。

看到那整層樓各式各樣模型的時候,我驚訝極了,就好像走進了某個奇幻的、錯置的時空,一時不知道該從何看起。

哇……

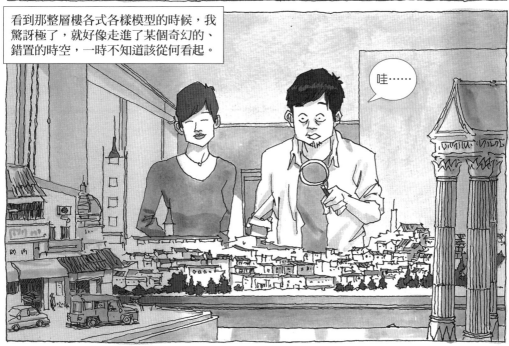

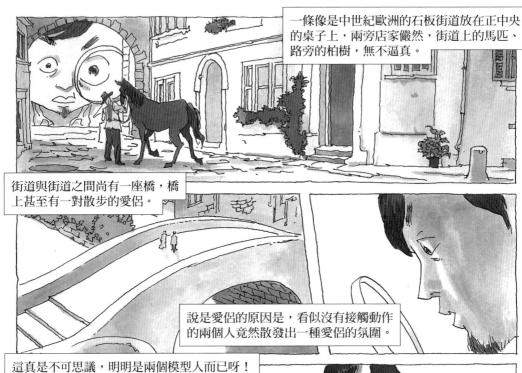

一條像是中世紀歐洲的石板街道放在正中央的桌子上，兩旁店家儼然，街道上的馬匹、路旁的柏樹，無不逼真。

街道與街道之間尚有一座橋，橋上甚至有一對散步的愛侶。

說是愛侶的原因是，看似沒有接觸動作的兩個人竟然散發出一種愛侶的氛圍。

這真是不可思議，明明是兩個模型人而已呀！

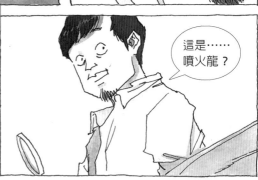

這是……
噴火龍？

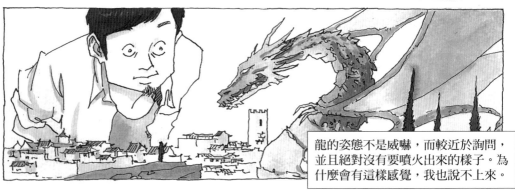

龍的姿態不是威嚇，而較近於詢問，並且絕對沒有要噴火出來的樣子。為什麼會有這樣感覺，我也說不上來。

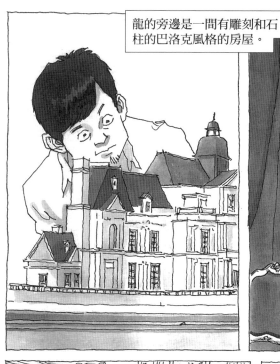

龍的旁邊是一間有雕刻和石柱的巴洛克風格的房屋。

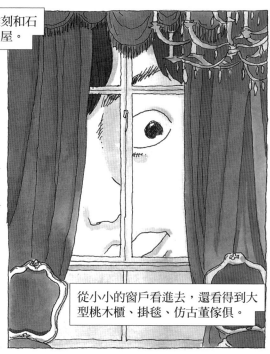

從小小的窗戶看進去，還看得到大型桃木櫃、掛毯、仿古董傢俱。

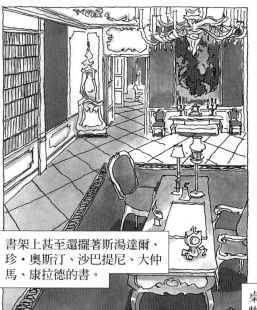

書架上甚至還擺著斯湯達爾、珍·奧斯汀、沙巴提尼、大仲馬、康拉德的書。

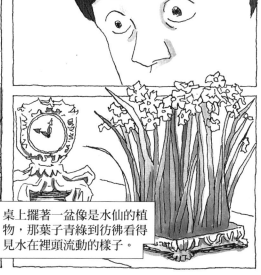

桌上擺著一盆像是水仙的植物，那葉子青綠到彷彿看得見水在裡頭流動的樣子。

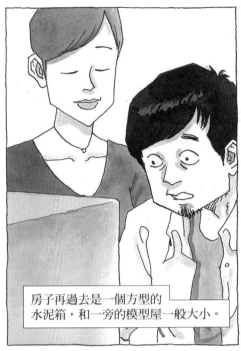

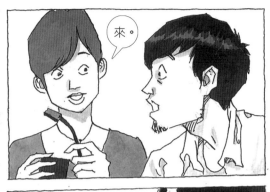

來。

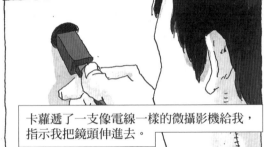

房子再過去是一個方型的
水泥箱，和一旁的模型屋一般大小。

卡蘿遞了一支像電線一樣的微攝影機給我，
指示我把鏡頭伸進去。

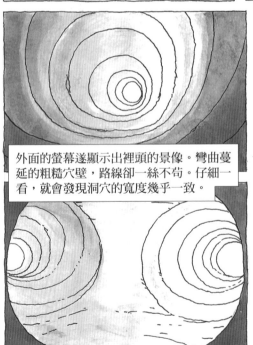

外面的螢幕遂顯示出裡頭的景像。彎曲蔓
延的粗糙穴壁，路線卻一絲不苟。仔細一
看，就會發現洞穴的寬度幾乎一致。

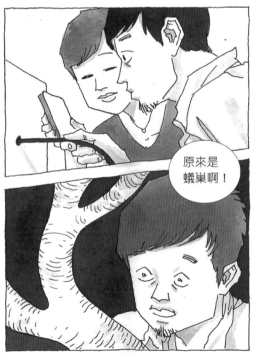

原來是
蟻巢啊！

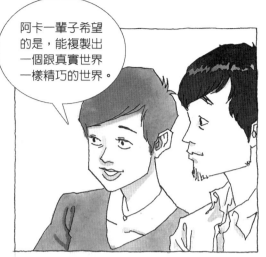

阿卡一輩子希望的是,能複製出一個跟真實世界一樣精巧的世界。

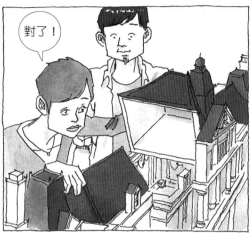

對了!

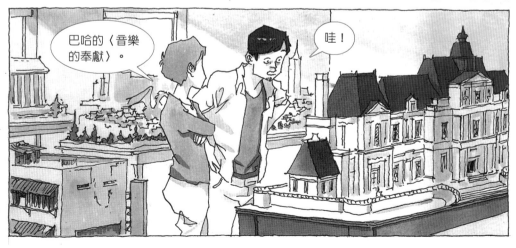

巴哈的〈音樂的奉獻〉。

哇!

阿卡是我小學時候的敵人，那時候我常常被老師指定參加各種美術比賽。

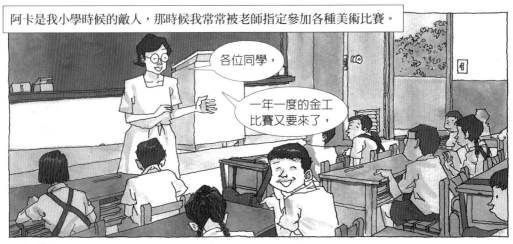

各位同學，

一年一度的金工比賽又要來了，

每一班都要派代表參加喔！

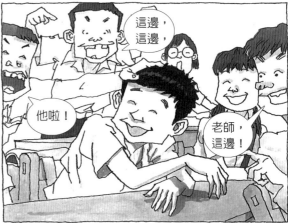

這邊，這邊，

他啦！

老師，這邊！

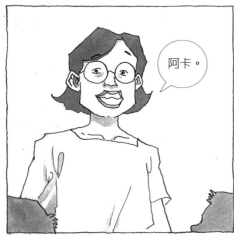

阿卡。

?

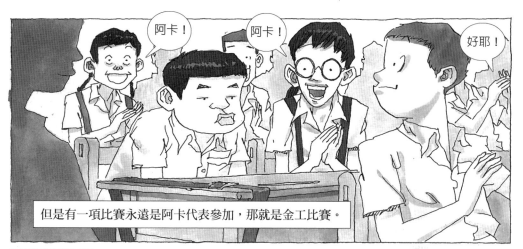

但是有一項比賽永遠是阿卡代表參加，那就是金工比賽。

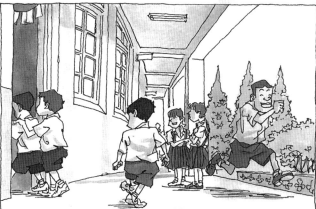

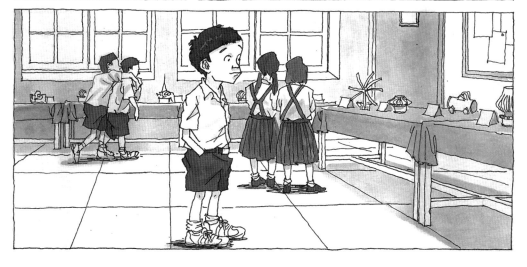

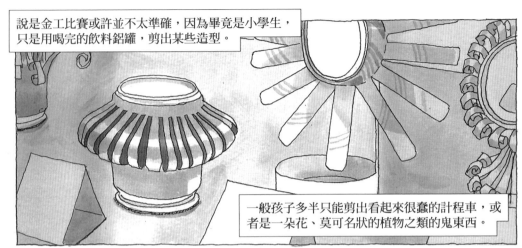

說是金工比賽或許並不太準確，因為畢竟是小學生，只是用喝完的飲料鋁罐，剪出某些造型。

一般孩子多半只能剪出看起來很蠢的計程車，或者是一朵花、莫可名狀的植物之類的鬼東西。

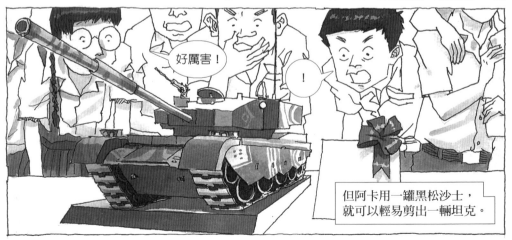

但阿卡用一罐黑松沙士，就可以輕易剪出一輛坦克。

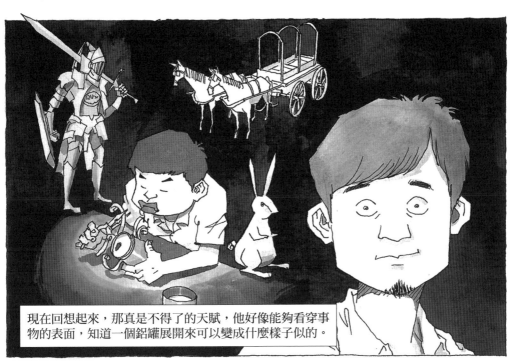

現在回想起來,那真是不得了的天賦,他好像能夠看穿事物的表面,知道一個鋁罐展開來可以變成什麼樣子似的。

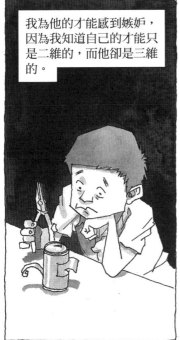

我為他的才能感到嫉妒,因為我知道自己的才能只是二維的,而他卻是三維的。

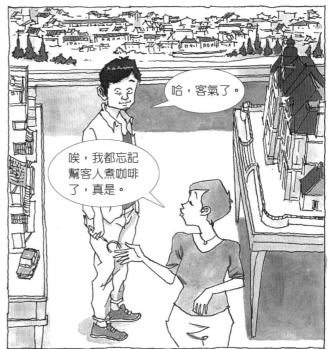

哈,客氣了。

唉,我都忘記幫客人煮咖啡了,真是。

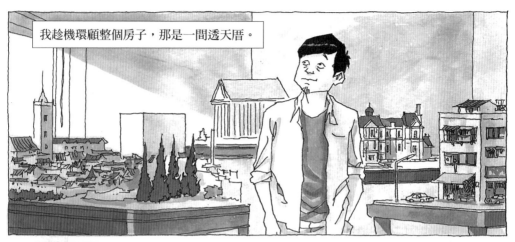

我趁機環顧整個房子，那是一間透天厝。

一樓停了一輛March，並且放置各式各樣的工具。

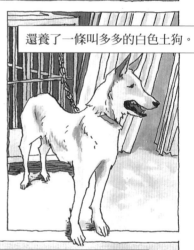

還養了一條叫多多的白色土狗。

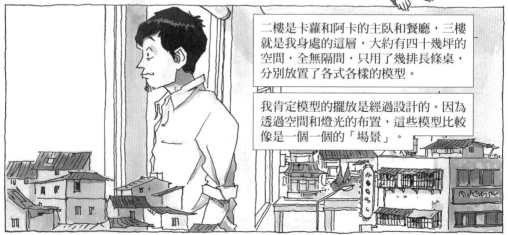

二樓是卡蘿和阿卡的主臥和餐廳，三樓就是我身處的這層，大約有四十幾坪的空間，全無隔間，只用了幾排長條桌，分別放置了各式各樣的模型。

我肯定模型的擺放是經過設計的。因為透過空間和燈光的布置，這些模型比較像是一個一個的「場景」。

來，喝個咖啡。

謝謝。

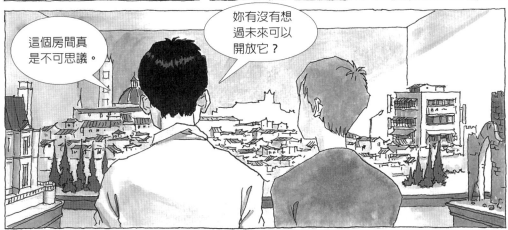

這個房間真是不可思議。

妳有沒有想過未來可以開放它？

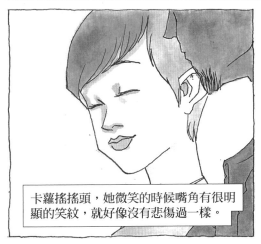

卡蘿搖搖頭,她微笑的時候嘴角有很明顯的笑紋,就好像沒有悲傷過一樣。

然後她開始為我講起小學畢業後,我不知道的阿卡。

阿卡說，他開始製作模型是因為十一歲那年，他爸爸為慶祝
買了錄影機，租了喬治·盧卡斯的《星際大戰》的緣故。

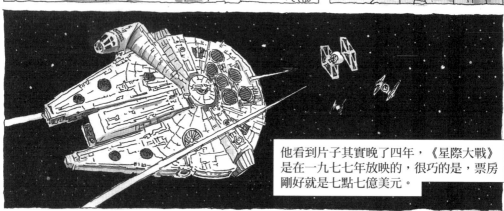

他看到片子其實晚了四年，《星際大戰》
是在一九七七年放映的，很巧的是，票房
剛好就是七點七億美元。

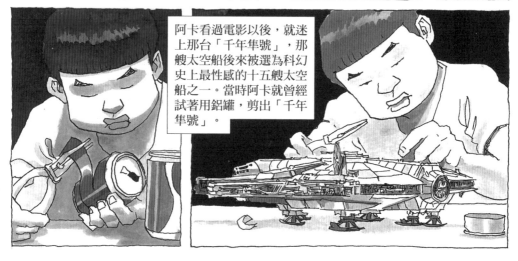

阿卡看過電影以後，就迷
上那台「千年隼號」，那
艘太空船後來被選為科幻
史上最性感的十五艘太空
船之一。當時阿卡就曾經
試著用鋁罐，剪出「千年
隼號」。

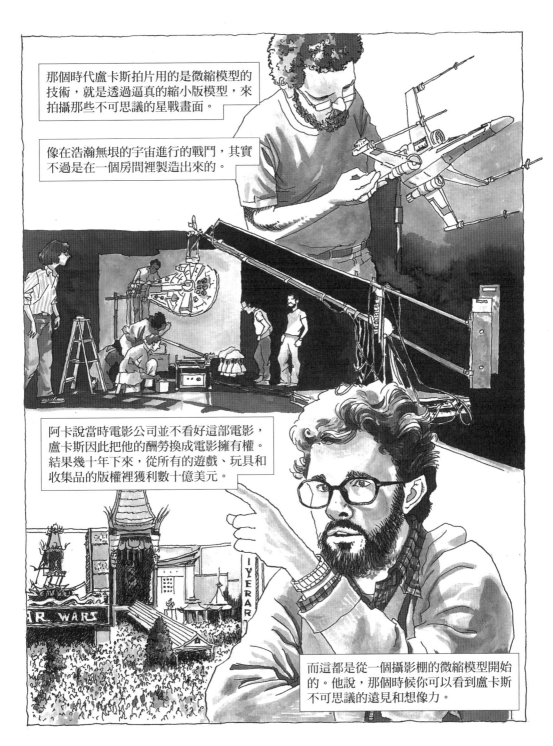

那個時代盧卡斯拍片用的是微縮模型的技術，就是透過逼真的縮小版模型，來拍攝那些不可思議的星戰畫面。

像在浩瀚無垠的宇宙進行的戰鬥，其實不過是在一個房間裡製造出來的。

阿卡說當時電影公司並不看好這部電影，盧卡斯因此把他的酬勞換成電影擁有權。結果幾十年下來，從所有的遊戲、玩具和收集品的版權裡獲利數十億美元。

而這都是從一個攝影棚的微縮模型開始的。他說，那個時候你可以看到盧卡斯不可思議的遠見和想像力。

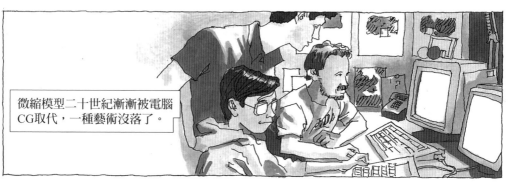

微縮模型二十世紀漸漸被電腦CG取代,一種藝術沒落了。

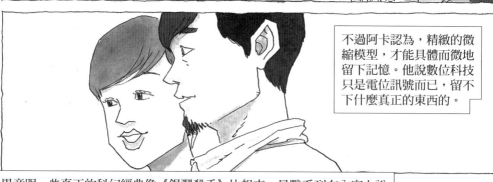

不過阿卡認為,精緻的微縮模型,才能具體而微地留下記憶。他說數位科技只是電位訊號而已,留不下什麼真正的東西的。

畢竟跟一些真正的科幻經典像《銀翼殺手》比起來,星戰系列在內容上說膚淺也可以,但阿卡著迷的,只是把宇宙微縮在一個房間裡表現的技術。

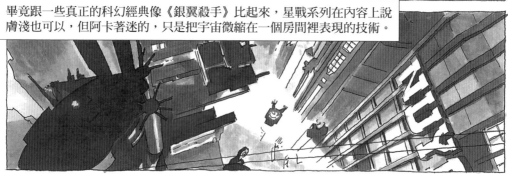

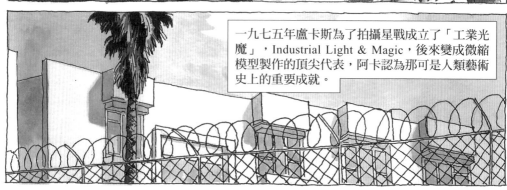

一九七五年盧卡斯為了拍攝星戰成立了「工業光魔」,Industrial Light & Magic,後來變成微縮模型製作的頂尖代表,阿卡認為那可是人類藝術史上的重要成就。

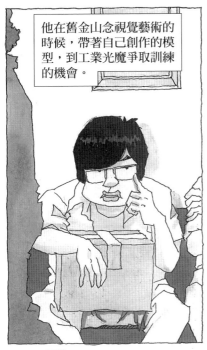

他在舊金山念視覺藝術的時候，帶著自己創作的模型，到工業光魔爭取訓練的機會。

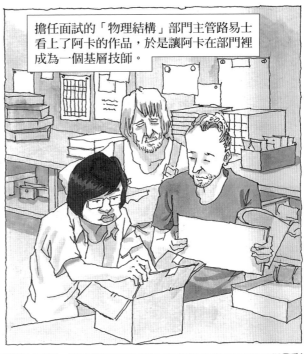

擔任面試的「物理結構」部門主管路易士看上了阿卡的作品，於是讓阿卡在部門裡成為一個基層技師。

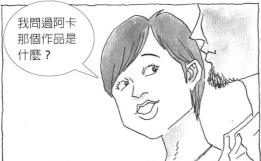

我問過阿卡那個作品是什麼？

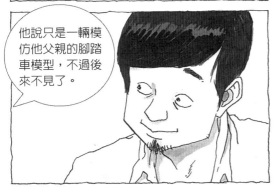

他說只是一輛模仿他父親的腳踏車模型，不過後來不見了。

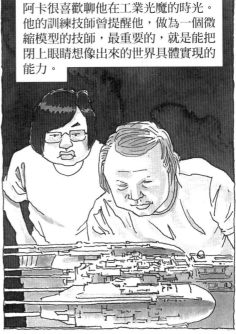

阿卡很喜歡聊他在工業光魔的時光。他的訓練技師曾提醒他，做為一個微縮模型的技師，最重要的，就是能把閉上眼睛想像出來的世界具體實現的能力。

阿卡說，高明的技師知道
房屋外牆的磁磚剝落和浴
室的磁磚剝落，截然不同
的差異。

而銅像的鏽斑與鋼筋、水管、
鐵門，都是獨一無二不可以混
淆的顏色。

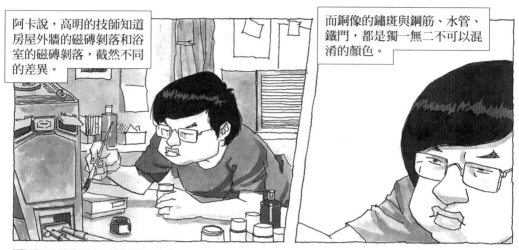

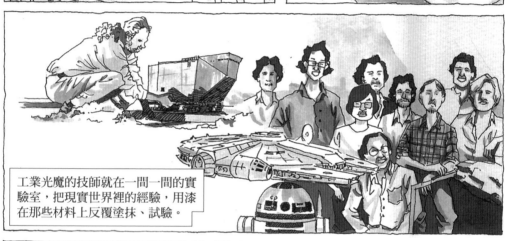

工業光魔的技師就在一間一間的實
驗室，把現實世界裡的經驗，用漆
在那些材料上反覆塗抹、試驗。

技師常常在終於重現現實世界樣貌的時候，
淚光閃閃地抬起頭來，彷彿實驗室的上頭飄
著一朵雲似的。

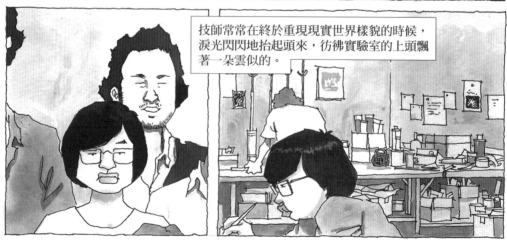

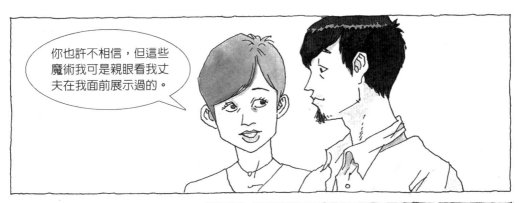

你也許不相信，但這些魔術我可是親眼看我丈夫在我面前展示過的。

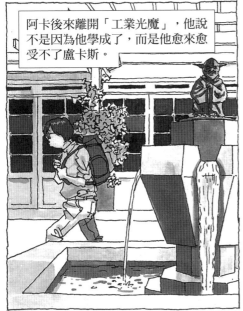

阿卡後來離開「工業光魔」，他說不是因為他學成了，而是他愈來愈受不了盧卡斯。

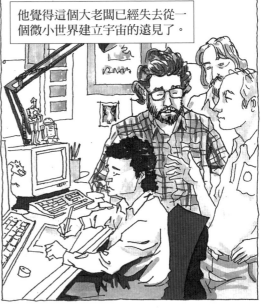

他覺得這個大老闆已經失去從一個微小世界建立宇宙的遠見了。

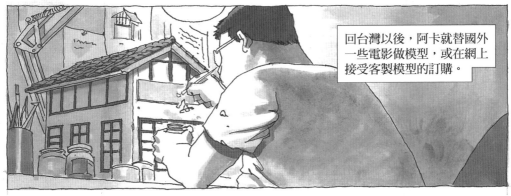

回台灣以後，阿卡就替國外一些電影做模型，或在網上接受客製模型的訂購。

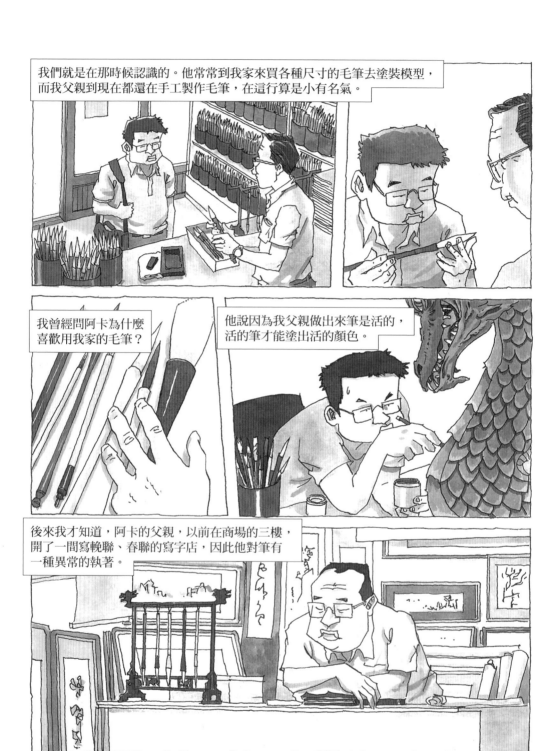

我們就是在那時候認識的。他常常到我家來買各種尺寸的毛筆去塗裝模型，
而我父親到現在都還在手工製作毛筆，在這行算是小有名氣。

我曾經問阿卡為什麼
喜歡用我家的毛筆？

他說因為我父親做出來筆是活的，
活的筆才能塗出活的顏色。

後來我才知道，阿卡的父親，以前在商場的三樓，
開了一間寫輓聯、春聯的寫字店，因此他對筆有
一種異常的執著。

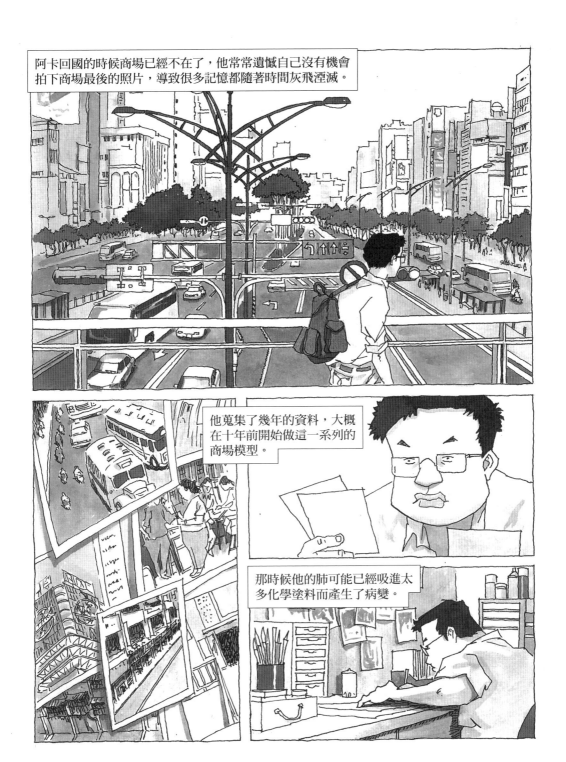

阿卡回國的時候商場已經不在了，他常常遺憾自己沒有機會
拍下商場最後的照片，導致很多記憶都隨著時間灰飛煙滅。

他蒐集了幾年的資料，大概
在十年前開始做這一系列的
商場模型。

那時候他的肺可能已經吸進太
多化學塗料而產生了病變。

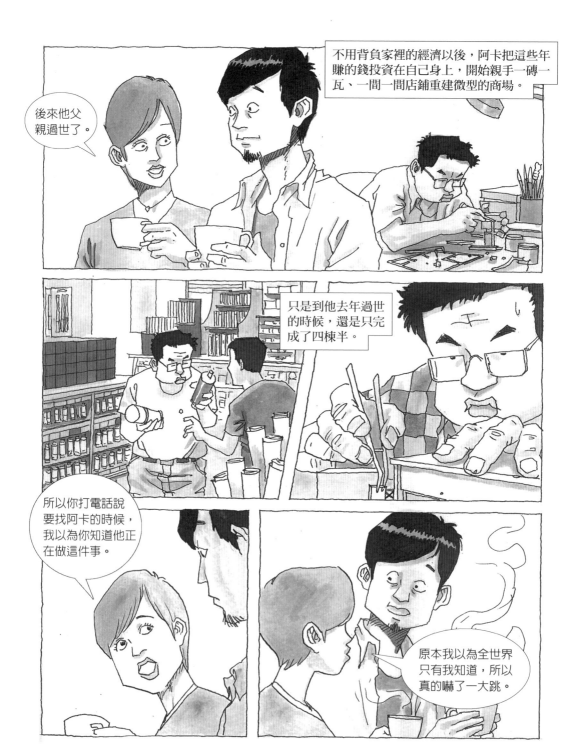

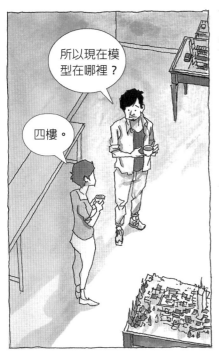

所以現在模型在哪裡?

四樓。

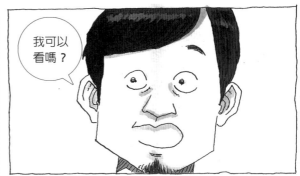

我可以看嗎?

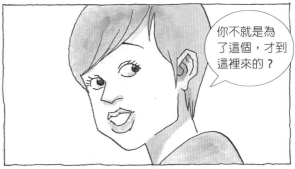

你不就是為了這個,才到這裡來的?

有時候我回想那時候從
阿卡家三樓走到四樓的
情景，那像是有某種氣
味在房子各個陰暗的角
落隱隱流動，

使得這幢老舊、充滿霉味
的公寓似乎散發著亮光。

那讓我想起商場兩側的樓梯，

盡頭可以看到天光。

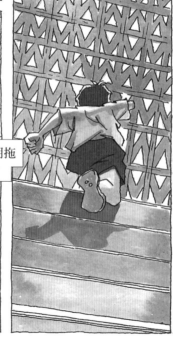

鴉烏、油膩，童年時候用拖
鞋啪噠啪噠走過的樓梯，

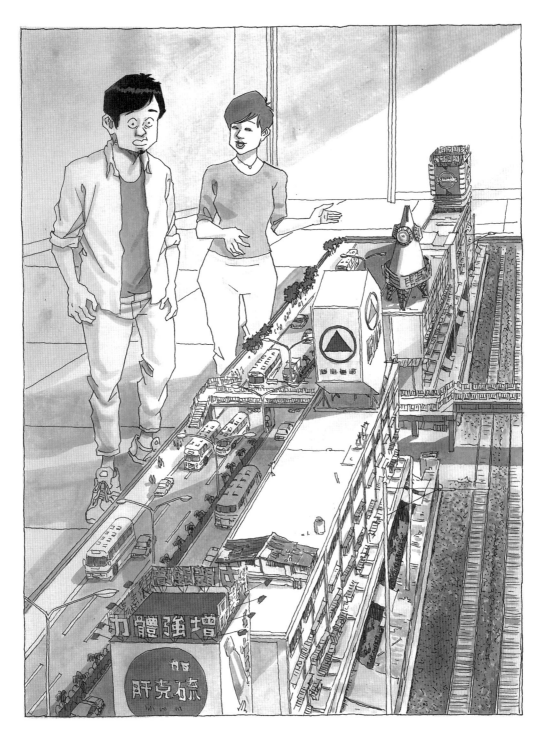

直到現在我回憶起打開門的那一刻，都還能
體會當時那種震動的感覺，就好像自己的過
往時光被縮小了，擺在眼前一樣。

因為有些店鋪，
阿卡怎麼樣也想不
出正確的位置了。

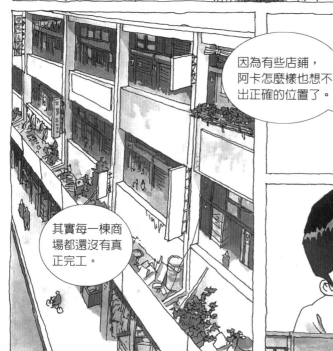

其實每一棟商
場都還沒有真
正完工。

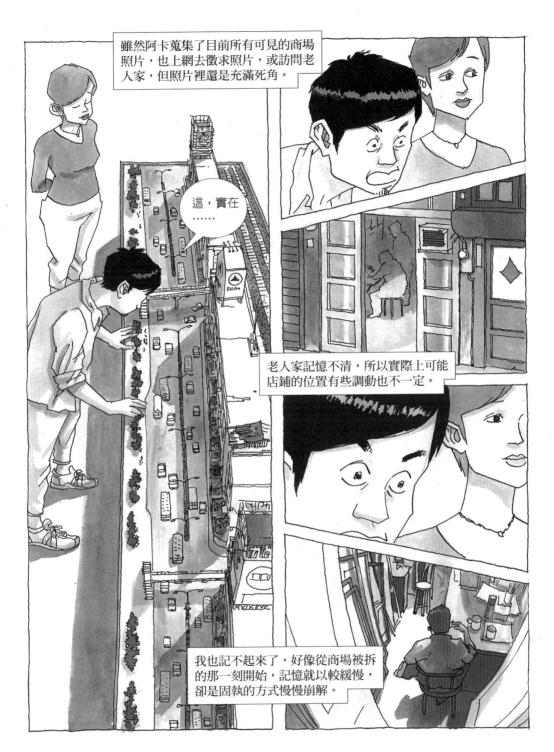

雖然阿卡蒐集了目前所有可見的商場照片，也上網去徵求照片，或訪問老人家，但照片裡還是充滿死角。

這，實在……

老人家記憶不清，所以實際上可能店鋪的位置有些調動也不一定。

我也記不起來了，好像從商場被拆的那一刻開始，記憶就以較緩慢，卻是固執的方式慢慢崩解。

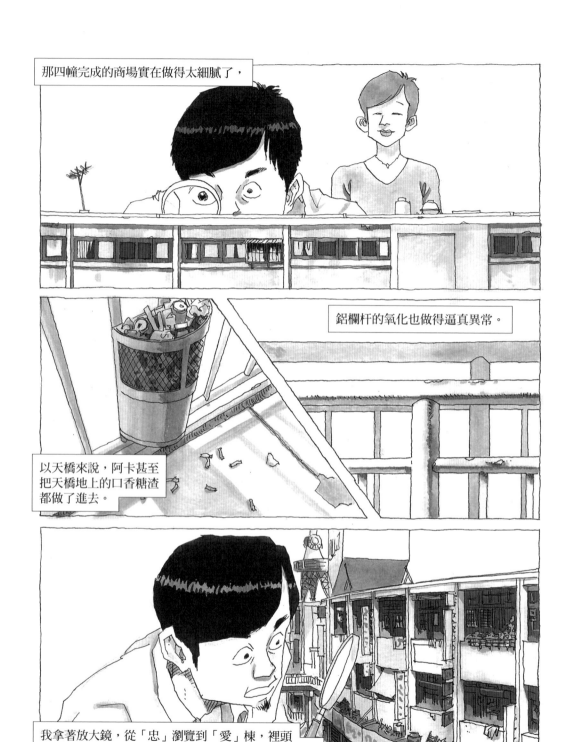

那四幢完成的商場實在做得太細膩了，

鋁欄杆的氧化也做得逼真異常。

以天橋來說，阿卡甚至把天橋地上的口香糖渣都做了進去。

我拿著放大鏡，從「忠」瀏覽到「愛」棟，裡頭每一間小店鋪的位置，漸漸地和我的記憶疊合起來。

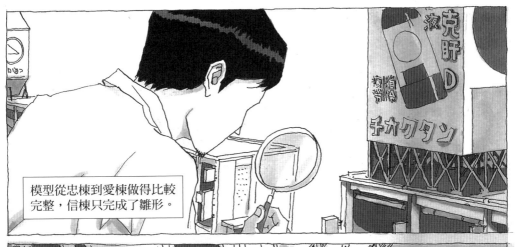

模型從忠棟到愛棟做得比較完整，信棟只完成了雛形。

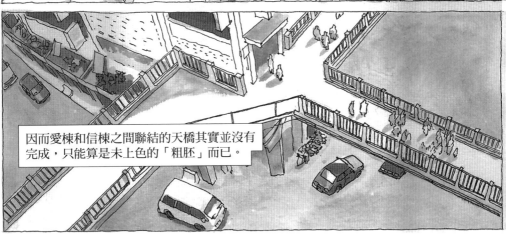

因而愛棟和信棟之間聯結的天橋其實並沒有完成，只能算是未上色的「粗胚」而已。

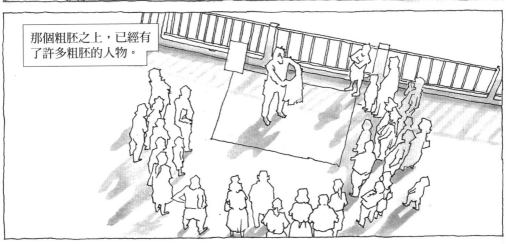

那個粗胚之上，已經有了許多粗胚的人物。

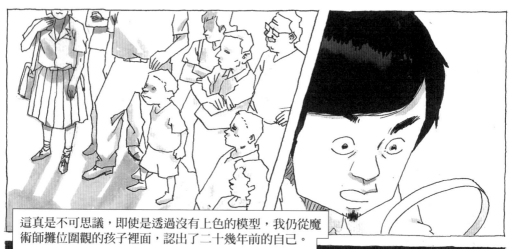

這真是不可思議，即使是透過沒有上色的模型，我仍從魔術師攤位圍觀的孩子裡面，認出了二十幾年前的自己。

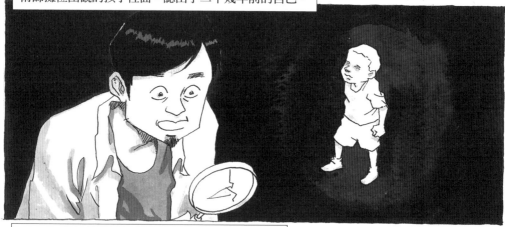

整棟粗胚的商場，有一間店面已經預先被完成了，顯然阿卡把它當成「地標」。那是在商場二樓的「真正第一家陽春麵」。

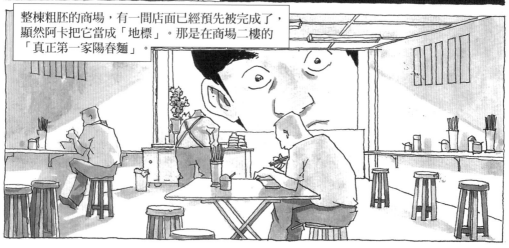

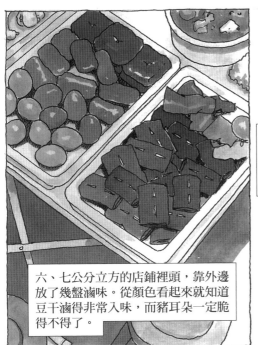

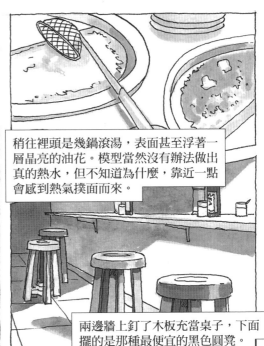

稍往裡頭是幾鍋滾湯，表面甚至浮著一層晶亮的油花。模型當然沒有辦法做出真的熱水，但不知道為什麼，靠近一點會感到熱氣撲面而來。

六、七公分立方的店鋪裡頭，靠外邊放了幾盤滷味。從顏色看起來就知道豆干滷得非常入味，而豬耳朵一定脆得不得了。

兩邊牆上釘了木板充當桌子，下面擺的是那種最便宜的黑色圓凳。

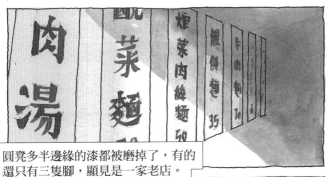

圓凳多半邊緣的漆都被磨掉了，有的還只有三隻腳，顯見是一家老店。

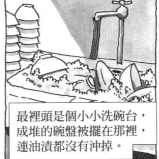

最裡頭是個小小洗碗台，成堆的碗盤被擺在那裡，連油漬都沒有沖掉。

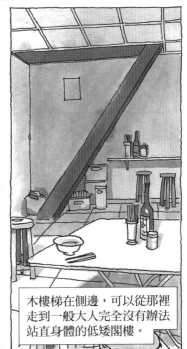

木樓梯在側邊，可以從那裡走到一般大人完全沒有辦法站直身體的低矮閣樓。

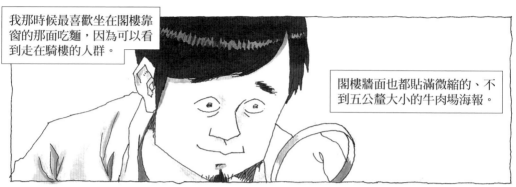

我那時候最喜歡坐在閣樓靠窗的那面吃麵，因為可以看到走在騎樓的人群。

閣樓牆面也都貼滿微縮的、不到五公釐大小的牛肉場海報。

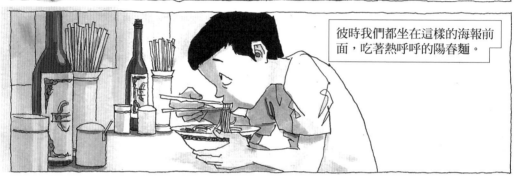

彼時我們都坐在這樣的海報前面，吃著熱呼呼的陽春麵。

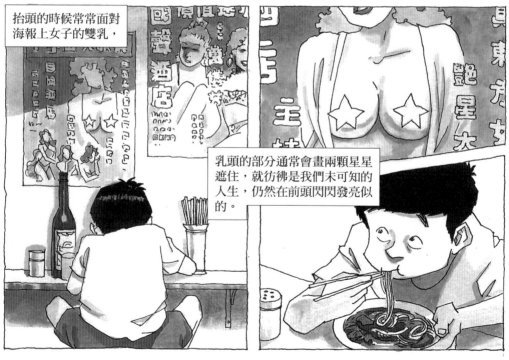

抬頭的時候常常面對海報上女子的雙乳，

乳頭的部分通常會畫兩顆星星遮住，就彷彿是我們未可知的人生，仍然在前頭閃閃發亮似的。

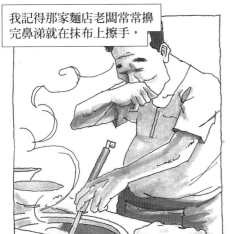
我記得那家麵店老闆常常擤完鼻涕就在抹布上擦手，

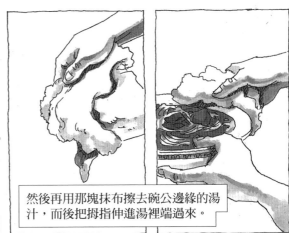

然後再用那塊抹布擦去碗公邊緣的湯汁，而後把拇指伸進湯裡端過來。

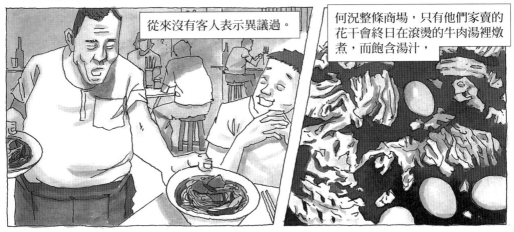
從來沒有客人表示異議過。

何況整條商場，只有他們家賣的花干會終日在滾燙的牛肉湯裡燉煮，而飽含湯汁，

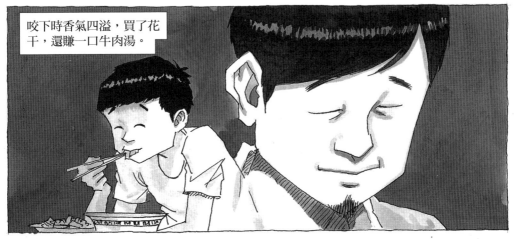
咬下時香氣四溢，買了花干，還賺一口牛肉湯。

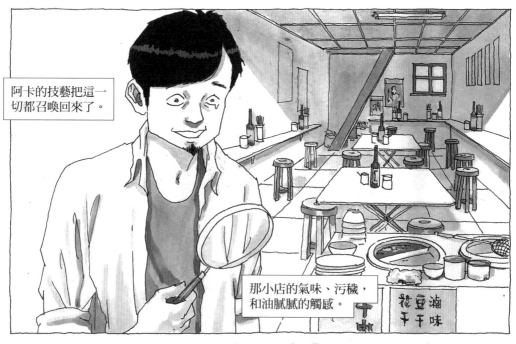

阿卡的技藝把這一切都召喚回來了。

那小店的氣味、污穢，和油膩膩的觸感。

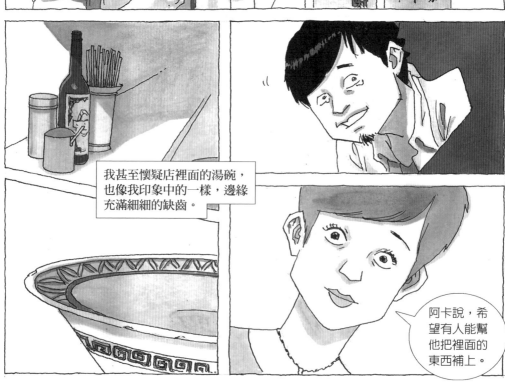

我甚至懷疑店裡面的湯碗，也像我印象中的一樣，邊緣充滿細細的缺齒。

阿卡說，希望有人能幫他把裡面的東西補上。

不是完成這套模型，而是其他的，模型沒辦法呈現的那些東西。

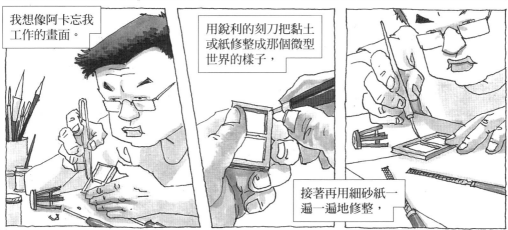

我想像阿卡忘我工作的畫面。

用銳利的刻刀把黏土或紙修整成那個微型世界的樣子，

接著再用細砂紙一遍一遍地修整，

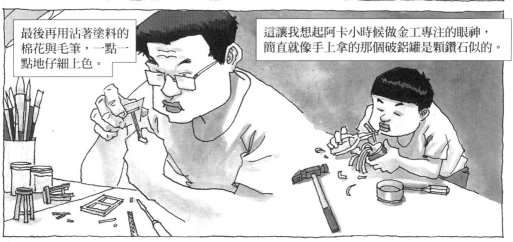

最後再用沾著塗料的棉花與毛筆，一點一點地仔細上色。

這讓我想起阿卡小時候做金工專注的眼神，簡直就像手上拿的那個破鋁罐是顆鑽石似的。

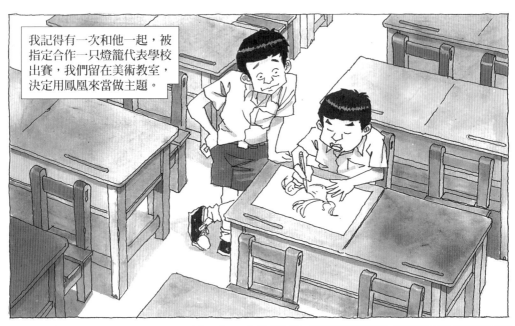

我記得有一次和他一起，被指定合作一只燈籠代表學校出賽，我們留在美術教室，決定用鳳凰來當做主題。

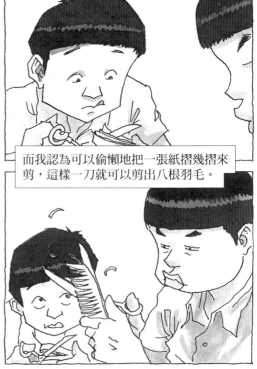

而我認為可以偷懶地把一張紙摺幾摺來剪，這樣一刀就可以剪出八根羽毛。

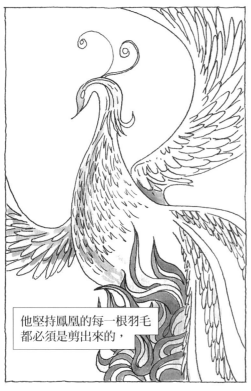

他堅持鳳凰的每一根羽毛都必須是剪出來的，

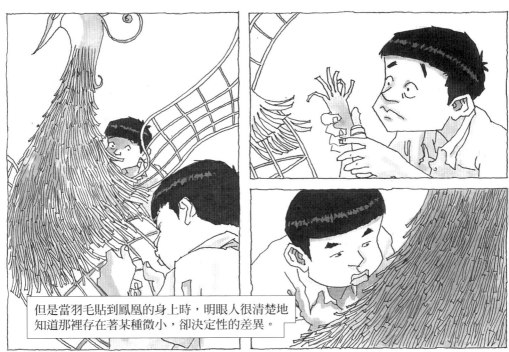

但是當羽毛貼到鳳凰的身上時，明眼人很清楚地知道那裡存在著某種微小，卻決定性的差異。

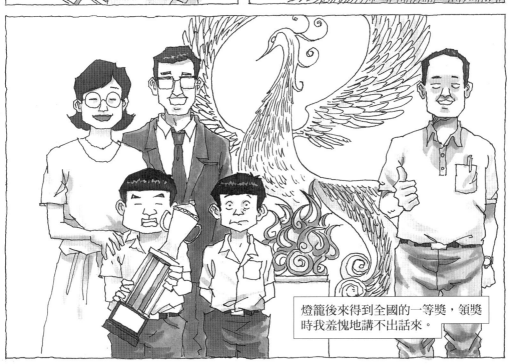

燈籠後來得到全國的一等獎，領獎時我羞愧地講不出話來。

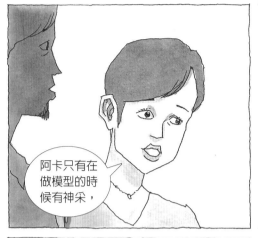

阿卡只有在做模型的時候有神采，

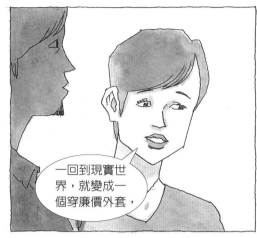

一回到現實世界，就變成一個穿廉價外套，

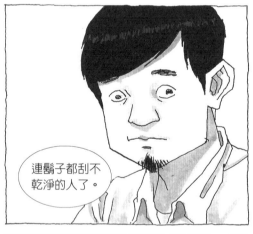

連鬍子都刮不乾淨的人了。

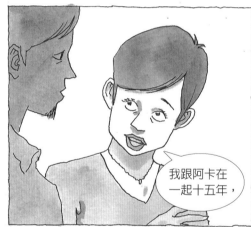

我跟阿卡在一起十五年，

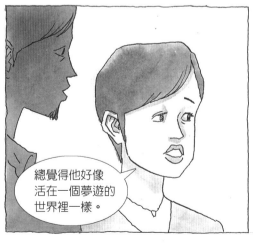

總覺得他好像活在一個夢遊的世界裡一樣。

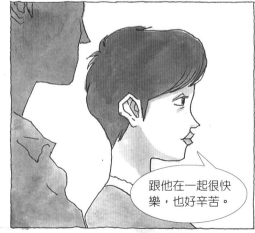

跟他在一起很快樂，也好辛苦。

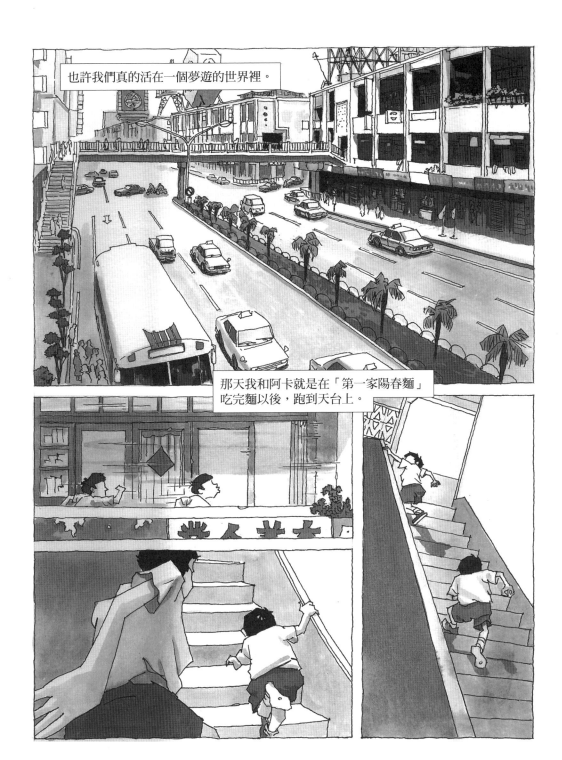

也許我們真的活在一個夢遊的世界裡。

那天我和阿卡就是在「第一家陽春麵」
吃完麵以後，跑到天台上。

229

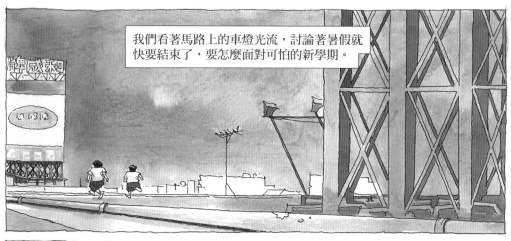

我們看著馬路上的車燈光流，討論著暑假就快要結束了，要怎麼面對可怕的新學期。

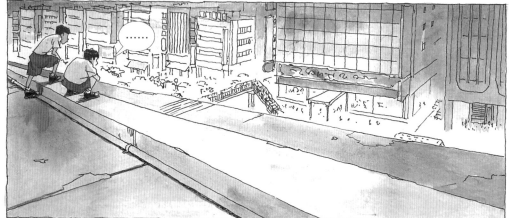

......

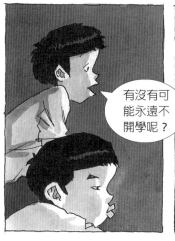

有沒有可能永遠不開學呢？

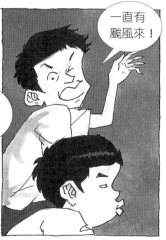

一直有颱風來！

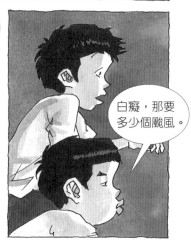

白癡，那要多少個颱風。

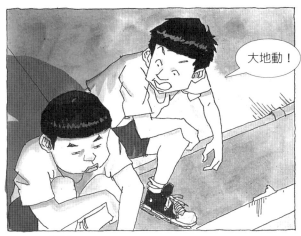
大地動！

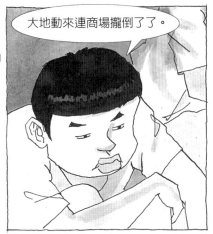
大地動來連商場攏倒了了。

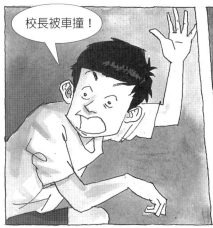
校長被車撞！

人家不會選一個新的校長喔，白癡。

你才白癡。

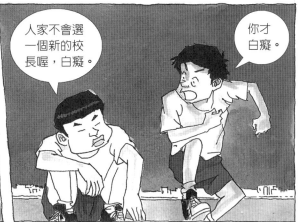
耶？我想到了！

如果燈全部都熄了，大家沒辦法做生意，學校說不定就停課了。

說不定喔。

嗯，說不定。

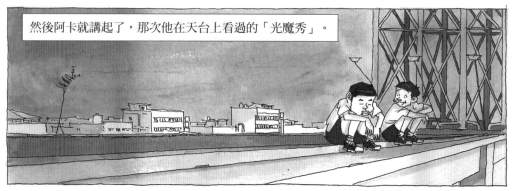

然後阿卡就講起了，那次他在天台上看過的「光魔秀」。

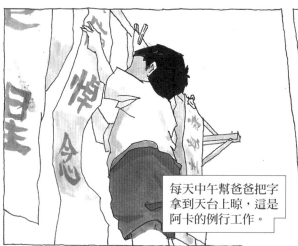

我原本不知道，阿卡的爸爸最大宗的生意來自於寫輓聯。

每天中午幫爸爸把字拿到天台上晾，這是阿卡的例行工作。

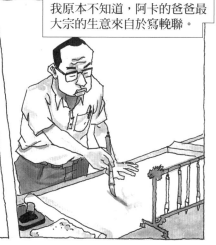

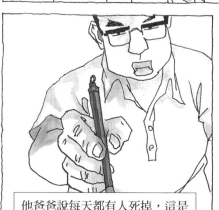

他爸爸說每天都有人死掉，這是天公地道的事，不過他並沒有因為生意而希望有更多人死掉，但至少這行是不會沒有飯吃的。

大家為了讓別人知道死去的人很可惜，一定得寫輓聯。「但其實沒有人是可惜的，死掉就是死掉了，無論你怎麼誇獎他都是一樣。」

因為爸爸的腳不方便，阿卡午休的時候，得從學校跑回家，幫爸爸把寫好的輓聯夾在天台的鐵絲線上，和鄰居的衣服一起晾乾。

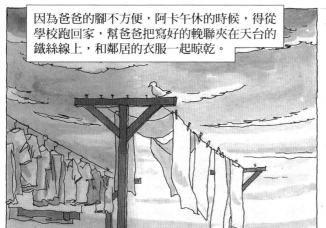

通常是「長才未盡」、「留芳千古」之類的詞。

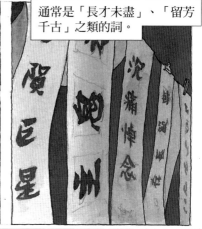

阿卡問過他爸爸那些詞是什麼意思，他爸說一半是感嘆這人太早死了，一半是肯定他活得不錯。

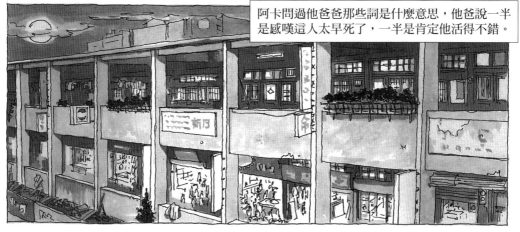

那天黃昏放學的時候，阿卡忘了上去收輓聯，晚飯吃完才想起來。

！

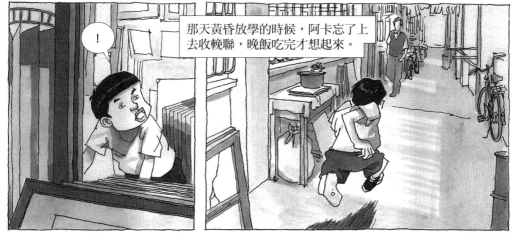

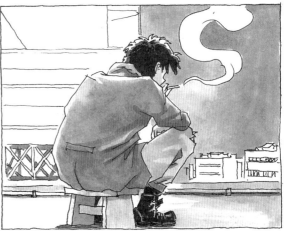

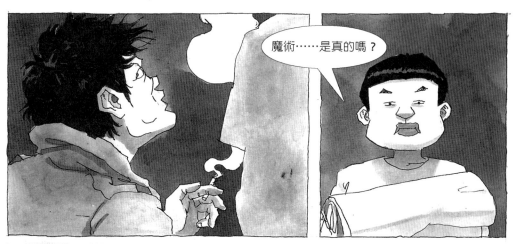

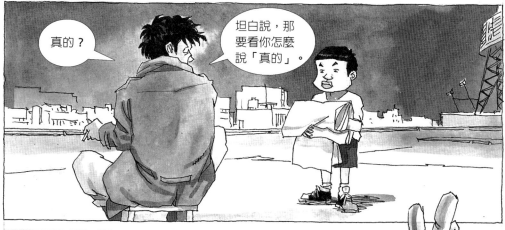

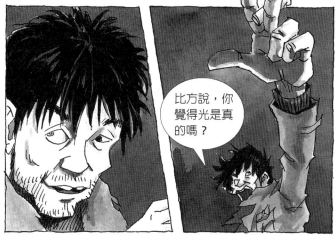

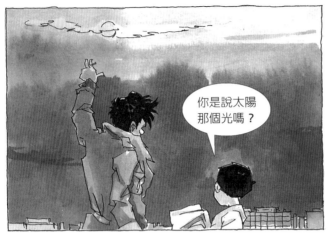

你是說太陽那個光嗎？

對呀。

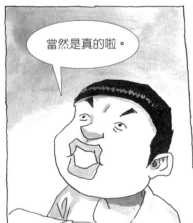

當然是真的啦。

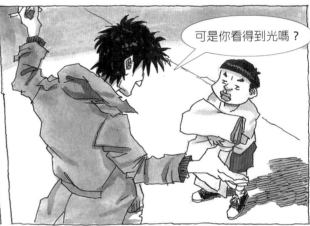

可是你看得到光嗎？

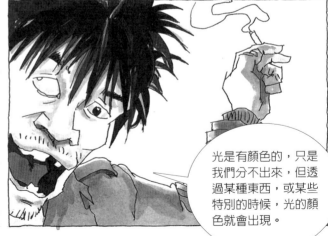

光是有顏色的，只是我們分不出來，但透過某種東西，或某些特別的時候，光的顏色就會出現。

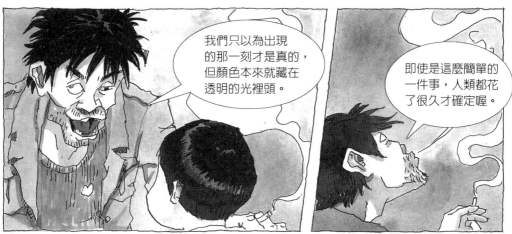

我們只以為出現的那一刻才是真的，但顏色本來就藏在透明的光裡頭。

即使是這麼簡單的一件事，人類都花了很久才確定喔。

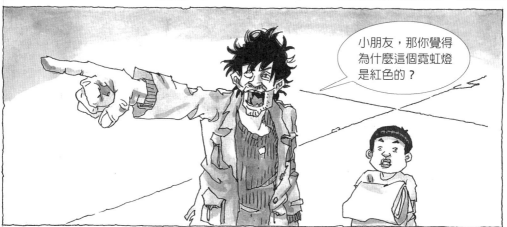

小朋友，那你覺得為什麼這個霓虹燈是紅色的？

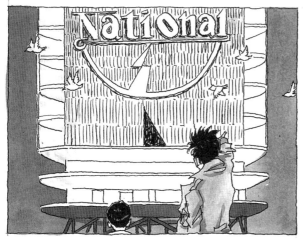

National

……

不知道。

想想，隨便猜也沒有關係。

會不會是裡面包了紅色的光？

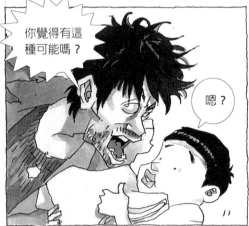

你覺得有這種可能嗎？

嗯？

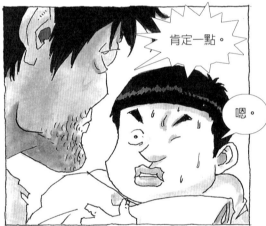

肯定一點。

嗯。

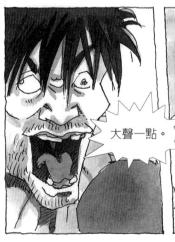

大聲一點。

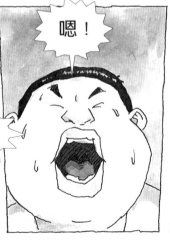

嗯！

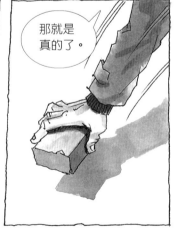

那就是真的了。

238

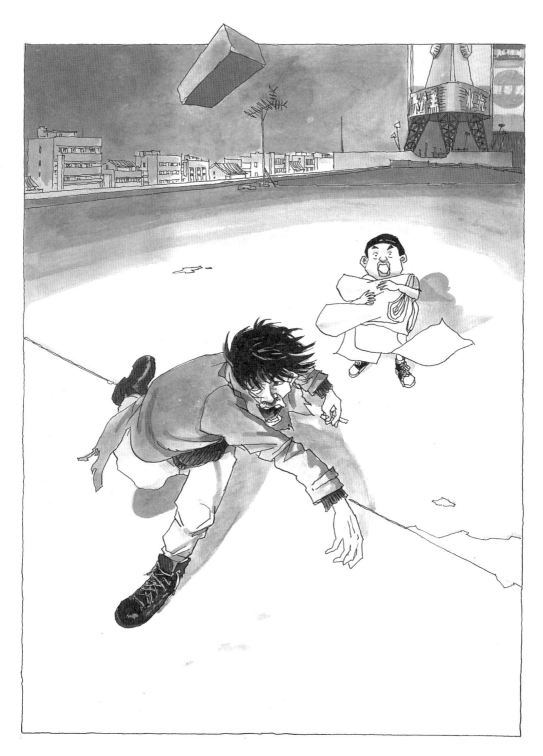

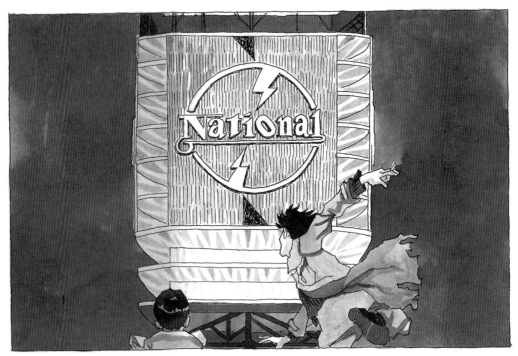

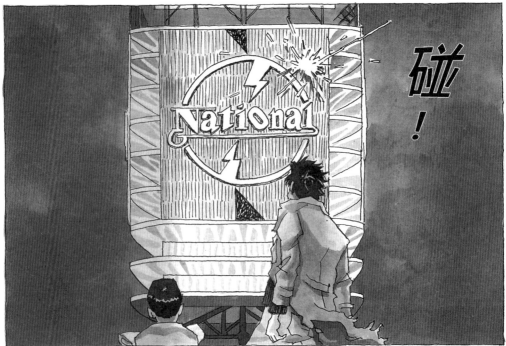

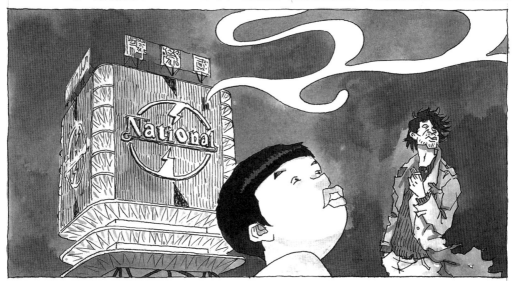

241

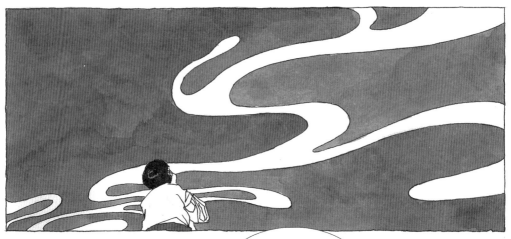

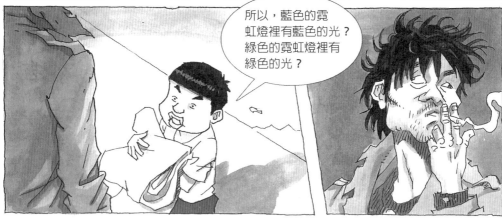

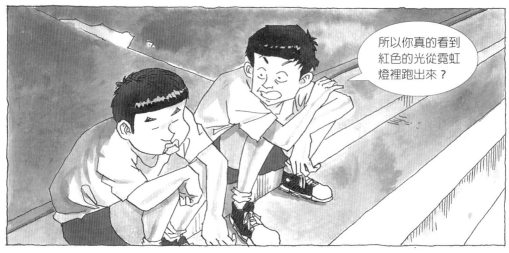

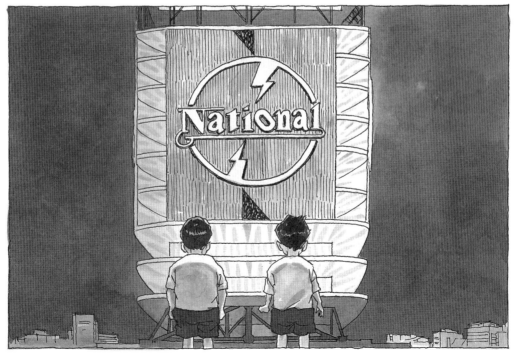

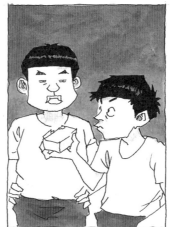
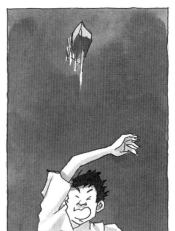
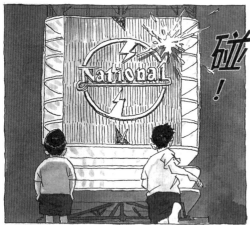
碰
！
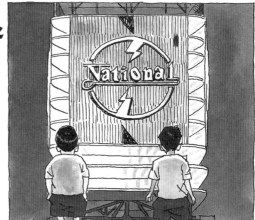
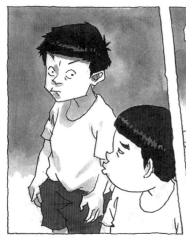
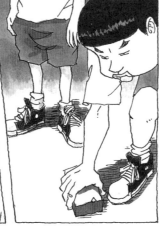
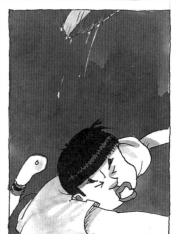

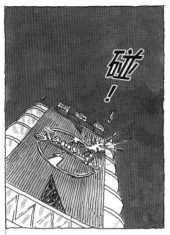

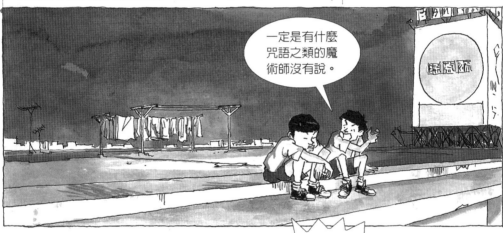
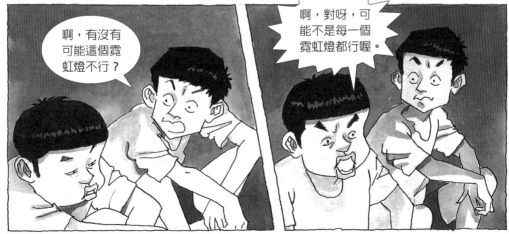

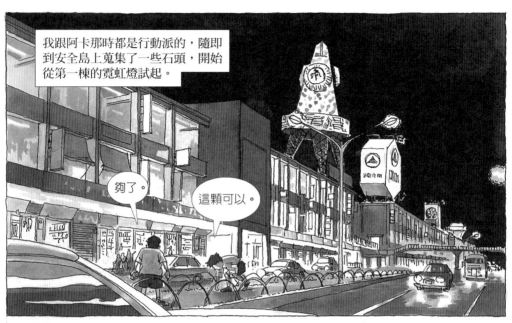

我跟阿卡那時都是行動派的，隨即到安全島上蒐集了一些石頭，開始從第一棟的霓虹燈試起。

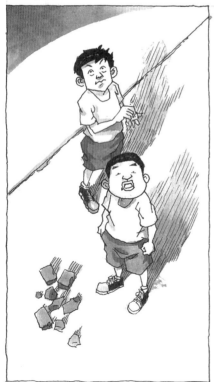

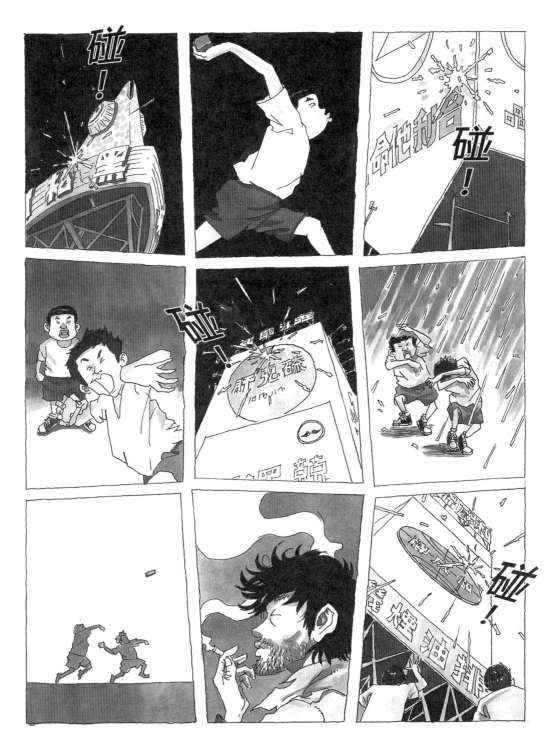

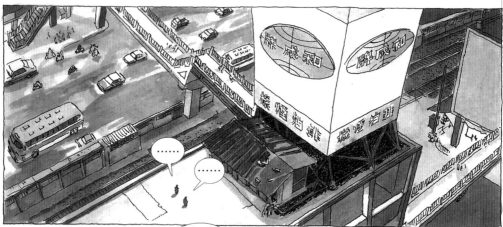

……

……

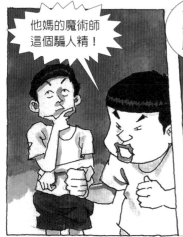

他媽的魔術師
這個騙人精！

可能只是
我們不懂
魔術而已。

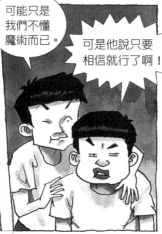

可是他說只要
相信就行了啊！

他又沒說要
什麼咒語。

是嗎？

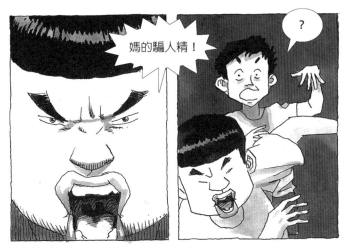

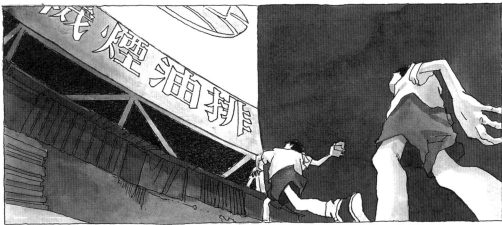

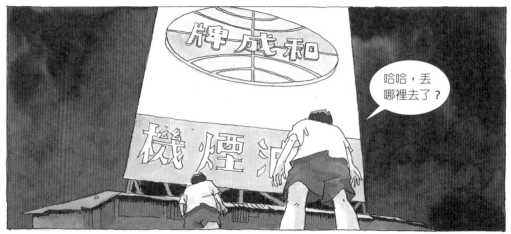

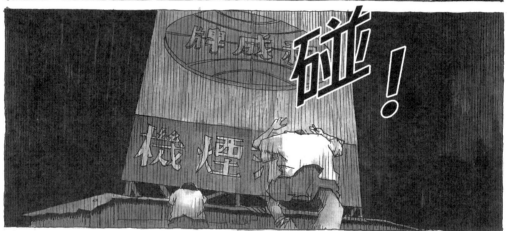

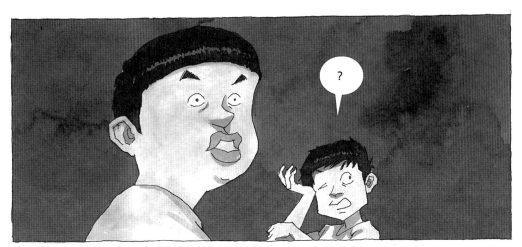

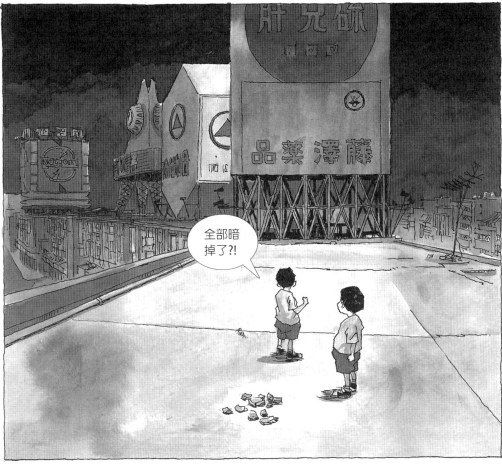

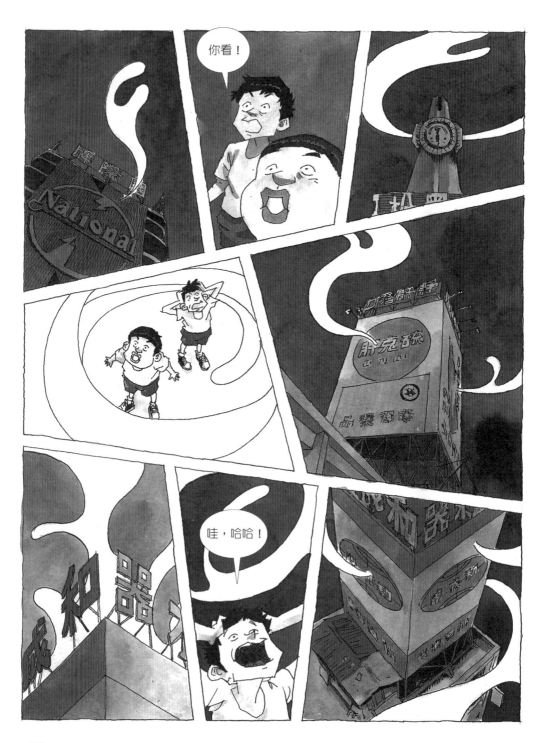

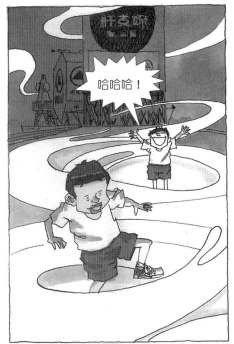

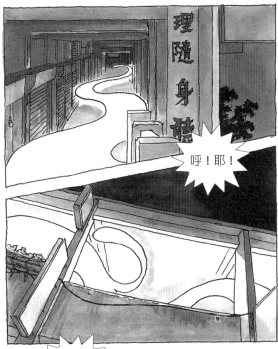

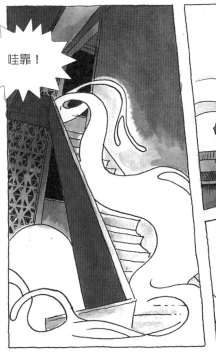

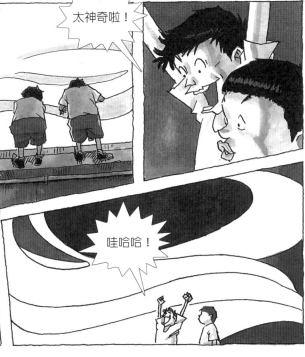

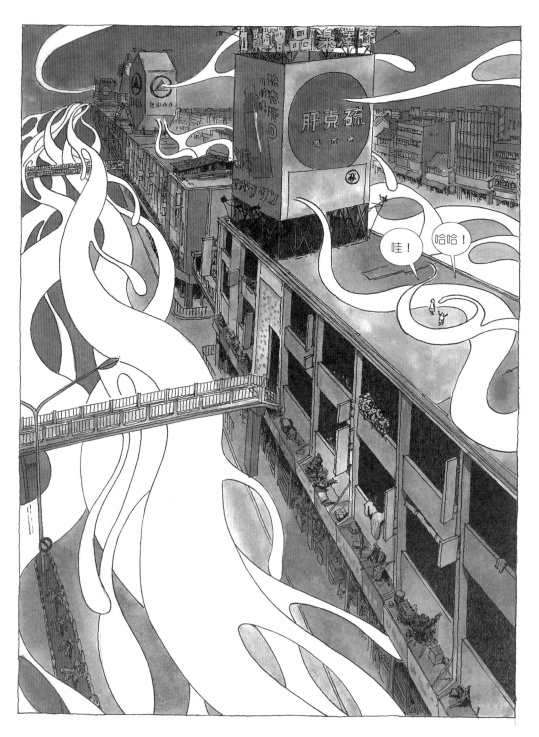

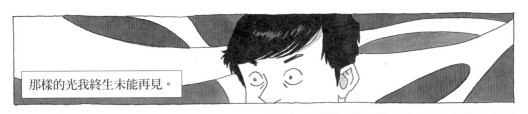

那樣的光我終生未能再見。

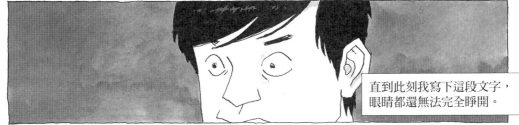

直到此刻我寫下這段文字，眼睛都還無法完全睜開。

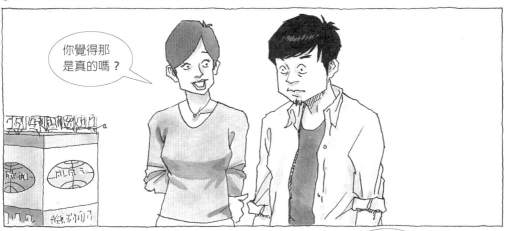

你覺得那是真的嗎？

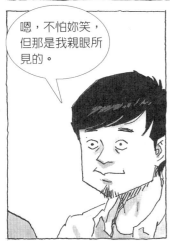

嗯，不怕妳笑，但那是我親眼所見的。

後來呢？

後來我跟阿卡趕緊逃離現場，聽說廠商損失了十幾萬呢。

哈哈哈，你們真是。

對了，阿卡自己有沒有說過，他為什麼這麼著迷於模型？

......

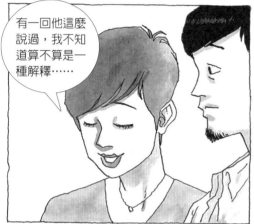

有一回他這麼說過，我不知道算不算是一種解釋……

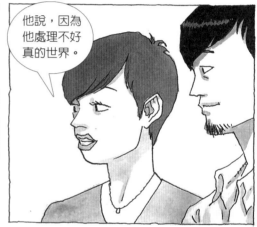

他說，因為他處理不好真的世界。

對了！

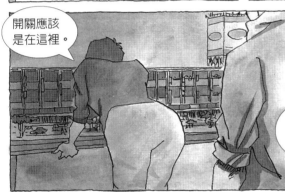

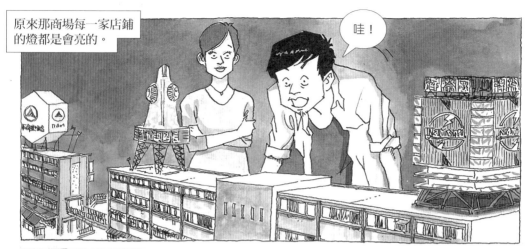

原來那商場每一家店鋪的燈都是會亮的。

哇！

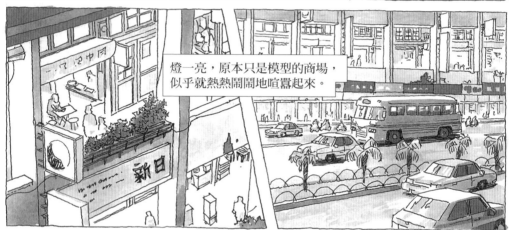

燈一亮，原本只是模型的商場，似乎就熱熱鬧鬧地喧囂起來。

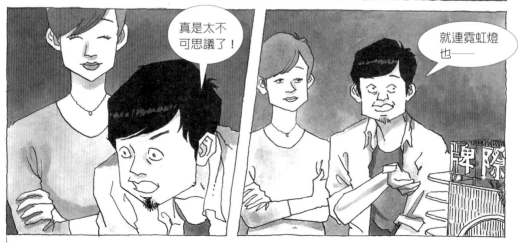

真是太不可思議了！

就連霓虹燈也——

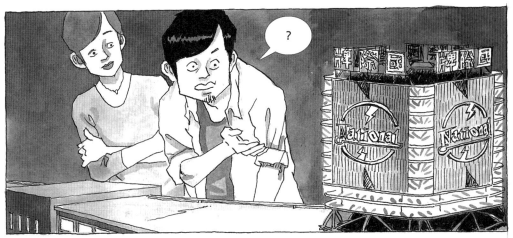

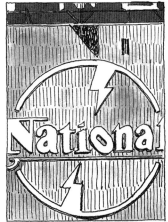

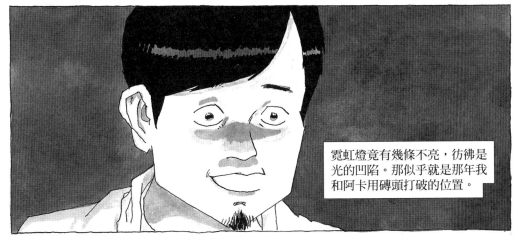

霓虹燈竟有幾條不亮，彷彿是
光的凹陷。那似乎就是那年我
和阿卡用磚頭打破的位置。

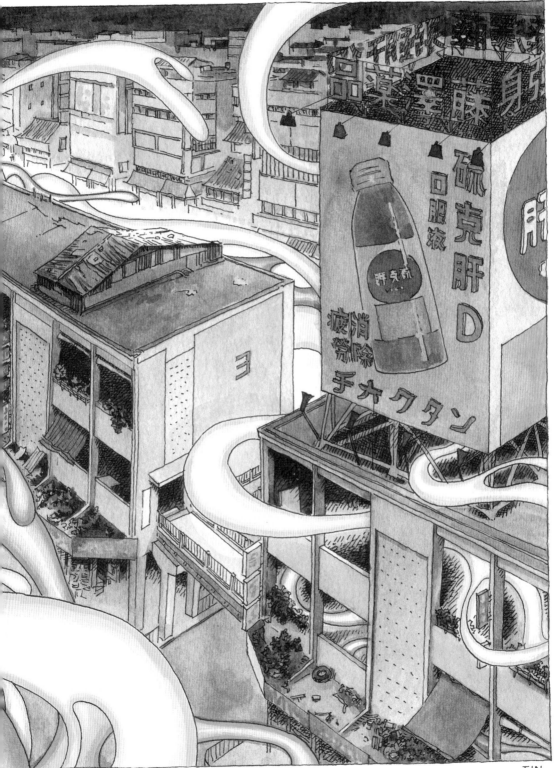

FIN

用一枝筆演一場電影的歷程

接到《天橋上的魔術師 圖像版》的邀請，著實讓我猶豫了很久。

其一，是因為我的圖像創作都很個人，未曾有跟小說家跨界合作的經驗。

其二，是因為我實在很喜歡這本小說，得慎重考量自己的能力能不能勝任，以免毀了大家心目中的經典。

那時候手上正在進行《老爸練習曲》，我推說：如果要我加入，可能要等一年，沒想到心愉跟吳明益老師開會之後決定等我，隨之而來的就是無法迴避的龐大創作壓力。

要把文字圖像化，是一個複雜的工程，不僅需要反覆熟讀小說，還要想像這些角色的樣子，他們身處的情景與互動的關係位置，臉上的情緒等等。

以漫畫來說，畫環境背景是最耗時耗力的工作，高中上來台北念書的時候曾在中華商場晃蕩，但是從來沒有上過三樓，記憶裡頭許多死角，再多的資料也沒辦法補足，除了瘋狂查找網路資料之外，也常常麻煩吳明益老師指正，盡量力求正確，因為在這些迷人的故事當中，中華商場儼然不只是背景，而是一個至關重要的角色，馬虎不得。

更遑論要把小說的故事結構轉換成圖像分鏡時，得決定哪些該敘述，哪些則是演出，圖像的閱讀情緒又該如何取捨，這跟我以往的個人創作經驗大不相同，就是得用一枝筆演一場電影的意思。

很感謝偶有壓力爆炸的時候，心愉的體諒，也謝謝吳明益老師美妙的文字，讓我再一次透過創作，回憶那值得記憶的地方。

在一年半的創作過程當中，我總在學習，最終慢慢的把這個「別人的故事」，轉換成了我自己的故事，我很享受這個過程，希望大家也會喜歡。

Sean
Chuang

文學森林 LF0119

《天橋上的魔術師 圖像版》 小莊 卷

A graphic novel adaptation by Sean Chuang of selected stories from
The Illusionist on the Skywalk and Other Stories by Wu Ming-Yi.

作者
小 莊 Sean Chuang

台灣知名廣告導演，執導作品超過五百部，曾獲時報
與亞太廣告獎肯定。斜槓身分是漫畫家，二〇一四年
金漫獎青年與年度漫畫大獎雙料得主，多次代表台灣
參加法國安古蘭漫畫節、比利時漫畫博物館個展與羅
浮宮漫畫計畫等，並受邀為義大利盧卡漫畫節與德國
慕尼黑漫畫節參展藝術家。漫畫作品《廣告人手記》
創下十八刷紀錄，《窗》榮獲新聞局優良劇情漫畫獎
「優勝」，《八〇年代事件簿》榮獲金漫獎青年與年
度漫畫大獎，《老爸練習曲》再度入圍金漫獎青年漫
畫類，作品售出法、德、義、西等多國版權。《天橋
上的魔術師 圖像版》為首次跨界合作。

原著
吳明益 Wu Ming-Yi

現任東華大學華文文學系教授。曾六度獲《中國時報》
「開卷」年度好書，入圍曼布克國際獎（Man Booker
International Prize）、愛彌爾・吉美亞洲文學獎（Prix
Émile Guimet de littérature asiatique），獲法國島嶼文學
小說獎（Prix du livre insulaire）、日本書店大獎翻譯類
第三名、《Time Out Beijing》「百年來最佳中文小說」、
《亞洲週刊》年度十大中文小說、台北國際書展小說
大獎、台灣文學獎長篇小說金典獎、金鼎獎年度最佳
圖書等。著有散文集《迷蝶誌》、《蝶道》、《家離
水邊那麼近》、《浮光》；短篇小說集《本日公休》、
《虎爺》、《天橋上的魔術師》、《苦雨之地》；長
篇小說《睡眠的航線》、《複眼人》、《單車失竊記》，
論文「以書寫解放自然系列」三冊。作品已售出十餘
國版權。

封面繪圖　小 莊
視覺設計　陳文德
版面構成　呂昀禾
編輯協力　陳柏昌
行銷企劃　楊若榆
版權負責　李佳翰
副總編輯　梁心愉

初版一刷　二〇一九年十二月三十一日
定價　新台幣 360 元
ISBN: 978-986-98621-0-3

出版：新經典圖文傳播有限公司
發行人：葉美瑤
10045 台北市中正區重慶南路一段 57 號 11 樓之 4
電話：886-2-2331-1830　傳真：886-2-2331-1831
讀者服務信箱：thinkingdomtw@gmail.com

總經銷：高寶書版集團
11493 台北市內湖區洲子街 88 號 3 樓
電話：886-2-2799-2788　傳真：886-2-2799-0909
海外總經銷：時報文化出版企業股份有限公司
33343 桃園縣龜山鄉萬壽路 2 段 351 號
電話：886-2-2306-6842　傳真：886-2-2304-9301

文化部 贊助